배려하는 디자인

배려하는 디자인 개정증보판
세상과 공존하는 열다섯 가지 디자인 제안

초판 1쇄 발행 2019.8.29
개정증보판 1쇄 발행 2024.9.5

지은이 방일경
펴낸이 지미정
편집 문혜영
디자인 조예진
영업 김예진, 박장희, 권순민

펴낸곳 미술문화 ｜ **주소** 경기도 고양시 고양대로 1021번길 33, 402호
전화 02)335-2964 ｜ **팩스** 031)901-2965 ｜ **홈페이지** www.misulmun.co.kr
등록번호 제2014-000189호 ｜ **등록일** 1994.3.30
인쇄 동화인쇄

ISBN 979-11-92768-26-7(03600)

배려하는 디자인

세상과 공존하는
열다섯 가지 디자인 제안

방일경 지음

미술문화
MISUL MUNHWA

디자인이 만드는
더 나은 세상을 꿈꾸다

　디자인이라는 용어를 언제 사용하는가? 보통 새롭거나 특이한 모양을 볼 때 디자인이 좋다고 한다. 제품의 외형적인 아름다움이 디자인의 중요한 요소인 것은 맞다. 그러나 그것이 디자인의 전부는 아니다.

　디자인에는 두 가지의 의미가 있다. 첫 번째는 마음속에 떠오르는 계획을 실현하는 것이다. 휴대전화를 꾸미고 여행 일정을 짜고 나의 인생을 설계한다. 이 모든 것이 디자인이며, 그런 의미에서 모두가 디자이너다. 두 번째로는 창의적으로 문제를 해결하는 것을 의미한다. 디자인은 현재의 문제점을 새롭게 해석하는 행위다. 즉, 디자인은 지금보다 더 나은 삶과 사회, 환경을 만들어나가는 모든 행위와 시스템을 지칭한다. 디자인은 욕망으로 생산되는 피상적인 장식이 아니라 필요에 의해서 요구되는 실질적인 체계이다. 따라서 긍정적인 사회 분위기가 형성되어 생산자와 소비자가 바람직한 가치관을 지닌다면 자연스럽게 가치 있는 디자인이 만들어질 것이다.

　산업화 이후 대량 생산된 물건들은 다량의 쓰레기를 양산했다. 이는 생태계의 파괴로 이어져 끝내 인간의 건강까지 위협하는 상황에 이르렀다. 더불어 물질 만능주의가 만연해져 인간 본연의 가치가 상실됐고 빈부 격차와 인간 소외가 극심해졌다. 무분별한 소비에 디자인이 기여한 바가 적지 않다. 이는 구매 욕구를 불러일으키기 위해 외형에만 치중한 결과이다. 하지만 디자인은 물건의 외적인 아름다움

과 기능에만 관계하는 것이 아니다. 바람직한 디자인은 모든 사람과의 조화를 추구하고 지역 공동체를 활성화하며 개발도상국의 문제에도 관여하여 비전을 제시할 수 있어야 한다. 최근에는 생태계까지 아우르며 지속 가능한 환경을 만드는 데까지 그 역할이 확대되었다.

5년 전, 외적인 아름다움과 새로움이 디자인의 전부라고 생각하는 사회 인식이 안타까워서 디자인의 진정한 의미를 전하고자 책을 썼다. 이후, 다변하는 세상에 맞추어 좀 더 다양한 내용을 실은 개정증보판을 출간하게 되었다. 본서에는 여러 나라의 디자인이 예시로 실렸는데, 나라별로 문화와 가치관이 다르고 자연환경이 다르기 때문에 각기 다른 모습으로 사람과 사회, 환경을 위한 디자인이 만들어진다.

지난 5년 사이 발생한 가장 큰 사건으로 코로나19 팬데믹이 있다. 팬데믹 시기에 디자인의 역할은 무엇이었을까? 한국은 K-방역, 드라이브스루로 전 세계에 모범이 되었고, 홍콩에서는 문손잡이로 인한 감염을 줄이기 위해 스스로 살균하는 손잡이와 터치스크린의 움직이는 버튼으로 감염을 최소화하였다. 또한 이탈리아 광장의 격자형 거리두기 디자인, 오스트리아의 거리두기 공원 디자인은 팬데믹 이후 디자인의 새로운 방향을 제시하였다.

그동안 외적인 아름다움과 새로움만 추구한 소비 문화가 우리 삶과 사회, 환경에 어떠한 영향을 미쳤는지 돌아보아야 한다. 이 책을 통해 많은 독자들이 사람과 사회, 환경을 위한 디자인에 관심을 가졌으면 한다. 디자인이 만드는 더 나은 세상을 기대해본다.

2024년 8월
방 일경

일러두기

- 인물 및 회사, 제품 이름의 원어는 부록에 별도로 병기했다.

- 본문에 제품 및 건축물의 출처는 제작자–제품 및 건축물 이름–제작년도–(건축물일 경우) 위치
순으로 표기하였으며, 부록에 상세히 기술했다.

- 본문에서 사용한 도판은 대부분 저작권자의 허락을 받았으며, 연락이 닿지 않은 건에 대해서는
향후 최선을 다해 해결할 예정이다.

인간적인,
010

우호적인,
114

생태적인,
230

인간적인,

모두를 위한 **유니버설 디자인**

사람의 마음을 읽는 **행동유도성 디자인**

일상 속의 특별함 **슈퍼노멀 디자인**

인간과 사물의 교감 **감성 디자인**

고령화 시대 디자인의 역할 **실버 디자인**

1.

모두를 위한
유니버설 디자인
Universal Design

유니버설 디자인은 일부를 위한 특수한 것이 아닌
모두를 위한 보편적인 것이다.
모두가 같은 출입문을 이용하고, 같은 도구를 사용하고,
같은 방식으로 활동할 수 있어야 한다.

_로널드 메이스, 유니버설 디자인의 주창자

산업 혁명 이전에는 물건을 필요에 따라 만들어서 사용했다. 모든 물건은 사용자의 신체에 맞게, 사용하기 편하게 생활과 감성을 반영하여 제작되었다. 물건에 그림을 그리거나 물건을 꾸미는 모든 행위가 조형 활동이었고 모두가 디자이너였다. 다른 생활 환경에서는 다른 도구들이 만들어졌고 이에 따라 그들만의 독특한 문화가 형성되었다.

그러나 산업 혁명 이후 평균적인 크기와 모양으로 표준화된 제품이 대량 생산되었다. 산업화는 최소의 비용과 공정으로 최대의 제품을 생산하는 것을 목표로 했다. 기업은 더 많은 공급을 위해 효율적인 생산과 유통, 판매를 고민했고 질보다는 양적인 면에 중점을 두었다. 소비자들은 불편을 감수하며 일괄적으로 만들어진 기성품에 적응했다.

이는 물자가 부족했던 과거에는 크게 문제가 되지 않았으나, 최근이라면 이야기는 달라진다. 고령화의 심화로 연령대가 다양해졌으며 거의 모든 영역에서 첨단화와 전문화가 이루어졌다. 이제 소비자들은 개인적인 필요와 기호에 따라 제품과 서비스를 다르게 이용한다. 기존의 규격화된 제품들과 소비자의 괴리가 심해질 것이다. 제품 생산과 디자인에 대한 재해석이 여느 때보다 절실하다.

하루에도 수십 번씩 이용하는 문손잡이는 어떤 모양이어야 할까? 문손잡이는 어린이, 노약자, 장애인을 포함한 우리 모두가 사용한다. 따라서 문을 여닫는 데 드는 힘과 다양한 상황을 반영하여 재질이나 형태, 위치를 결정하고 문을 여닫는 방법을 직관적으로 파악할 수 있도록 디자인해야 한다. 이것이 디자인의 중요한 역할이다. 이를 '모두를 위한 설계Design for All', 즉 유니버설 디자인이라고 한다.

유니버설 디자인은 우리의 삶을 편리하고 풍요롭게 하며 모두를 배려하는 친절한 디자인이다.

유니버설 디자인의 7가지 원칙과 3가지 부칙

"유니버설 디자인은 한 사람의 인간 가치를 존중하는 사고방식이고 이것은 사회적인 측면으로도 매우 중요하다."[1]

유니버설 디자인은 단순히 사회적 약자를 위한 디자인이 아니라 개개인 모두를 존중하는 사회적 가치이자 태도다. 누구나 사용하는 생활용품, 매일 시간을 보내는 주거 환경과 공공시설에 이르기까지 대부분의 일상이 유니버설 디자인의 영역에 해당된다.

유니버설 디자인의 주창자인 미국의 로널드 메이스는 유니버설 디자인의 7가지 원칙과 3가지 부칙을 다음과 같이 제시했다.[2]

7가지 원칙

1. **공평한 사용**
 누구나 불편함 없이 공평하게 사용할 수 있는가?

2. **사용상의 융통성**
 다양한 상황에서 자유롭게 사용할 수 있는가?

3. **간단하고 직관적인 사용**
 사용 방법이 간단하고 직관적이며, 사용 시 피드백이 있는가?

4. **정보 이용의 용이성**
 정보의 구조가 간단하고, 이를 전달하는 방법이 다양한가?

5. **오류에 대한 포용력**
 사용에 있어 위험과 실수에 대한 예방책이 있는가?

6. **적은 물리적 노력**
 효율적이고 편리하게, 최소한의 신체 노동으로 사용할 수 있는가?

7. **접근과 사용을 위한 적절한 크기와 공간**
 이동이나 수납이 용이하고, 다양한 신체 조건을 지닌 사람들이
 함께 사용할 수 있는가?

3가지 부칙

1. **내구성과 경제성의 배려**
2. **품질과 심미성의 동시 추구**
3. **인체와 환경의 배려**

누구도 배제하지 않고

우리는 다양한 신체 조건을 가진 사람들과 함께 살아간다. 신체 조건이 다르다는 이유로 그들을 구분하거나 차별해 불편함을 느끼게 해서는 안 된다. 유니버설 디자인은 모두가 편리하게 사용할 수 있는 제품이나 환경을 의미하며 생활의 쾌적함을 추구한다.

미국에 본사를 둔 스타트업 이원의 브래들리 타임피스는 시각 장애인을 위한 만지는 시계다. 명칭은 2012년 런던 패럴림픽 금메달리스트인 수영 선수 브래들리 스나이더Bradley Snyder에서 따왔다. 브래들리 스나이더는 2011년 아프가니스탄에서 폭탄 제거반으로 군 복무 중 폭발 사고로 시각을 잃었지만, 시력에 관계없이 이전과 같은 도전적인 사람이라는 것을 가족들에게 증명하기 위해 패럴림픽에 참가하여 많은 이들에게 감동을 주었다. 브래들리 스나이더는 장애는 극복해야 하는 것이 아닌 다양성의 일부이며, 장애를 가진 사람들에게 불편하게 되어 있는 환경을 해결해야 한다고 역설하였다.

브래들리 타임피스에선 두 개의 쇠구슬이 시침과 분침을 대신한다. 쇠구슬은 시계 내부의 자석에 붙어서 돌아간다. 앞면의 쇠구슬이 분을, 옆면의 쇠구슬이 시를 나타낸다.

브래들리 타임피스는 시각 장애인이 손으로 쇠구슬을 만져서 시간을 알 수 있도록 디자인되었지만, 이 기능은 시각 장애를 가지지 않은 사람들도 유용하게 사용할 수 있다. 시각으로 시간을 확인할 수 없는 어두운 영화관이나 어려운 식사 자리에서, 또는 수업을 듣거나 회의 중일 때 브래들리 타임피스는 유용하게 사용된다.

시각 장애인용 시계가 크기나 형태에서 다른 시계와 확연히 다르다면 그들을 디자인에서 차별하는 것이다. 하지만 브래들리 타임피스는

이원, 〈브래들리 타임피스〉, 2013
만지는 시계인 브래들리 타임피스에서는 각각 앞면과 옆면의 쇠구슬이 분침과 시침을 대신한다.
시각 장애인을 포함해 모두가 편리하게 사용할 수 있는 유니버설 디자인의 표본이라 할 수 있다.

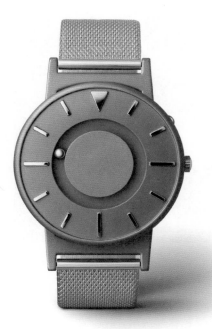

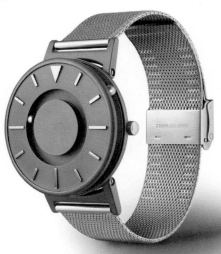

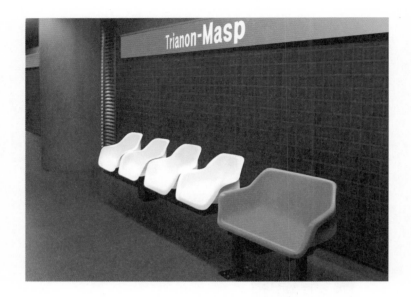

형태가 특수하지 않으며 심플하고 세련된 느낌을 준다.

　브라질 상파울루 트리아농-마스삐Trianon-Masp 지하철역에는 커다란 파란색 의자가 있다. 이 파란색 의자는 일반 의자보다 폭이 두 배 넓어 체중이 250킬로그램인 사람까지 앉을 수 있다. 비만 인구가 늘어나는 현실을 반영한 공공 디자인이다. 그러나 비만인들은 넓고 튼튼한 파란색 의자를 외면했다. 이 특수한 의자는 그들을 일반의 범주에서 제외하여 차별하기 때문이다. 색이나 크기로 구분하지 않고 벤치형으로 된 긴 의자를 설치했다면 누구든지 편하게 앉았을 것이다.

매일 아무 생각 없이 사용하는 문손잡이에도 유니버설 디자인의 원리가 적용된다.

모든 상황에서

우리는 일상생활에서 많은 물건과 시설을 이용한다. 하지만 물건과 시설을 이용하는 환경은 그때그때 다르다. 따라서 모든 상황을 고려하여 디자인해야 한다.

문손잡이는 어떤 물건보다도 우리 삶에 밀착되어 있다. 그러나 우리가 흔히 볼 수 있는 둥근 형태의 문손잡이는 모두에게 불편하다. 손이 작은 어린이는 물론 손에 물건을 들고 있거나 장갑을 끼고 있을 때, 손에 땀이 나서 미끄러울 때에도 이용하기 어렵다. 반면 레버형으로 된 문손잡이는 누구나 편리하게 사용할 수 있다.

21세기의 최첨단 시대에 살고 있으면서도 문을 열기 위해 문을 밀었다 당겼다 하는 모습을 종종 본다. 문손잡이에 '미시오', '당기시오'라는 문구가 쓰여 있지만 이는 시각 장애인을 배제한다는 문제가 있다. 글을 읽지 못하는 사람, 외국인도 사용하기 힘들다. 애초에 사용법을 글로 설명해야 한다는 사실 자체가 디자인에 문제가 있다는 의미다. 좋은 디자인은 자연스럽게 적절한 사용법을 유도한다.

양쪽의 손잡이는 어떻게 달라야 할까? 양쪽에 같은 모양의 문손잡이가 달려 있으면 동시에 밀고 당겨 혼란스러울 수 있다. 센서 방식의

자동문은 누구에게나 편리하지만 불필요한 작동으로 에너지를 낭비한다는 문제가 있다. 이를 보완한 버튼식 자동문은 어린이나 휠체어를 탄 장애인도 사용할 수 있도록 버튼의 위치에 신경을 써야 한다.

위급한 상황에서 빨리 대피해야 할 때 문손잡이의 역할은 매우 중요하다. 유니버설 디자인이 모든 사물에 스며들어야 하는 이유다.

습관적으로 사용할 수 있으며

물건을 사용하는 것은 직관적이고 자연스러운 습관이다. 따라서 제품은 사용법을 시각적으로 보여줄 수 있도록 디자인되어야 한다. 새로 구입한 제품의 사용법을 한눈에 파악할 수 없어 긴 설명서를 읽어야 한다면 좋은 디자인이라 할 수 없다.

전기 콘센트에서 플러그를 뽑을 때 너무 빡빡하게 꽂혀 빼기 힘든 경우가 있다. 이는 어린이나 장애인, 노약자, 임산부를 포함해 모두에

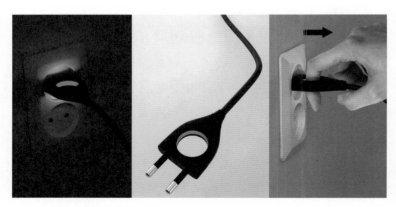

구멍을 하나 뚫는 것만으로 사용이 훨씬 더 편리해진다.

게 불편한 일이다. 김승우 디자이너의 트론 터그 플러그는 구멍을 뚫어 사용법을 직관적으로 알려주면서 이러한 문제를 해결했다. 플러그 안쪽을 야광으로 처리하여 어두울 때에도 쉽게 사용할 수 있으며 정상적으로 작동된다는 사실을 보여준다.

피드백은 인간과 사물의 상호작용으로, 제품이 정상적으로 작동되는지의 여부를 색이나 소리, 움직임 등으로 알려주는 방식을 말한다. 버튼을 누를 때 나타나는 불빛, 문이 잠길 때 나는 소리, 전화 신호음 등이 제품이 정상으로 작동되고 있음을 알려주는 피드백이다. 제품에 아무런 피드백이 없다면 정상적으로 작동되는지 확인하기 위해 여러 버튼을 눌러보아야 할 것이고, 이는 안전사고나 고장으로 이어질 수 있다. 디자인을 할 때에는 제품의 아름다움, 기능성과 함께 편리한 사용법과 피드백까지 고려해야 한다.

초고령 사회를 겪고 있는 일본에서는 새로 출시된 가전제품의 사용법을 익히는 것을 부담스러워 하는 노인들을 위하여 단종된 가전제품을 다시 생산한다고 한다. 익숙한 가전제품을 선호하는 노인을 배려

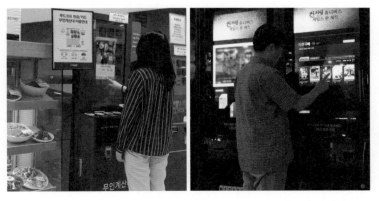

전자기기에 익숙한 젊은층과 달리 노년층은 키오스크를 제대로 작동하지 못하는 경우가 많다.

하는 디자인이다. 이는 한편으로 첨단 기기가 유니버설 디자인의 역할을 제대로 수행하지 못하고 있음을 시사한다. 고령화 사회로 접어들수록 첨단 기기는 사용법이 쉽고 간편해야 하며, 제품이 문제없이 작동되는지 확인할 수 있도록 피드백을 제공해야 한다.

최근 무인 정보 단말기, 키오스크kiosk를 도입하는 업체가 점점 늘고 있다. 키오스크는 인건비를 줄일 수 있으며 커뮤니케이션 문제가 발생할 일이 없어 경제적이고 편리하다. 그러나 무인 시스템이 모두에게 편리한 것은 아니다. 젊은이들은 무인 주문 시스템이나 셀프 주유 서비스 등을 무리 없이 이용하지만 노년층은 사용에 어려움을 호소하곤 한다. 노년층을 위해서는 주문 화면을 간단하고 큰 글씨로 이해하기 쉽게 구성하고 교육 프로그램도 진행하여 디지털 격차를 해소하고 노인들의 접근성을 높여야 한다.

효율성과 편리성을 따지기 이전에 기기를 원활하게 작동하지 못하는 이들에 대한 배려가 선행되어야 한다. 필요한 곳에 선택적으로 무인 정보 단말기를 비치하는 한편 사람의 도움을 받을 수 있는 통로를 열어두는 것도 하나의 방법이다. 지하철표 구입은 승차권 발매기에서 하되 개찰구에서 생기는 문제는 사람이 처리하는 식으로 말이다.

이러한 역할 분담과 포용이 어우러져야 비로소 모두를 위한 효율적인 시스템이라 할 수 있다.

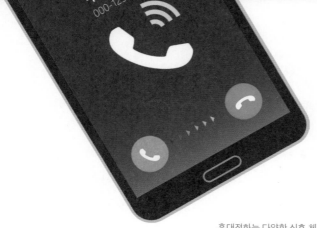

휴대전화는 다양한 신호 체계를 마련해
어떤 상황에도 쉽게 사용할 수 있도록 했다.

다양한 경로를 지닌

우리는 일상생활에서 많은 정보를 접하는데, 신호등과 사이렌 소리는 대표적으로 약속된 정보다. 정보는 그림, 점자, 불빛, 진동 등 다양한 경로로 전달되고 우리는 이를 사회적 약속에 따라 해석한다.

이때 정보는 반드시 두 가지 이상의 경로로 전달되어야 한다. 특정한 전달 방식을 인지할 수 없는 수신자에 대비해야 하기 때문이다. 더불어 제각기의 경로가 명확하게 하나의 정보로 이어져야 한다. 여러 정보가 산발적으로 전달된다면 수신자는 혼란을 느껴 적절하게 대처하지 못할 것이다.

횡단보도를 건널 때 대부분은 신호등을 본다. 그러나 시각 장애인이나 시력이 저하된 이들을 위한 음성 안내 또한 필요하다. 신호등 기둥에 부착된 음향 신호기는 방향과 위치가 일정해야 하며, 나무나 광고물이 수신에 방해가 되어서는 안 된다. 더불어 자동차 소음 속에서도 잘 들릴 수 있도록 음향이 적절해야 한다. 이와 반대로, 화재가 발

생했을 때에는 비상벨 소리와 함께 청각 장애인을 위한 시각 경보기가 작동되어야 한다.

휴대전화는 많은 사람들이 다양한 상황에서 사용한다. 여기에는 시각과 청각 능력이 저하된 사용자도 있고, 손이 불편한 사용자도 있다. 사용 환경 또한 조용하거나 시끄러운 곳, 밝거나 어두운 곳 등으로 모두 다르다. 따라서 휴대전화는 여러 변수에 대비하여 다양한 정보 전달 체계를 갖추었다. 벨소리의 음량을 조절하거나 진동으로 설정할 수 있다. 어두운 곳에서는 불빛으로 신호를 인지할 수 있으며, 소리를 듣지 못할 경우에는 발신자 정보를 눈으로 확인할 수 있다.

사용하기에 앞서 오류에 대비하고

도널드 노먼은 『디자인과 인간 심리』에서 "인간이 항상 서투르게 행동하는 것은 아니며 항상 오류를 범하는 것도 아니었다. 오히려 잘못 고안되거나 디자인된 물건을 사용할 때 사람은 오류나 사고를 범하게 된다"라고 하며 "디자이너는 사람들이 범할 수 있는 오류를 예상해야 하고 오류가 일어나도 그 피해를 최소화할 수 있도록 노력해야 한다"라고 하였다. 제품의 오류가 빈번하면 대부분 사용자의 실수 때문이라고 생각하지만, 사실은 잘못된 디자인 때문이라는 것이다.

새로 출시되는 각종 가전제품은 첨단 기능이 추가되어 점점 더 복잡해진다. 디자인 단계에서부터 제품의 사용법과 함께 오류를 쉽게 해결할 수 있도록 설계해야 한다. 그중에서도 휴대전화는 어린이, 청소년, 장애인, 비장애인, 노약자 등 모두가 사용하는 물건이다. 휴대전화는 말 그대로 손에 들고 다니면서 사용한다. 이는 쉽게 떨어뜨릴 수

있는 제품이라는 의미다. 따라서 휴대전화는 잘 파손되지 않으며 떨어뜨린 후에도 전원을 켜면 원상태로 복구되도록 디자인해야 한다.

마찬가지로 교통사고가 잦은 곳도 단순히 운전자의 잘못이라기보다 복잡한 차선 표시나 신호 체계의 문제일 수 있다. 교통 시설을 점검해 효율적으로 디자인하면 사전에 사고를 방지할 수 있을 것이다.

가정에서도 안전사고가 많이 일어난다. 점안용 안약과 순간접착제는 모양과 크기가 비슷하며 내용물 또한 투명하다. 이를 오인하여 종종 사고가 발생한다. 제품에 표시된 글씨가 너무 작아서 읽기가 힘들기 때문이다. 특히 시력이 약화된 노인이나 안질환 환자는 이러한 위험에 더욱 취약하다. 오용에 의한 사고를 방지하기 위해서는 개인이 주의를 기울이기 이전에 다른 디자인 요소로 차별화할 필요가 있다.

운전 중에 갑자기 차가 옆에서 나타나는 경우가 있다. 사이드 미러로는 확인할 수 없는 사각지대가 있어 대비하기 힘들다. 스마트 후측방 충돌 경보 시스템은 후측방에 접근하는 차가 있을 시 경고음과 함께 사이드 미러에 주황색 불이 들어오도록 한다. 이는 본인뿐만 아니라 다른 운전자, 보행자의 안전까지 지켜주는 지능형 안전 기술이다.

스마트 후측방 충돌 경보 시스템은 인간 시각의 한계를
기술적으로 해결한다.

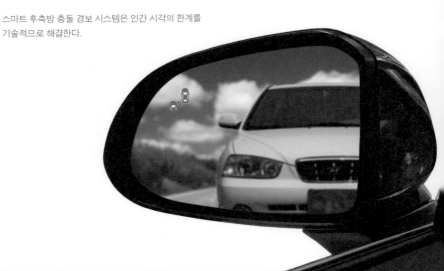

차선 이탈 경보, 안전벨트 미착용 경고음, 주차 거리 경보 시스템, 운전석 도어락, 에어백 등도 사고를 미연에 방지하고 최소화하는 안전 장치다. 엘리베이터나 지하철에서 옷이나 가방이 끼면 문이 자동으로 열리는 것 또한 일상의 위험으로부터 우리를 보호한다.

힘들이지 않아도 되는

주방에는 다양한 조리 도구가 있다. 요리 재료들을 깎고 다듬기 위해 칼이나 가위, 날카로운 도구들을 많이 사용한다. 따라서 조리 도구는 사용하기 편리하면서도 안전해야 한다. 잘 디자인된 조리 도구는 손이 불편한 노약자를 포함해 모두에게 편리하다.

　미국의 생활용품 브랜드인 옥소의 설립자 샘 파버는 손에 관절염을 앓는 아내가 감자 칼을 제대로 사용하지 못하는 것을 보고 모두가 편리하게 사용할 수 있는 주방 기구를 만들었다. 옥소가 개발한 조리 기구 굿 그립스의 손잡이는 부드럽고 탄성이 좋은 멤브레인Membrane이라는 고무 재질로 되어 있다. 멤브레인 손잡이는 두툼하고 쥐는 부분에 톱니 모양으로 홈이 파여 있어 오래 사용해도 손목에 무리가 가지 않으며 손이 젖어 있어도 미끄러지지 않는다.

　옥소의 감자 칼은 칼날이 직접 손에 닿지 않아 안전하다. Y 필러의 스테인리스 스틸 날은 날카로워 단단한 과일이나 야채 껍질을 쉽게 깎을 수 있고 채칼 필러는 껍질을 벗기면서 빠르고 안전하게 채썰기를 해준다. 투명한 안전 커버는 사용할 때는 위로 젖혀지지만, 평상시에는 칼날을 덮어 주어 안전하게 보관할 수 있다.

　통조림 캔, 과일잼 병, 빡빡한 창문 등을 열기 힘든 이유는 일정 수

옥소의 〈감자 칼〉과 〈Y 필러〉, 〈채칼 필러〉

옥소의 굿 그립스 라인 제품들은 손목에 무리가 가지 않으며 안전하게 보관할 수 있다.

▼ 마르나, 〈라쿠라쿠 오프너〉

투명한 재질이어서 병뚜껑의 위치를 바로 확인할 수 있고, 톱니로 된 손잡이는
미끄러지는 것을 방지한다.

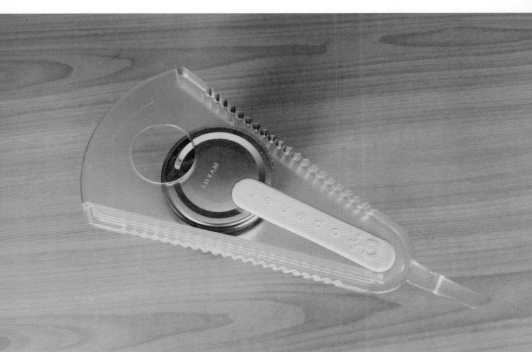

준 이상의 근력을 지닌 오른손잡이를 기준으로 제품을 디자인했기 때문이다. 하지만 평균적인 악력을 지닌 사람조차 이러한 것들을 여는 데 어려움을 겪는다. 이를 해결하기 위해 마르나에서 개발한 라쿠라쿠 오프너가 있다. 이 다용도 병따개는 부채 모양이어서 뚜껑 크기에 상관없이 끼워서 사용할 수 있다. 왼쪽의 긴 고무 패킹은 탄력 있게 병뚜껑을 잡아주고, 톱니로 된 손잡이 부분은 미끄러지는 것을 방지한다. 끝부분의 작은 꼭지는 캔을 딸 때 사용한다. 또한 휴대용 병따개는 왼쪽으로 향하는 곡선 형태여서 병뚜껑을 고정한 뒤 왼쪽으로 돌리라는 사용법을 알려준다.

한편 하락에서는 안전한 가위 카스타와 커터 칼 라인을 출시했다. 카스타는 손잡이가 두툼하여 손으로 잡기 편하고, 안쪽에 스프링이 장착되어 있어 가위가 자동으로 열린다. 절삭 날이 닿지 않게 안전 커버가 있고 양손잡이 가위여서 누구에게나 편리하다. 라인은 마우스처럼 잡고 버튼을 누른 상태에서 지면에 밀착시켜 밀면서 사용한다. 칼날이 커버 안에 있어 안전하게 사용할 수 있다.

마르나의 라쿠라쿠 오프너나 하락의 카스타, 라인은 손목에 부담을 주지 않아 노약자, 어린이 및 손힘이 약한 사람 누구에게나 편리한 유니버설 디자인이다.

◀ 하락, 〈카스타〉
2004년 일본 굿 디자인 어워드 수상작. 종이를 자를 때마다 가위 손잡이 안쪽의 스프링에서 소리가 나서 시력이 불편한 분들도 청각을 이용하여 사용할 수 있다.
▶ 하락, 〈라인〉
2005년 일본 굿 디자인 어워드 수상작. 힘을 주는 방향으로 칼날이 360도 회전하면서 따라오므로 방향을 바꿀 때도 손목을 비틀거나 종이를 움직일 필요가 없다.

모두를 위한 디자인

우리 사회는 저마다 다른 사람들로 이루어져 있다. 나이와 성별, 신체의 능력과 특징도 다 다르다. 신체 능력의 차이를 보완하기 위해 아기들은 유모차를 타고 노약자나 장애인은 보조 기구를 사용한다. 따라서 모든 시설물에는 이들을 위한 공간이 충분히 확보되어야 한다.

기존의 부엌 조리대와 수납장은 주부들의 평균적인 키에 맞추어 제작되었다. 키가 평균에 미치지 못하는 사람들은 높은 곳에 있는 물건을 꺼낼 때 의자를 밟고 올라서야 했으며 거동이 불편한 노약자나 장애인은 더욱 큰 불편함을 겪어야 했다.

높낮이를 조절할 수 있는 조리대와 수납장은 모두가 편리하게 이용할 수 있다. 이탈리아의 부엌 가구 설계 회사인 스나이데로의 스카이라인 랩 키친Skyline Lab Kitchen은 휠체어를 탄 사람뿐만 아니라 모두가 편리하게 사용할 수 있다.

도로나 대중교통, 화장실, 영화관 등의 시설에도 충분한 공간이 확보되어야 유모차나 어린이를 동반한 부모, 보행 보조기를 사용하는 노약자를 포함한 모두가 불편함을 느끼지 않을 것이다. 지금까지는 평균적인 사용자를 기준으로 제품이나 시설을 설계했다면, 이제는 인간의 생애 주기 전체를 수용하는 차원에서 누구에게나 편리한 보편적인 디자인으로 접근해야 한다.

유니버설 디자인은 단지 제품 개발이나 시설의 설계에만 해당되는 방법론이 아니다. 그보다는 어린이, 임산부, 장애인, 노약자 등 저마다 다른 신체적 특징을 가진 사람들을 배려하고 이해의 폭을 넓히는 삶의 자세에 가깝다. 각자의 위치에서 서로 동등하게 바라보는 것, 그것이 유니버설 디자인의 시작이다.

스나이데로, 〈스카이라인 랩 키친〉, 2012

[*] 다원화된 현대 사회에서 평균의 개념은 더 이상 유효하지 않다. 스나이데로는 충분한 공간을
확보하고 높낮이를 조절할 수 있는 주방 시설로 평균의 개념을 확장했다.

사람의 마음을 읽는

행동유도성 디자인

Affordance Design

만약 당신이 망치를 가지고 있다면
모든 것이 못으로 보일 것이다.

_에이브러햄 매슬로, 미국의 심리학자

행동유도성은 미국의 심리학자 제임스 J. 깁슨이 주창한 개념으로 '제 공하다'라는 뜻의 어포드^afford를 명사화한 단어다. 행동유도성은 사물의 작동 방식에 시각적 단서를 제공하는 것을 의미한다.

도널드 노먼은 『디자인과 인간 심리』에서 "디자인이 잘된 물건은 해석하기도 이해하기도 쉽다. 이러한 것은 어떻게 작동하는지를 눈으로 보면 알 수 있는 명확한 단서를 가지고 있다. 이를 자연스러운 디자인이라고 한다"라고 하였다. 사람들은 사물의 형태에서 직관적으로 사용법을 찾아 이를 바탕으로 행동한다.

털이 복슬복슬한 강아지를 보면 귀여워서 쓰다듬게 되고 푹신푹신한 소파를 보면 앉게 된다. 특정한 형태와 재료, 질감은 특정 행동을 유도한다. 이러한 사람들의 반응을 디자인에 적용하여 제품의 사용법을 유도하기도 하고 공공질서를 수호하는 데 활용하기도 한다.

행동유도성 디자인은 제품뿐만 아니라, 건물이나 도로, 공공시설 등 일상의 모든 부분에 적용된다. 횡단보도 또한 적절한 곳에 위치하면 모두가 편리하게 이용하겠지만, 간격이 너무 멀거나 효율적으로 설계되지 않았다면 무단횡단을 야기할 가능성이 있다. 사람들의 자연스러운 행동을 관찰하여 이를 바탕으로 설치해야 많은 이들이 편리하고 안전하게 횡단보도를 이용할 것이다.

제품의 형태와 색, 재질과 소리 등은 제품에 관한 정보를 최초로 전달한다. 이러한 요소들은 제품의 디자인과 사용에서 모두 중요한 단서로 작용한다. 디자이너는 사용자가 쉽게 이해할 수 있는 방향으로 시청각 메시지를 설계하고, 사용자는 이를 자연스럽게 받아들여 제품 이용에 참고한다. 제품이 시각적인 단서와 즉각적인 피드백을 제공한다면 모두가 편리하게 사용할 것이다. 이렇듯, 디자이너는 제품의 외형뿐만 아니라 편리하고 자연스러운 사용법까지 디자인해야 한다.

오류를 방지하는 디자인

생활이 디지털화되면서 전자제품의 사용이 늘고 있다. 하루에도 몇 번씩 휴대전화를 충전하며 수시로 소형 전자기기를 사용한다. 이러한 전자제품은 사용법을 따르지 않으면 원활하게 작동되지 않는다.

　제약은 사용의 오류를 보완하기 위한 디자인 원리로, 제품의 형태를 통해 행동에 제약을 가하여 사용법을 알려주는 방식이다. 건전지나 메모리카드, USB는 올바른 사용법을 따르지 않으면 제품을 사용할 수 없다. 만약 잘못된 방향으로 꽂아도 문제없이 장착된다면 사용자는 제품이 '이유 없이' 작동되지 않는다고 생각할 것이다. 제약의 원리는 이러한 오해를 방지한다. 한편 앞뒤 구분이 없어 양면으로 인식되는 케이블은 누구에게나 편리한 디자인이다.

　글로 나열된 설명보다는 시각적인 표시가 제품의 사용법을 익히기

에 편리하다. 일상적으로 사용하는 메모리카드나 건전지는 설명서가 아닌 화살표나 그림으로 사용 방법을 파악하게 한다. 시각 장애인을 위한 케이블 앞부분의 돌기도 중요한 요소다. 제약의 원리는 작고 사소한 듯하나 일상생활에서 매우 큰 힘을 발휘한다.

평범한 사용자의 입장

누구나 자동차나 버스, 기차에서 의자와 등받이, 다리 받침대 등을 조절하며 불편함을 느낀 적이 있을 것이다. 버튼과 좌석 구조의 대응 관계를 파악하기 어려워 전부 눌러보며 움직임을 감지해야 한다. 대형 강의실에서도 비슷한 상황이 빈번하게 일어난다. 수십 개의 형광등이 여러 개의 스위치와 어떻게 매칭되는지 파악하기가 쉽지 않다.

대응은 제품의 통제 요소와 그에 따른 행동 결과의 관계성을 설명하는 원리로, 작동 버튼과 움직임이 매칭되는 것을 의미한다. 제품을 통제하는 버튼을 제품의 모양과 동일하게 디자인한다면 별도의 설명이 필요 없을 것이다. 이처럼 대응의 원리는 제품의 사용법을 시각적으로 보여주어 편리한 사용을 돕는다.

도널드 노먼은 『심플은 정답이 아니다』에서 "아무리 똑똑하고 의도가 좋아도 엔지니어나 프로그래머는 기계의 관점에서 바라볼 수밖에 없다. 이들은 기계의 내부 작동에는 정통하지만, 시스템을 사용하는 평범한 사람이 아니다. 이들에게 평범한 사용자의 상황을 이해시켜야 한다"라고 하였다. 사용자는 기술이 요구하는 원칙이나 작동 방식이 익숙한 습관이나 행동 방식과 충돌할 때 혼란을 느끼기 때문이다. 따라서 효율적인 디자인으로 기계와 사용자 간의 간극을 줄여야 한다.

명확한 길 안내를 위한 노면 색 유도선

운전을 하다 보면 횡단보도 가까이에 지그재그 선이나 사선이 엇갈리게 그어진 것이 보인다. 안정적인 직선에서 각도가 있는 사선으로 바뀌면서 운전자들에게 경각심을 주어 사고를 미연에 방지하기 위함이다. 지그재그 선은 스쿨존이나 횡단보도에서 일어나는 사고를 대비하는 용도로 사용되고 있다.

지금은 내비게이션의 상용화로 길 찾기가 훨씬 쉬워졌지만, 도로 표지판이 복잡하여 읽기 어려운 경우도 있고, 빠져나가야 할 진입로를 지나치거나 중간에 급히 끼어들어 위험한 상황이 생길 수 있다. 특히 고속도로 나들목이나 교차점은 더 복잡하다.

한국도로공사는 차로의 명확한 안내와 운전자의 시선을 유도하기 위하여 노면에 색 유도선을 설치함으로써 이러한 불편을 해소하였다. 색 유도선은 고속도로 분기점에서의 잦은 사고를 고민한 윤석덕 한국도로공사 직원의 아이디어다. 당시 초등학생이었던 딸이 크레파스로 그림을 그리는 것을 보고 도로에도 이렇게 색으로 그림을 그리면 어떨까 생각했다고 한다. 2011년 5월 영동고속도로 안산 분기점에 색 유도선을 처음 도입한 후 현재 고속도로에만 9백여 개 이상이 설치되었다. 특히 나들목에 유도선을 칠하면 사고 감소 효과가 약 40퍼센트에 달한다고 한다. 한편 윤석덕 씨는 색 유도선 도입 13년 만인 2024년 5월, 국민의 편의와 안전을 높인 공로를 인정받아 국민훈장 모란장을 받았다.

이와 같은 지그재그 선이나 색 유도선은 글보다 빠르고 쉽게 사람들의 행동을 유도하는 디자인이다.

▲ 사고를 방지하기 위한 지그재그 선

▼ 명확한 길 안내를 위한 색 유도선

색 유도선은 기존의 도로 색에 사용하지 않는 녹색과 분홍색을 사용한다. 교통 표지판의 화살표와
같은 색을 사용하여 운전자의 진행 방향을 유도한다.

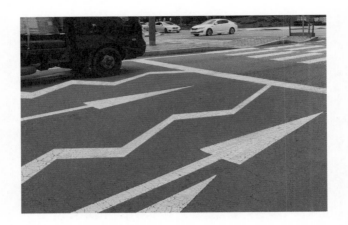

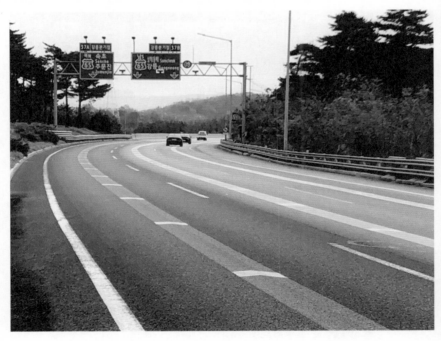

디자인으로 깨끗하게

농구대 쓰레기통

행동유도성 디자인의 역할은 제품에만 한정되지 않으며, 지시나 권유가 효과가 없을 때 자연스럽게 문제를 해결하도록 돕는다. 마쓰무라 나오히로는 『행동을 디자인하다』에서 행동유도성 디자인의 정의를 다음과 같이 밝혔다. "행동 디자인은 보고 있지만 보이지 않고, 듣고 있지만 들리지 않는 생활 공간의 매력을 발견하게 하는 장치다. 즉, 일상적인 생활 공간을 연구 대상으로 하는 것이 행동 디자인이다."

쓰레기는 쓰레기통에 버리라는 문구를 붙이는 대신 쓰레기통 앞에 농구 골대를 설치하는 것이 행동유도성 디자인이다. 사람들은 농구를 즐기지만 이로써 쓰레기는 쓰레기통에 버려진다. 특정한 요소에 주목하게 되어 어떠한 행동을 하도록 이끌린다면 거기에는 행동유도성 디자인이 작동하고 있는 것이다.

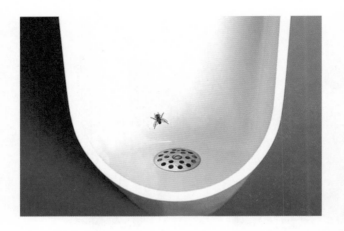

소변기 표적

행동유도성 디자인은 사람들의 관심과 지식, 경험을 자연스럽게 이용하는 것이 좋다. 소변기 스티커는 표적을 맞히고자 하는 심리를 이용한 행동유도성 디자인이다. 디자이너는 청결을 위해 소변기에 표적 스티커를 붙였지만 사용자는 재미로 표적을 맞히고 결과적으로 소변기 주변은 깨끗해진다.

유리날플라이의 파리 스티커는 실제 네덜란드 암스테르담 스히폴 공항 화장실에서 소변이 밖으로 튀는 것을 80퍼센트 이상 감소시켰다. 이와 같이 디자이너의 설계 의도와 사용자의 행위 목적이 관계가 없을수록 행동유도성 디자인은 더욱 효과적으로 작동된다.

시민의식에 호소하기보다 시각적인 촉진제를 제공한다면 거리의 쓰레기 배출 문제를 훨씬 효과적으로 해결할 수 있다.

테이크아웃 쓰레기통

우리가 일상적으로 알고 있는 사물과 다른 크기로 표현된 대상은 새로운 감성을 자아낸다. 실제를 과장하거나 축소하여 설계된 조형작품이나 건축물이 많은 이유다.

최근 무분별한 일회용품 사용이 사회적인 문제로 부각되고 있다. 일회용 컵의 사용을 규제하는 법안을 적극적으로 추진 중이지만, 다른 방식으로 접근하는 시도들도 눈에 띈다. 일회용 컵을 극단적으로 확대하여 시민들에게 경각심을 주는 테이크아웃 쓰레기통이 바로 그것이다. 사람들은 거리에서 뚜렷한 존재감을 과시하는 쓰레기통을 보며 일회용품에 대해 다시 한번 생각하게 된다.

일회용 컵 쓰레기통은 자연스럽게 분리수거를 유도하는 영리한 디자인이기도 하다. 쓰레기통의 형태와 버리는 내용물이 동일한 이미지로 연결되어 인식이 행동으로 이어진다. 쓰레기를 버리는 재미와 함께 경각심을 주는, 거리의 캠페인이라 할 수 있다.

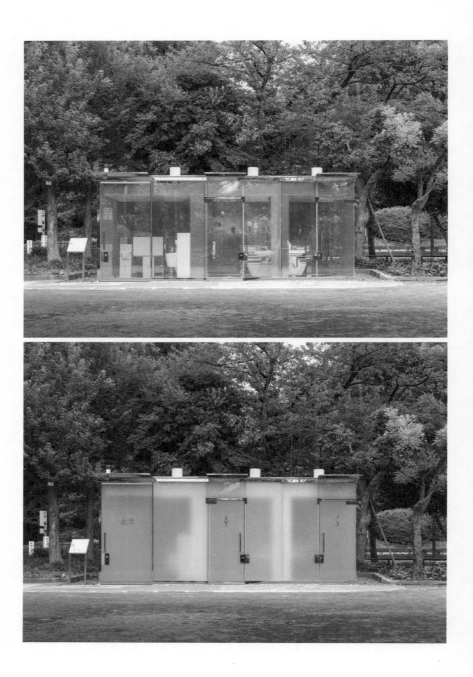

스마트 화장실

일반적으로 우리가 생각하는 화장실은 사적인 공간이어서 불투명한 소재로 사방이 막혀 있다. 그러나 반 시게루가 도쿄 시부야 공원에 설치한 화장실은 조금 다르다. '스마트 글라스'로 불리는 PDLC(고분자 분산형 박막 액정) 필름이 적용된 것으로, 평상시에 전원이 연결되면 투명해지고 사람이 화장실에 들어가서 문을 잠그면 외벽 유리에 붙어 있는 필름의 전원이 차단되면서 불투명한 상태가 되는 방식이다. 화장실 내부가 보이는 이유는 청결함과 안전함을 보장하기 위함이라고 한다. 들어가지 않고도 내부가 청결한지, 또 안에 누가 숨어 있지 않은지 확인할 수 있기 때문이다.

때로는 깨끗하게 사용하라는 문구보다 이러한 투명 디자인이 더 강력한 힘을 발휘하는 듯하다. 스마트 화장실은 휠체어 접근이 가능하고 노란색, 주황색, 연두색, 파란색 등 은은한 조명이 주변 환경과 잘 어울리며 야간에는 공원을 밝히는 가로등 역할도 한다.

실천하는 디자인

배려를 위한 불편함

최근 대중교통에 임산부 배려석이
마련되었다. 임신으로 일상생활에
어려움을 겪는 임산부를 배려하기
위함이다. 특히 겉으로 드러나지 않
아 자리를 양보받기 힘든 초기 임산
부를 위하여 자리를 비워놓는 것이
권장된다.

좌석을 분홍색으로 바꾸고 바닥과
벽면에도 큼직하게 문구와 그림을
붙여 놓았지만, 많은 이들이 아랑곳하지 않고 임산부 배려석에 앉아
가곤 한다. 자리를 비워두자는 안내 방송을 4개 국어로 송출하고 아기
목소리로 감성에 호소해도 여전히 임산부 배려석은 다른 이들의 차지
가 되는 경우가 많다.

이에 공항철도는 2018년 7월부터 임산부 배려석에 자사의 캐릭터
인 나르Nareu 인형을 비치하기 시작했다. 임산부 배려석에 앉기 위해서
는 인형을 안거나 다른 곳에 치워 두어야 한다.

특정 행동을 제재하는 행동유도성 디자인은 범죄를 예방하는 데에
도 효과적이다. CCTV를 설치하는 것이 가장 직접적인 방법이겠지만,
계단이나 전봇대를 눈에 띄는 노란색으로 칠해 번호를 매기거나 LED
방범등을 설치하는 것 또한 범죄 심리를 위축시킨다.

이렇듯 행동유도성 디자인은 우리 생활 곳곳에 스며들어 건전하고
긍정적인 사회를 만들어 나가는 데 기여한다.

피아노 계단

행동유도성 디자인은 일상의 많은 분야에 적용된다. 피아노 계단은
사람들의 건강을 증진시키기 위한 행동유도성 디자인이다. 에스컬레
이터보다 계단을 이용하는 것이 건강에 좋다는 사실은 모두가 알지
만, 실질적인 행동으로까지는 이어지지 않는다. 여기에 행동유도성
디자인을 더하면 실천을 유도할 수 있다.

피아노 계단을 밟으면 센서가 작동해 LED 조명이 들어오고 경쾌한
피아노 소리가 난다. 손이 아닌 다리로 피아노를 연주하는 듯하다. 사
람들은 마치 직접 음악을 연주하는 듯한 기분을 느끼며 건강을 챙길
수 있다. 행동유도성 디자인은 인간의 무의식에 침투한다. 주차장의
주차선과 과속 방지 턱, 위치를 알리는 발 모양 그림 또한 사람의 심
리를 자극해 특정한 행동을 유도한다.

일상 속의 특별함
슈퍼노멀 디자인
Supernormal Design

디자인은 사회가 필요로 하는 것을 발견하는 일이다.

_엔조 마리, 이탈리아의 디자이너

우리는 지금까지 많은 물건을 사용해왔다. 어떠한 물건은 오랫동안 곁에 머무르지만, 쉽게 버려지는 물건도 있다. 우리와 오래도록 함께 하는 물건은 단순히 외형의 아름다움만을 추구하는 것이 아니라 우리의 삶을 반영하는 슈퍼노멀 디자인이다.

슈퍼노멀은 후카사와 나오토와 재스퍼 모리슨이 제안한 용어다. 이들에 의하면, "슈퍼노멀 제품은 '평범'하면서도 동시에 '특별한' 것이 되며, 또한 이것은 극도로 특별해서 평범해 보이는 것"이다.[3] 슈퍼노멀은 생활 속에서 오랜 시간 제품을 사용하면서 만들어진 원형을 따르며 제품과 인간의 상호 관계에서 진정한 본질을 찾고자 한다.

디자인은 항상 새롭고 고급스러운 모습으로 발전해야 한다고 생각하지만 사실 오랫동안 사람들과 함께하며 깊은 감동을 주는 것이 훌륭한 디자인이다. 슈퍼노멀은 일상의 현장에서 사람의 행동과 습관, 생활 방식을 세밀하게 관찰하여 이를 디자인에 반영한다. 언제든 바뀔 수 있는 외형이 아닌 바뀌지 않는 제품의 본질에 주목하는 것이다. 슈퍼노멀 디자인이 편리하게 느껴지는 건 사용자의 삶과 일상, 시간이 녹아들어 있기 때문이다.

정보와 기술이 나날이 발전하는 현대 사회에서는 최첨단 재료로 세련되고 고급스럽게 만드는 것이 디자인의 역할이라고 생각할 수 있다. 그러나 디자인의 역할은 제품의 성격에 따라 다르다. 최첨단 기술로 계속해서 업그레이드해야 하는 제품이 있는 반면, 기본적인 기능만으로 충분한 제품도 있다. 또는 오래되어 불편하고 투박하지만 전통을 보존하는 것이 더욱 가치 있을 때도 있다. 슈퍼노멀 디자인은 시간을 뛰어넘어 인간의 본질, 감성과 교감한다.

아이디어는 불편함에 깃든다

아이디어라고 하면 세상에 존재하지 않는 새로운 개념을 창조하는 것
이라 생각하기 쉽다. 그러나 기존의 것들을 융합하여 새롭게 발전시
키는 경우가 훨씬 더 많다. 아이디어는 기성품의 형태와 기능, 재질과
사용법 등을 전혀 다른 제품과 조합하여 발전시키거나 변형하는 과정
에서 생겨난다. 남과 다른 시각으로 세상을 바라보고 문제점을 발견
하여 이를 창의적으로 해결할 방안을 고민하는 것이 아이디어의 시작
이다.

사용자는 제품의 형태가 자연스러워서 사용하기 편리하면 만족을,
어딘가 어색한 기능이 있으면 불편을 느끼게 된다. 이러한 제품과 시
스템의 불편함에 아이디어의 단서가 있으며, 이를 창의적으로 해결하
는 것이 디자인의 역할이다.

불편함을 해결하는 방법에는 여러 가지가 있다. 일상에서 단서를
발견하기도 하고 재미를 더해 해결하는 경우도 있다. 서로 다른 기능
을 결합시켜 새로운 제품을 만들기도 하고, 모양을 바꿔서 창의적으
로 문제를 해결하기도 한다.

대표적인 아이디어 발상법으로 브레인스토밍brainstorming이 있다. 브
레인스토밍은 자유로운 분위기에서 다양한 아이디어를 쏟아내는 것
을 말한다. 브레인스토밍의 창시자인 알렉스 오즈번은 7가지 아이디
어 발상법의 앞글자를 딴 스캠퍼SCAMPER를 제시했다. 스캠퍼는 아이디
어가 떠오르지 않을 때 새로운 관점을 생각해낼 수 있도록 도와주는
일종의 체크리스트로, 각 항목이 서로 연결되며 새로운 아이디어로
발전한다.

SCAMPER 체크 리스트

1. Substitute (대체)
다른 것으로 대체할 수 있을까?

2. Combine (결합)
다른 것과 결합할 수 있을까?

3. Adapt (적용)
다른 아이디어를 적용할 수 있을까?

4. Modify (변형)
형태, 색, 재질, 기능, 의미, 크기를 바꿀 수 있을까?

5. Put to other uses (호환)
다른 용도로 사용할 수 있을까?

6. Eliminate (제거)
뭔가를 제거하면 어떨까?

7. Rearrange (재배열), **Reverse** (뒤집기)
순서를 바꿀 수 있을까? 상하좌우를 뒤집을 수 있을까?

불편함은 당연하지 않다

자연을 담은 오프너

물이나 음료수, 약이 담긴 병은 제품의 특성상 빡빡하게 닫혀 있다. 어린이부터 노약자까지 모두가 사용하기에 편리한 디자인은 아니다.

이에 프랑스에서 활동하는 디자이너 아릭 레비는 적은 힘으로도 뚜껑을 열 수 있는 오프너를 만들고자 했다. 그는 오프너로 보이지 않으면서도 외형만으로 제품의 정체성을 드러내며, 기능적이면서도 수수께끼 같은 제품을 원했다. 그러다 물이 바위에서 나와 조약돌로 흘러 들어가는 것에 영감을 얻어 조약돌 모양의 오프너를 디자인했다. 안쪽 요철에 병뚜껑을 고정하고 왼쪽으로 돌리면 적은 힘으로도 뚜껑을 열 수 있다.

물=생명이라는 은유적인 이름의 조약돌 오프너는 테이블에 올려놓으면 자연의 일부로 돌아가는 듯한 느낌을 준다. 그는 "결국 디자인은 사람에 관한 것"이라며 디자인의 휴머니즘을 강조한다.

아릭 레비 Arik Levy (1963-)

"창작은 통제되지 않는 근육과도 같다" 프랑스에서 활동하는 디자이너이자 감독, 예술가, 사진작가. 고향인 이스라엘 텔아비브Tel Aviv에서 그래픽 디자인 스튜디오를 운영하다 27살의 나이에 덜컥 유럽으로 떠나 스위스 아트 센터Switzerland's Art Center Europe에서 산업 디자인을 전공했다. 다양한 직업만큼이나 작업의 스펙트럼 또한 넓다. 제품, 그래픽, 패키징 등 다양한 분야에서 활동하며 유수의 갤러리에서 작품을 전시한다. www.ariklevy.fr

아릭 레비, 〈물=생명〉, 2011
안쪽의 요철에 병뚜껑을 고정하면 적은 힘으로도 쉽게 병뚜껑을 열 수 있다.

의자와 사다리의 결합

일상생활을 하다 보면 주방 상부장이나 책장 위에 물건을 올려놓거나 내리는 일들이 있다. 이때 창고에 있는 사다리를 사용해야 하는데, 사다리를 가져오는 일이 번거로워서 가까이에 있는 의자를 밟고 올라가서 일을 해결한다.

이러한 문제를 디자인으로 해결한 제품이 바로 루카노다. 루카노는 의자와 사다리의 기능을 결합한 접이식 사다리로, 평소에는 의자로 사용하다가 높은 곳에 올라가 일을 봐야할 때 사다리처럼 밟고 올라가면 된다. 계단이 하나 있는 가장 낮은 높이의 스텝 1과 계단이 두 개 있는 좀 더 높은 스텝 2, 계단이 서너 개 있는 스텝 3과 스텝 4가 있다. 특히 스텝 3과 스텝 4는 앞에 지지대가 있어 안정적이다. 사용하지 않을 때는 공간을 차지하지 않도록 접어 두어도 된다.

루카노는 기능적인 면에서도 훌륭하지만 디자인 면에서도 아름다워 어디에 두어도 주위와 잘 어우러지는 인테리어 소품 같다.

하세가와, 〈루카노〉, 2007
의자와 사다리의 기능을 결합한 디자인으로 높이에 따라 스텝 1부터 스텝 4로 나뉜다.

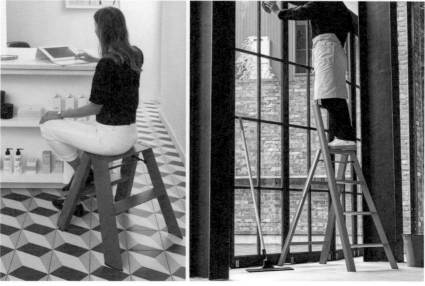

앵커로 고정하는 데스크 케이블

전자기기를 사용하는 현대인이라면 책상 위에서 노트북이나 휴대전화를 사용할 때 충전용 케이블이 고정되지 않고 아래로 떨어져 불편한 경험이 있을 것이다. 케이블이 어딘가 연결되어 있을 때는 상관없지만 케이블을 분리하면 바로 아래로 떨어진다. 그래서 테이블에 인위적으로 케이블 고정 장치를 부착하기도 한다.

이러한 불편함을 개선하기 위해 네이티브 유니온에서 앵커로 고정하는 데스크 케이블을 개발하였다. 데스크 케이블은 내장된 LED 표시등으로 충전 상태를 표시하고, 앵커의 무게와 미끄럼 방지 기능으로 인해 아래로 떨어지지 않고 그 자리에 고정된다. 나이트 케이블은 서양 매듭인 마크라메의 공 매듭을 사용한 디자인으로, 100퍼센트 재활용 PET 브레이딩 및 TPU 하우징 소재로 제작되었다. 강화된 편조 및 초강력 아라미드 섬유 코어를 갖춘 충전 솔루션에 최적의 품질과 내구성을 갖는다. 케이블에 끼워진 앵커는 상황에 따라 위치를 조절할 수 있다.

▲ 네이티브 유니온, 〈데스크 케이블〉

▼ 네이티브 유니온, 〈나이트 케이블〉

앵커의 무게와 미끄럼 방지 기능으로 인해 아래로 떨어지지 않고 그 자리에 고정된다.

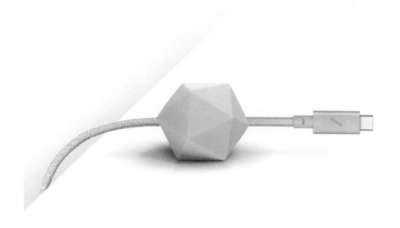

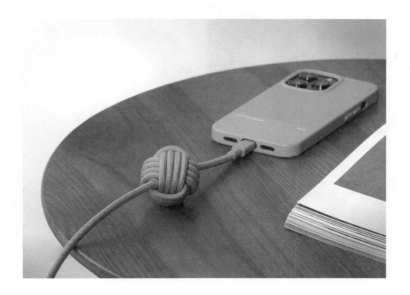

쉽게 뗄 수 있는 테이프

원형 테이프는 투명하고 접착력이 강해서 시작 부분을 찾기 어렵고 떼기가 힘들다. 사용할 때마다 같은 문제가 반복된다. 이는 시력이 저하되거나 손이 불편한 노약자에게는 매우 불편한 일이다.

　쉽게 뗄 수 있는 테이프는 제품을 톱니바퀴 모양으로 디자인하여 이러한 어려움을 쉽게 해결했다. 톱니바퀴 모양으로 난 굴곡에 손가락을 넣어 사용하면 되어 편리하다. 이는 일상에서 반복되는 불편함을 약간의 변형으로 해결한 아이디어 디자인이다.

안덕은, 김재형, 서철웅 디자이너의 쉽게 뗄 수 있는 테이프

한 끗 차이의 편리함

제품의 기능에 주목하다

재스퍼 모리슨은 영국을 대표하는 산업 디자이너다. 그는 외형적인 아름다움이 아닌 기능에 충실한 디자인을 지향한다.

쓰레기통은 다양한 장소에 비치되어 모두가 사용한다. 기본적으로는 쓰레기를 담는 용도이지만, 잘 디자인한다면 편리하면서도 세련된 인테리어 요소가 될 수 있다. 쓰레기통의 뚜껑이 완전히 개방되어 있다면 안쪽의 쓰레기가 전부 보여 미관상 좋지 않을뿐더러 넘어질 경우 쓰레기가 다 쏟아질 것이다. 재스퍼 모리슨의 쓰레기통은 뚜껑의 중앙 부분에 구멍을 뚫어 이러한 문제를 보완했다. 한편으로는 내부에 비닐을 걸 수 있는 홀더를 두어 보다 편리하게 사용할 수 있도록 하였다. 윗부분은 모서리가 둥근 사각형이지만, 아래로 가면서 원형으로 좁아져 세련된 느낌을 준다.

공기의자는 내부가 비어 있는 플라스틱을 사용하여 공기처럼 가벼운 것이 특징이다. 좌석 부분에 구멍이 뚫려 있어 쉽게 들 수 있고, 야외에서 사용할 경우 빗물이 빠지는 역할도 한다. 뿐만 아니라 겹쳐서 쌓기에도 편리하다. 의자의 사용 및 보관 방법을 반영한 기능성 디자인이다.

재스퍼 모리슨 Jasper Morrison (1959-)
"철저하게 실용적으로, 그리고 상식적으로 사고할 수 없다면 펜을 들지 않는 편이 낫다" 디자인의 본질에 가 닿고자 하는 영국의 디자이너. 80년대 후반부터 본격화된 디자인의 홍수 속에서 제품의 본질을 재해석한 특유의 젠 스타일로 주목받았다. 기능에 집중하되 이를 단순하면서도 아름다운 형태로 표현하는 것이 특징이다. www.jaspermorrison.com

▲ 재스퍼 모리슨, 〈쓰레기통〉, 2005
▼ 재스퍼 모리슨, 〈공기의자〉, 1999

재스퍼 모리슨은 제품의 기능에 주목한다. 그의 쓰레기통은 넘어져도 내용물이 다 쏟아지지 않으며
공기의자는 들고 옮기기 간편하다.

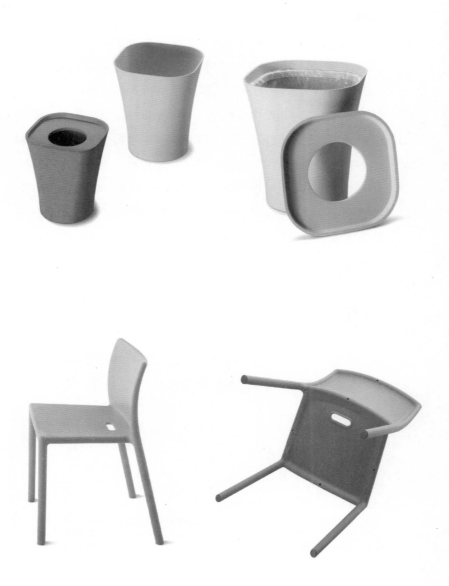

제품의 본질에 주목하다

이탈리아를 대표하는 디자이너 엔조 마리는 디자인을 "아름답거나 유용한 사물보다는 사회가 필요로 하는 것을 발견하는 일이다"라고 정의했다. 그는 인간과 물건이 조화롭게 어우러지며 디자인 과정이 윤리적이고 선해야 진정한 삶에 도달할 수 있다고 생각했다.

따라서 엔조 마리는 물건의 고유한 쓰임에 주목하여 인간과 사회에 긍정적인 영향을 미치는 아름답고도 실용적인 물건을 디자인하고자 했다. 그는 일상을 재해석하여 오래도록 사용할 수 있는 제품을 만드는 것을 디자인의 기본 원칙으로 삼았다.

파고 파고 꽃병과 인 아테사 쓰레기통은 그의 디자인 철학이 잘 표현된 작품이다. 엔조 마리는 꽃 자체가 이미 완벽한 자연물이기 때문에 꽃병의 디자인은 단순한 것이 좋다고 생각했다. 중요한 것은 꽃의 양에 따라 입구의 크기가 달라져야 한다는 꽃병의 쓰임새였다.

파고 파고 꽃병은 이러한 꽃병의 쓰임새를 고려하여 양쪽 입구의 크기가 다르게 디자인되었다. 꽃의 양에 따라 꽃병을 놓는 방법을 달리할 수 있는 편리하고도 기능적인 제품이다. 더불어 꽃병 자체만으로도 세련된 조형물이기도 하다.

인 아테사 쓰레기통은 쓰레기통을 사용하는 행위를 디자인에 적용했다. 사람들은 먼 곳에서 쓰레기를 던져 쓰레기통에 넣곤 한다. 쓰레

엔조 마리 Enzo Mari (1932−2020)

"디자인은 사회가 필요로 하는 것을 발견하는 일이다" 이탈리아의 20세기 모던 디자인을 대표하는 디자이너. 디자인은 독학으로 공부했으며, 밀라노의 브레라 아카데미에서 문학과 예술을 전공했는데 이는 그의 디자인 철학에 큰 영향을 미쳤다. 그는 목적에 충실하면서도 사회에 긍정적인 영향을 미치는 디자인을 지향했다. 그가 디자이너를 넘어 이론가이자 사상가로 불리는 이유다.

▲ 엔조 마리, 〈파고 파고 꽃병〉, 1969

▼ 엔조 마리, 〈인 아테사 쓰레기통〉, 1970

단순한 형태지만 제품의 본질에 주목한 편리한 디자인이다. 파고 파고 꽃병은 꽃의 양에 따라 뒤집어
사용할 수 있으며, 인 아테사 쓰레기통은 경사져 있어 쓰레기를 던져 넣기 편리하다.

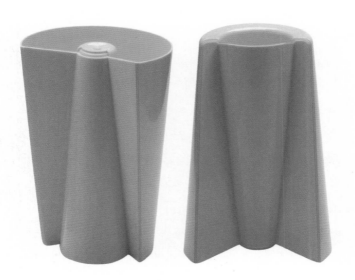

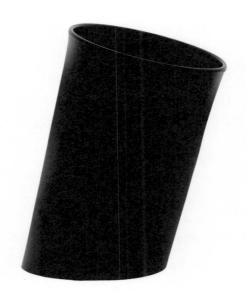

기통의 입구가 앞으로 기울어져 있다면 쓰레기가 쉽게 들어갈 것이다. 제품의 사용 방식을 바탕으로 디자인한 인 아테사 쓰레기통은 입구 부분이 도톰해 들고 옮기기 편하며 끝마무리도 훌륭하다.

뒤집히지 않는 우산

강한 태풍이 오면 우산을 쓰기가 불편하며 바람에 우산이 뒤집히기도 한다. 네덜란드의 산업 디자이너 거윈 후겐둔은 강풍에도 뒤집히지 않는 센즈 우산을 디자인해 이러한 불편함을 해소했다.

센즈 우산은 여덟 개의 우산살 중 두 개는 짧고 두 개는 길다. 일반적인 원형이 아닌 타원형으로 되어 있어 중심이 가운데에 치중되지 않고 힘이 분산된다. 짧은 부분을 앞으로 하여 들면 저항이 강해져 태풍에도 우산이 뒤집히지 않는다. 특허받은 우산살의 구조는 최대 풍속 시속 100킬로미터까지 견딜 수 있다.

이는 안전에도 좋은 디자인이다. 일반적으로 비바람이 불 때에는 몸을 앞으로 숙이게 되는데, 센즈 우산은 시야를 확보하기가 편리하다. 뾰족한 우산살을 부드럽고 넓은 모양의 마개로 마감한 아이세이버 기능은 다른 사람을 찌르는 것을 방지한다. 우산천은 특수 나노 코팅되어 쉽게 마르며, 흔드는 것만으로 물방울이 제거된다.

슈퍼노멀 디자인은 평범하고 단순한 듯하지만, 그 안에는 일상에 대한 세밀한 관찰이 스며들어 있다. 슈퍼노멀 디자인의 핵심은 제품의 본질과 사람과 제품의 교감을 '들여다보고 관찰하는 것'이다. 따라서 결국에는 본질과 부합하는 제품이 만들어진다.

재스퍼 모리슨은 슈퍼노멀이란 "이론이 아니라 '알아차리는' 일에 더 가깝다. 아마 인간이 최초로 그릇을 만들 때부터 늘 우리 곁에 있었을 것이다"라고 했다. 슈퍼노멀은 우리가 물건과 더불어 살며 교감

하는 방식과 관계되어 있다. 따라서 사람들이 오랫동안 사용하며 친근하고 아름답다고 느끼는 물건이라면 모두 슈퍼노멀 디자인이라 할 수 있다.

데얀 수직은 『사물의 언어』에서 다음과 같이 말했다. "수십 년 동안 우리 곁에 머문 소유물들은 지나온 시간에 얽힌 우리의 경험들을 반영하는 것으로 이해할 수 있다. 그에 비해 지금 우리가 새로운 소유물과 맺는 관계는 무척이나 공허하다. 제품들의 매력은 물리적 접촉 후에는 남아 있지 못할 외양을 토대로 만들어지고 판매된다."

오늘날의 물건들은 특이한 모양이나 색다른 재질로 되어 있어 쉽게 눈길을 끈다. 우리는 새로움에 이끌려 물건을 구매하지만, 오래 관계 맺지 못하고 소비와 폐기를 반복한다. 이에 반해 슈퍼노멀 디자인은 오랫동안 축적된 인간과 제품의 관계를 바탕으로 한다. 디자인의 유행 주기는 점점 더 짧아지고 있지만 슈퍼노멀 디자인은 시간의 저항을 받지 않고 언제까지나 우리와 함께한다.

거윈 후겐둔, 〈센즈 우산〉, 2006

센즈 우산은 여덟 개의 우산살 중 두 개를 길게 디자인하는 것만으로 강풍에 우산이 뒤집히는
문제를 해결했다.

편리함 속의 즐거움

버튼 없는 오브제 조명

제품 디자인도 다양하지만, 그 제품을 사용하는 방식도 천차만별이다. 가전제품은 주로 리모컨이나 버튼을 이용해서 켜고 끄지만 리장원의 행 밸런스 램프는 기발한 방법으로 상호 작용을 한다. 조명 내부 빈 공간에 끈 달린 작은 공 모양의 오브제가 있고, 오브제 안에는 자석이 들어 있다. 아래쪽의 오브제를 위로 올려 위쪽의 자기장에 들어가면 조명이 켜진다. 두 개의 오브제가 서로 당기는 힘이 있지만 닿지는 않는다. 아래쪽의 오브제를 밑으로 내리면 조명이 꺼진다.

이처럼 버튼이 아닌 자기장을 이용한 방법은 접촉 불량이거나 고장이 날 염려가 적고 사용법 역시 매우 간단하다. 또한 전원 버튼을 찾지 않아도 되어서 누구나 사용하기 편하다. 실내 공간에 놓인 행 밸런스 램프를 보면 전자제품이라기보다는 하나의 조형작품 같다.

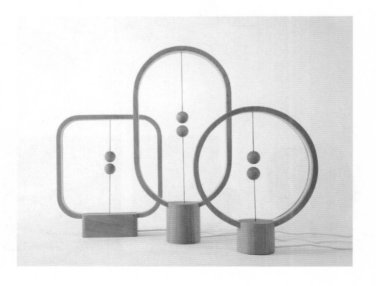

리장원, 〈행 밸런스 램프〉

아래에 있는 나무공 모양의 오브제를 위로 올리면 자기장이 연결되어 전원이 켜진다. 사각형, 타원, 원형 등 다양한 모양으로 제작되었다. 2016년 레드닷 어워드 수상작이다.

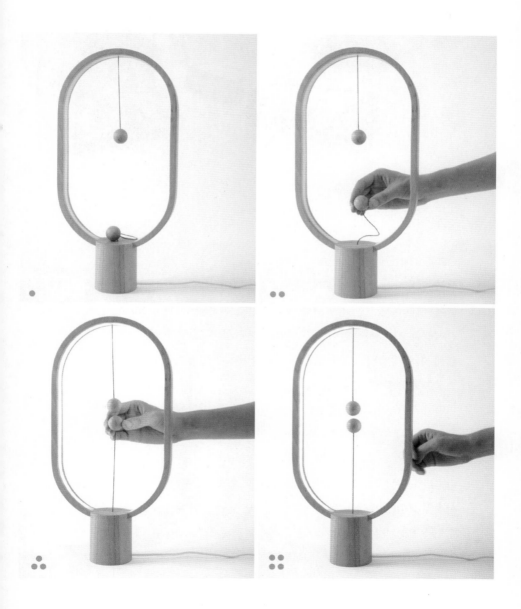

〈텔레스코픽 텐트〉, 2016
텐트를 완전히 확장했을 때 길이가 8미터로 공간이 매우 넓다. 텐트 원단은 내구성과 신축성이
뛰어난 방수 나일론 소재로 제작되었다.

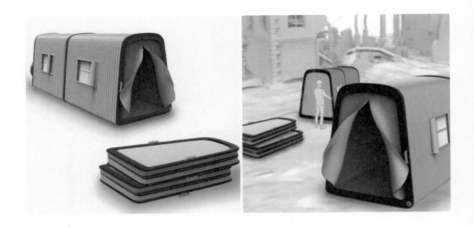

연결하는 디자인

상황에 따라 연결해서 사용하는 텔레스코픽 텐트

산불이나 지진 같은 자연재해는 갑자기 일어난다. 급히 대피한 주민들은 근처의 안전한 강당이나 공공시설에 머문다. 그러나 오픈된 공간에서는 개인 사생활이 노출된다는 불편함이 있다. 이를 해결하기 위해 중국 다롄민족대학 교수진과 디자이너가 협력하여 비상용 텔레스코픽 텐트를 만들었다.

텐트 입구 양쪽에 달린 손잡이는 두 사람이 앞뒤에서 당겨서 길이를 늘이거나 접을 수 있어 사용이 편리하다. 접었을 때 텐트의 두께는 펼쳤을 때의 1/20 정도여서 보관 및 운반하기에 수월하다. 상황에 따라 직선 혹은 곡선으로 여러 개를 연결할 수 있다. 평상시에는 텐트로 사용하고 비상시에는 두세 개를 함께 연결하여 가족 단위로 사용할 수도 있다. 비상시에 최적화된 텔레스코픽 텐트는 2016년 레드닷 어워드 수상작이다.

디자인은 인간의 삶과 연결되고, 그 연결된 지점에 디자인이 있다. 혹시 모를 위험에 대비하는 텔레스코픽 텐트는 인간애를 담은 멋진 디자인이다.

새를 보호하는 유리

유리는 친환경 재질인 데다 투명하고 가벼워서 다양한 곳에 많이 사용되고 있다. 그러나 고속도로 양쪽에 높이 세워진 유리 방음벽이나 고층 건물 유리창 등은 날아다니는 새들에게 치명적이다. 2018년 국립생태원이 발표한 '인공 구조물에 의한 야생조류 폐사 방지 대책 수립' 보고서에 따르면, 국내에서 한 해 동안 방음벽에 부딪히는 새는 약 20만 마리, 건물 유리창에 부딪히는 새는 약 765만 마리에 달한다.[4]

이를 해결하기 위해 기술과 디자인으로 유리에 무늬를 넣은 제품이 있다. 바로 이스트먼 사의 세이플렉스 플라이세이프 3D다. 플라이세이프 3D는 유리 양쪽 면 사이에 두 장의 유리판, 즉 중간막이 들어 있다. 한 장은 스팽글이 있는 세이플렉스 플라이세이프 3D 위즈 세퀸스고, 나머지 한 장은 세이플렉스 PVB 인터레이어로 음향, 태양광 제어, 자외선 보호, 단열 기능을 한다. 어느 쪽에서 보든 반짝여서 새 눈에 잘 보이고, 격자로 촘촘해서 막혀 있는 느낌을 준다. 중간층이기 때문에 비나 눈에도 문제가 없고, 청소에도 유지 관리가 쉬워 지속적으로 새를 보호할 수 있다. 또한 입체 스팽글이어서 유리 표면에 해당 무늬가 차지하는 면적이 1퍼센트도 되지 않는다. 시야도 방해하지 않고 건물의 미감을 해치지도 않는다는 소리다.

우리 삶의 환경 곳곳에서 그 역할을 수행하고 재료와 기술의 발전이 더해진다면 그것이야말로 가장 의미 있는 디자인이 아닐까?

건물에 적합한 직경 6밀리미터, 9밀리미터의 무광택 또는 반짝이는 스팽글을 선택할 수 있다.
스팽글은 촘촘히 박혀 있어 빠른 속도로 공중을 날아다니는 새들이 건물 파사드와 방음벽에
충돌하는 것을 방지한다.

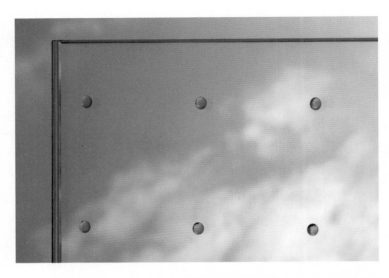

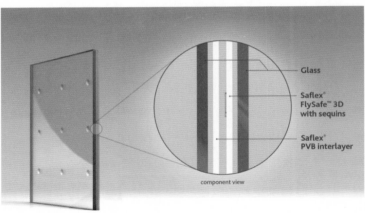

Glass

Saflex®
FlySafe™ 3D
with sequins

Saflex®
PVB interlayer

component view

공간에 녹아드는 디자인

공간에 드리우는 빛과 그림자

조명은 빛을 드리워 공간의 분위기를 조성하는 인테리어의 기본적인 요소다. 아릭 레비의 조명은 따뜻하고 편안한 분위기를 연출해 공간과 자연스럽게 어우러진다.

SPI 조명은 가벼운 나일론 재질로, 위아래에 조이는 장치가 있어 주름이 자연스럽게 잡힌다. 흰색과 단색의 대비로 시원한 느낌을 주며 실내 분위기에 따라 색을 다양하게 선택하는 재미가 있다.

핸드셰이크 조명은 에폭시로 만든 타원 형태로 현대적인 느낌을 준다. 크고 작은 동그란 구멍이 교차하며 다양한 형태를 만들어낸다. 세우거나 눕히는 등 조명을 놓는 방법에 따라 다른 느낌을 자아낸다. 타원으로 퍼지는 그림자는 또 다른 작품이다.

스페어는 인공과 자연이 조화를 이루는 조명이다. 대나무가 구 형태로 전구를 둘러싸며, 교차되는 부분은 섬유케이블로 고정했다. 단순한 구 형태지만 중첩되어 특별하게 느껴진다. 전구가 켜질 때마다 실내에 새로운 패턴의 그림자가 생겨 공간을 다른 분위기로 채운다. 바닥에 설치하거나 천장에 매다는 등 다양하게 연출할 수 있다.

▲ 아릭 레비, 〈SPI〉, 2013
▼ 아릭 레비, 〈핸드세이크〉, 2004
아릭 레비의 조명은 공간을 다른 분위기로 채워 일상을 새롭게 감각하게 한다.

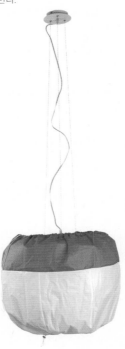

아릭 레비, 〈스페어〉, 2017
천장에 매달거나 바닥에 설치하는 등
기분에 따라 다양한 방식으로 연출할
수 있다.

4.

인간과 사물의 교감

감성 디자인

Affective Design

디자인은 인공물에 혼을 불어넣는 것이다.

_스티브 잡스, 미국의 기업가

소비자는 단순히 필요와 욕구에 의해서만 물건을 구매한다고 생각하지만 인간은 기본적으로 감성적인 존재다. 산업화 이후 현대인은 물질적으로는 풍족해졌으나 정서적으로는 메마르게 되었다. 이에 대한 반동으로 최근에는 차가운 제품에 따뜻한 인간의 감성을 더한 디자인이 각광받고 있다. 삭막한 사회를 살아가는 현대인들은 대량 생산된 단순하고 무미건조한 제품이 아닌 인간의 따뜻한 감성이 묻어나는 디자인에 감동한다. 개인주의적인 문화가 정착할수록 감성적인 제품이 소비자의 마음을 움직일 것이다.

디자인은 이처럼 사회적 분위기에 기민하게 반응하며 새로운 문화를 형성한다. 디자인은 사람들의 마음, 가치관과 함께 변화한다. 이제 인간의 본질인 감성은 디자인이 필수적으로 갖춰야 할 덕목이다.

이는 디자인의 수명을 늘리는 방법이기도 하다. 외형적인 아름다움과 기능만을 추구한 디자인은 더 아름답고 편리한 첨단 기술이 나오면 시장에서 사라진다. 그러나 감동을 주는 디자인은 시간이 흘러도 퇴색되지 않으며 사람들과 자연스럽게 교감한다. 이제는 시각적인 아름다움으로 시선을 끄는 디자인에서 한 발 나아가 인간과 디자인의 감성적인 교감을 디자인해야 할 때다.

예술과 시를 표현하는 디자인 회사, 알레시

알레시는 금속 장인이었던 지오반니 알레시가 1921년 설립한 이탈리아 주방·생활용품 브랜드다. 식기 세트 등을 제작하는 금속 공방으로 시작하여 가족 경영 형태로 3대째 사업을 이어오고 있다. 1950년대부터는 사내 디자이너를 두지 않고 세계적인 디자이너와 협업하여 실험적인 제품을 선보인다. 제품에 예술과 시를 표현하는 알레시는 디자이너들의 꿈이 실현되는 꿈의 공장이다.

　미국을 대표하는 건축가 마이클 그레이브스가 디자인한 커피잔, 머그잔, 커피 메이커는 건축물을 연상시킨다. 유령 병마개, 악마 오프너, 앵무새 와인오프너, 새집 모양으로 된 블로업 과일 바구니, 조약돌 소금 후추통과 같이 특이한 형태로 재미를 주거나 자연을 닮은 친숙한 제품도 많다.

　알레시는 이탈리아의 장인 정신을 바탕으로 평범한 기성품이 아닌 최고의 예술작품을 만들고자 한다. 알레시의 모든 제품에는 해당 제품을 디자인한 디자이너의 서명이 새겨져 있다. 이로써 소비자는 생활용품이 아닌 예술작품을 소장한다.

알레시 Alessi

지오반니 알레시가 1921년에 설립한 이탈리아의 주방, 생활용품 브랜드. 세계적인 디자이너와 협업해 실험적인 디자인 제품을 선보인다. 단순히 제품을 판매하는 것을 넘어 갤러리에서 '작품'을 전시하고, 인터뷰를 통해 디자인과 관련된 이야기를 들려주기도 한다. 이는 "매일 접하는 이탈리아의 예술Italian Art Everyday"을 슬로건으로 내세우는 알레시의 경영 정신을 보여준다. www.alessi.com

마이클 그레이브스 Michale Graves (**1934-2015**)

"**미국을 대표하는 20세기 후반의 건축가로 350여 개 이상의 건물을 설계했지만, 찻주전자와 페퍼 밀로 더 잘 알려져 있다**"_《**뉴욕타임스**》 백색의 건축가로 불리는, 유명한 '뉴욕의 젊은 건축가 그룹 5인The New York Five'의 일원. 〈휴머나 본사 빌딩*Humana HQ Building*〉(1982-85), 〈덴버 공공 도서관*Denver Public Library*〉(1996) 등을 설계하고 1998년 워싱턴 기념탑의 복원작업에 참가하는 등 건축가로서 왕성하게 활동했으나 제품 디자이너로서 더 큰 명성을 얻게 되었다.

알레시의 재치 있는 주방 도구들 (왼쪽 위부터 시계 방향으로):

유령 병마개(1994), 앵무새 와인 오프너(2004), 조약돌 소금 후추통(2007),
블로업 과일 바구니(2003), 악마 오프너(1990s)

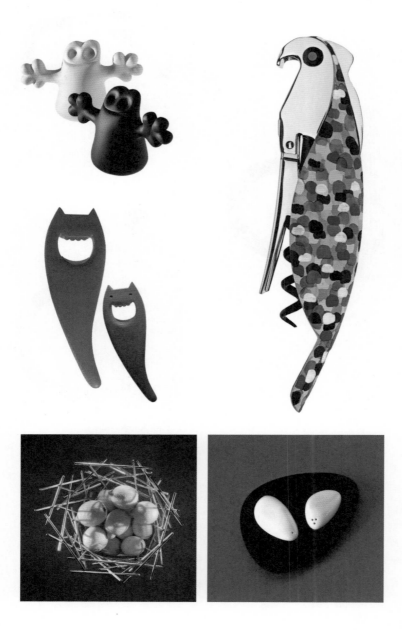

기지개 켜는 와인오프너

이탈리아의 포스트 모더니즘을 이끈 디자이너 알레산드로 멘디니가 디자인한 안나 G 와인오프너는 1994년 네덜란드 그로닝거 미술관 Groninger Museum 개막식에 참석한 기자들의 선물용으로 제작한 것이었으나, 이후 구매 요청이 쇄도하면서 본격적으로 판매하게 되었다.

안나 G는 발레리나였던 알레산드로 멘디니의 여자친구가 기지개 켜는 모습을 형상화하여 만들었다. 당시의 여자친구는 현재 멘디니의 부인이다. 이러한 스토리텔링이 안나 G를 더욱 사랑스럽게 느끼게 한다. 안나 G를 코르크 마개에 꽂고 오른쪽으로 돌리면 양팔을 서서히 올리면서 춤을 춘다. 완전히 올라간 팔을 양손으로 잡고 내리면 '뽕'하고 와인병이 따진다. 사람들은 와인을 따면서 새로운 재미를 느낄 수 있다.

알레산드로 M 와인오프너는 혼자 있는 안나 G가 외로워 보여서 만든 것으로 멘디니 자신이다. 이들은 때때로 여러 나라의 전통 의상이나 세계적인 명품 브랜드 의상을 입고 한정판으로 출시된다. 안나 G와 알레산드로 M은 따뜻한 스토리텔링으로 사람들을 즐겁게 한다.

알레산드로 멘디니 Alessandro Mendini (1931–2019)

"완전히 새롭고 독창적인 것은 더 이상 존재하지 않는다" 포스트 모더니즘의 선구자라 불리는 이탈리아의 디자이너. 밀라노 공업대학교Politecnico di Milano에서 건축학과를 전공한 그는 졸업 후 건축에 종사하는 한편 파괴적이고 급진적인 디자인 운동을 펼쳤다. 1973년 건축과 디자인 교육에 반하는 '글로벌 툴즈Global Tools'를, 1976년에는 유명한 급진 그룹인 '알키미아Alchimia'를 창립했다. 고급스러운 기성 바로크 양식의 의자 위에 그래픽 작업으로 색채를 덧칠한 〈프루스트Proust〉(1978)가 이 시기의 대표적인 작품이다.

▲ 알레산드로 멘디니, 〈안나 G, 알레산드로 M 와인오프너〉, 1994

▼ 필립 스탁, 〈주시 살리프〉, 1990

와인오프너와 레몬즙 짜개가 귀여운 모습으로 재탄생했다. 사람들은 단순히 편리한 제품이 아닌 스토리를 만드는 디자인에 호응한다.

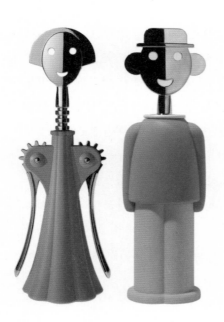

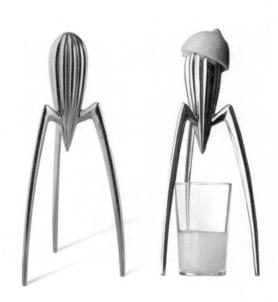

의도적인 비효율성

유머러스한 디자인으로 유명한 프랑스 디자이너 필립 스탁의 주시 살리프는 편리하기보다 감성적인 제품이다. 필립 스탁은 해산물 식당에서 오징어 요리에 레몬을 뿌리는 것을 보고 영감을 받아 제품을 디자인했다.

대부분의 레몬즙 짜개는 레몬 형태의 강판과 레몬즙이 모이는 그릇으로 구성되어 있다. 형태가 단순하며 사용 후에는 깔끔하게 처리된다. 그러나 주시 살리프는 레몬을 직접 둥근 홈에 문지르면서 흘러내리는 건더기와 즙을 컵으로 받도록 되어 있다. 전혀 기능적이지 않으며 뒤처리도 번거롭다.

"주시 살리프는 레몬즙을 짜기 위해 만든 것이 아니다. 대화를 시작하기 위해 만들었다"는 것이 필립 스탁의 설명이다. 주시 살리프의 형태와 기능, 사용 방법과 처리 과정, 보관 방법은 기존의 레몬즙 짜개에 비해 매우 비효율적이다. 그러나 다리를 잡고 모자를 씌우듯 레몬으로 머리를 쓰다듬으며 즙을 짜는 행위는 사람들에게 즐거움과 재미를 준다. 그 모습 자체가 주위 사람들과의 대화 소재가 되며 웃음꽃이 핀다.

주시 살리프는 우리에게 디자인의 의미와 역할에 관하여 다시 한번 생각하게 한다.

필립 스탁 Philippe Starck (1949-)
"디자인은 무엇보다 사람들이 더 나은 삶을 살도록 하는 도구여야 한다" 기능에 유머를 덧입힌 특유의 재치 있는 디자인으로 대중의 관심을 불러일으키는 프랑스 디자이너. 유머러스함으로 인간 내면에 가닿고자 하는 그의 전방위적 활동은 '스탁 라이프 스타일'이라는 신조어까지 탄생시켰다. 세속적 성공을 넘어 사회 윤리를 실현하고자 하는 그는 최근 돌연 디자인계를 은퇴하겠다고 선언해 세간을 떠들썩하게 한 바 있다.
www.starck.com

소리를 디자인하다

소리는 특히 제품의 작동이나 오작동을 알리는 피드백에 유용하게 활용된다. 하지만 새로운 재미를 주기 위해 소리를 색다른 방식으로 디자인할 수도 있다.

소리를 디자인한 대표적인 제품으로는 알레시의 9091 주전자와 9093 주전자가 있다. 이탈리아에서 주로 활동한 디자이너 리차드 쉐퍼의 9091 주전자는 물이 끓으면 동으로 만든 두 개의 파이프가 '미'와 '시' 음을 낸다. 이는 마치 증기 기관차의 기적 소리처럼 들린다. 흩날리는 수증기 속에서 울려퍼지는 기적 소리는 철로를 달리는 증기기관차를 연상하며 그 시절의 향수를 추억하게 한다.

노래하는 새 주전자, 버드 케틀bird kettle로도 불리는 9093 주전자는 마이클 그레이브스의 작품이다. 9093 주전자는 새 모양의 휘슬이 주전자의 입구에 장착되어 있어 물이 끓으면 열의 압력에 의해 새가 날갯짓하며 휘파람 소리를 낸다. 수증기와 함께 비상하는 새의 모습은 구름 속을 비행하는 것 같은 환상적인 장면을 연출한다.

알레시는 마이클 그레이브스에게 물이 빨리 끓으면서도 미국적인 느낌이 나는 주전자 디자인을 의뢰했다. 그는 물이 빨리 끓으려면 밑부분이 넓고 위가 좁은 형태가 효율적일 것이라 판단하는 한편 어린 시절 미국 농장에서의 기억을 떠올렸다. 이른 아침 새소리를 들으며 커피를 타기 위해 물을 끓였던 장면이 그가 생각했던 미국적인 디자인이었다.

음악마다 느껴지는 감정이 다르듯이 특정한 소리에서는 특정한 이미지가 연상된다. 9091 주전자와 9093 주전자는 차가운 스테인리스의 모던한 제품이지만 소리를 더해 환상적인 분위기를 자아내는 감성적인 작품이 되었다.

▲ 리차드 쉐퍼, 〈9091 주전자〉, 1982

▼ 마이클 그레이브스, 〈9093 주전자〉, 1985

알레시의 9091 주전자와 9093 주전자는 소리로 완성된다. 증기 기관차와 새 소리로 물을 끓이는
일상적인 행위에 감성을 더했다.

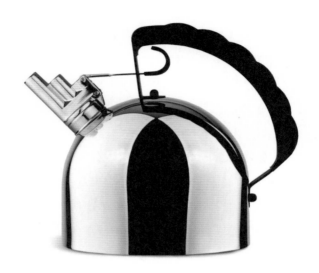

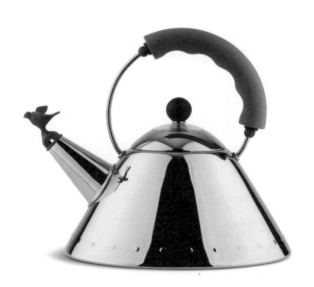

브랜드의 오감 디자인

오감은 시각·청각·후각·미각·촉각으로 빛, 소리, 냄새, 맛, 촉감의 자극에 대한 감각적인 반응이다. 뇌는 이 감각들을 복합적으로 인지한다. 오감은 서로 영향을 주고받으며 뇌에서 통합된다.

영국 옥스퍼드대학교 심리학과 교수인 찰스 스펜스는 『왜 맛있을까』에서 다음과 같이 이야기했다. "과학자들은 시각 정보가 뇌의 시각 영역에 들어간다고 생각하고, 청각 정보는 청각 영역에 들어간다고 생각한다. 다른 감각도 마찬가지다. 하지만, 사실 이런 감각들은 훨씬 더 많이 서로 연결돼 있다. 그러므로 보는 대상을 바꿈으로써 듣는 것을 바꿀 수 있고 듣는 대상을 바꿈으로써 느낌을 바꿀 수 있다. 감정을 바꿈으로써 맛을 다르게 느낄 수도 있다."

제품의 브랜드를 확인하는 것은 이성적인 행위이지만 제품에 호감을 느끼는 것은 감성적인 마음이다. 브랜드만 떠올려도 긍정적인 이미지가 연상된다면 오감 디자인이 성공적으로 이루어진 것이다.

쇼핑학의 창시자인 마틴 린드스트롬은 제품을 성공적으로 브랜딩하기 위해서는 "심볼을 떼어내고, 전통, 철학, 정체성, 컬러, 제품 모양, 이름, 비전, 카피 문구, 소리, 냄새, 제품 소재, CEO의 캐릭터 등 여러 조각으로 브랜드를 해체한 뒤, 각각 어떤 특징이 있는지 살펴보라!"라고 하였다. 이렇듯 감각은 브랜드의 이미지에 직접적인 영향을 미친다.

세계적인 커피 브랜드인 스타벅스Starbucks도 오감 마케팅을 한다. 밖이 훤히 보이는 통유리 매장(시각), 커피와 어울리는 잔잔한 음악(청각), 매장을 가득 채우는 커피 향(후각), 최상급 아라비카 원두로 만든 커피 맛(미각), 갈색 톤의 나무 인테리어(촉각)가 어우러져 스타벅스만의 이

미지를 형성한다. 스타벅스는 단순히 커피만 마시는 곳이 아닌 자유로운 분위기에서 자기 일을 할 수 있는, 집이나 직장 이외의 제3의 장소로 자리 잡았다.

스타벅스는 이렇게 오감 마케팅으로 고객과 지속적으로 관계를 유지한다. 스타벅스는 주문한 커피가 만들어지면 진동벨이 아닌 고객의 이름을 불러 이를 알린다. 이는 고객만을 위한 특별한 커피를 대접한다는 인상을 준다. 효과적인 감성 마케팅이다.

향수는 여러 가지 꽃이나 인공적인 향을 조합해 향기를 디자인한 제품이다. 이러한 향기를 시각적으로 보여주는 것이 향수병 디자인이다. 소비자는 향수병 디자인과 색에서 향기를 연상한다. 음식과 잘 어울리는 식기가 음식을 돋보이게 하고 맛을 향상시키는 것처럼, 적절한 향수병 디자인은 향의 매력을 가중시킨다.

샤넬 넘버5는 1921년 가브리엘 샤넬이 83가지의 자연 향과 인공 향을 조합하여 만든 향수다. 디자이너의 이름인 샤넬과 숫자 5를 조합하여 기존의 향수와 차별화된 현대적인 브랜드를 탄생시켰다.

샤넬 넘버5의 향수병 디자인은 그 당시 유행한 아르 데코Art deco 양식이다. 아르 데코는 1925년 《프랑스 장식 미술 박람회》에서 유래된 명칭이다. 20세기 초 유럽에 만연했던 기능적이고 기하학적인 양식에 반하여 탄생한, 현대적이면서도 장식적인 요소가 가미된 디자인을 지칭한다. 투명한 사각형 유리병 모서리에 약간의 각을 만들어 장식적인 효과를 냈고 블랙의 고딕체를 사용했다. 전체적으로 단순하면서도 현대적이고 세련된 느낌이다.

안나 수이의 라비 드 보헴은 연보라색 장미꽃으로 둘러싸인 금색 궁전에 살포시 나비가 앉은 듯하다. 식물 줄기 같은 금색 나비의 가늘고 화려한 곡선은 아르 누보Art Nouveau 양식이다. 아르 누보는 19세기 말

향을 시각적으로 보여주는 향수병 패키지 (왼쪽 위부터 시계 방향으로):
샤넬 넘버 파이브(1921), 안나 수이 라비 드 보헴(2013),
겐조 플라워(2000), 니나 리치 레르뒤땅(1948)

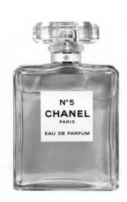

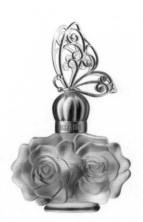

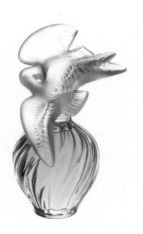

전 유럽에 유행한 양식으로, 기존의 예술을 거부하는 새로운 예술을 의미한다. 그 시대의 새로운 예술로 식물의 곡선 줄기 같은 화려하고 장식적인 양식이 탄생한 것이다.

겐조의 플라워는 도시에서 피어난 한 송이 정열적인 꽃 모양으로 도시와 자연의 조화를 표현했다. 가늘고 긴 곡선형의 향수병에서는 고층 건물이 연상되며 투명한 병 안의 빨간색 포피꽃은 차가운 얼음 속에서 피어나는 순수함을 상징한다. 투명한 꽃병 속 빨간 포피꽃 한 송이는 그 자체로 하나의 조형작품이다.

니나 리치의 레르뒤땅은 제2차 세계대전 이후의 평화를 기원하는 마음으로 두 마리의 비둘기가 어우러진 형태로 표현했다. 향수병의 전체적인 형태는 당시에 유행했던 유선형이다. 유선형 디자인은 공기, 바람, 물의 저항을 최소화하는 형태로 운송수단에 이용되는 한편 산업제품에도 아름다운 형태로 광범위하게 사용되었다. 코카콜라의 컨투어병 또한 이러한 양식으로 만든 것이다.

그림도 들을 수 있다

감각은 복합적으로 연결되어 있어 여러 감각을 연계하여 느끼는 경우가 많은데, 이를 공감각이라고 한다. 공감각은 특정한 감각이 다른 영역의 감각을 불러일으키는 것을 말한다.

추상화가 바실리 칸딘스키는 교향곡처럼 회화도 요동치는 선과 색으로 사람의 영혼을 감동시킬 수 있다고 믿었다. 칸딘스키는 노란색, 빨간색, 파란색의 원색과 점, 선, 면의 순수한 조형으로 다이내믹한 음악을 표현했다. 노란색 원은 피아노의 높은 음을, 파란색 네모는 첼

《사운드스케이프》에서 전시한 그림 중 일부 (왼쪽부터):
아크셀리 갈렌 칼레라, 〈케이텔레 호수〉, 1905
안토넬로 다 메시나, 〈연구실에 있는 성 히에로니무스〉, 1474년경
작자 미상, 〈윌튼 두폭화〉, 1395–99년경

로의 낮은 음을 나타낸다고 하였다.

사람들은 일상의 모든 사물과 환경에 오감으로 반응한다. 따라서 공감각을 창의적으로 활용하면 다양한 분야에 새로운 가능성을 열어 갈 수 있다. 일반적인 전시장은 오롯이 그림만 감상할 수 있게 되어 있다. 그러나 작품에 어울리는 음악이나 향기를 연출한다면 색다른 방식으로 작품을 해석할 수 있을 것이다. 이를테면 프리다 칼로의 작품 너머로 들려오는 낙숫물 소리는 화가의 고독에 더욱 공감할 수 있도록 한다.

2018년 5월, 동대문 디자인 플라자에서 일상의 색과 온도, 냄새, 촉감, 부피, 무게, 소리, 맛 등을 시각화한 전시인 《공감각 일상》이 열렸다. 〈색의 무게〉, 〈소리의 온도〉, 〈모양의 맛〉 등은 어색하게 들릴 수도 있지만, 우리는 이를 충분히 감지한다.

런던 테이트 브리튼 미술관Tate Britain Gallery의 《센서리움Sensorium》은 그

림을 공감각으로 체험하는 전시였다. 프랜시스 베이컨의 그림 〈풍경 속의 인물Figure in a Landscape〉을 감상하며 특별히 제작된 다크 초콜릿을 먹으면 그림 속 인물의 고뇌가 보다 생생하게 느껴진다.

런던 내셔널 갤러리The National Gallery에서는 명화에 맞추어 작곡한 음악을 관람객에게 들려주면서 그림을 감상하게 하는 《사운드스케이프 Soundscapes》를 기획했다. 핀란드 화가 아크셀리 갈렌 칼레라의 〈케이텔레 호수Lake Keitele〉와 함께 영국 음악가 크리스 왓슨이 케이텔레 호수에서 녹음한 음향을 들려주어 마치 호수에 직접 있는 듯한 느낌을 선사한다.

오디오 트랙과 입체 설치물을 통합해 3차원 공간을 구축하기도 했다. 세계적인 설치 미술가 자넷 카디프와 조지 부르스 밀러는 안토넬로 다 메시나의 〈연구실에 있는 성 히에로니무스Saint Jerome in his Study〉 속 가구나 집기, 창밖으로 보이는 나무나 탑 등을 실물의 50분의 1 정도

의 디오라마로 재현했다. 더불어 조명을 설치해 낮과 밤의 다른 분위기를 보여주고자 했다.

〈윌튼 두폭화 The Wilton Diptych〉는 영국을 통치했던 리처드 2세의 불운을 기리기 위해 제작한 휴대용 제단이다. 미국의 작곡가 니코 뮬리는 리암 번, 제스로 쿠커와 협업하여 리처드 2세의 심정을 표현한 음악을 프로듀싱했다. 현악기 연주가 연속적으로 두세 트랙 정도 재생되며 음을 길게 끌다가 이따금 격렬한 소리를 낸다. 그리고 각 트랙의 시작과 끝을 어긋나게 해두어 계속해서 다른 음악이 재생된다. 리처드 2세의 불안하고 복잡한 마음을 음악으로 형상화한 것이다.

서울미술관에서 개최된 《봄-여름-가을-겨울을 걷다》도 공감각을 활용한 새로운 방식의 작품 감상을 시도했다. 윤병락 작가의 〈복숭아〉 앞에 서면 복숭아 향이 은은히 퍼진다. 천장에 달린 자동 분사 장치에서 수시로 복숭아 향이 퍼지게 했다. 그림 앞에 서서 복숭아 향을 맡으면 실제 복숭아를 보는 것 같은 느낌이 든다.

디자인으로 더 맛있게

요즈음 음식 방송이 큰 호응을 얻고 있다. 음식은 단순히 허기를 채우고 맛을 느끼는 수단이 아니다. 눈으로 보고 코로 냄새 맡으며 귀로 듣고, 질감을 느끼고, 나의 기분과 감정이 어우러져서 먹는 경험이 완성된다. 마르셀 프루스트의 소설 『잃어버린 시간을 찾아서』에서 주인공이 마들렌을 먹으며 어린 시절의 기억을 떠올리는 것처럼 음식은 삶과 기억의 한 부분이다. 나아가 음식은 타인을 이해하고 주위 사람들과 소통하는 계기가 되기도 한다.

음식은 오감의 집합체다. 색이나 형태, 식감, 소리 등으로 입맛을 돋우어야 한다. 메뉴판, 음식 명칭, 배경 음악, 의자, 테이블, 조명 등의 요소가 어우러져 맛을 결정한다. 붉은색 계열은 입맛을 돋우고 파란색 계열은 식욕을 감소시킨다고 한다. 이는 과일이 붉게 익을수록 맛있어지는 반면 자연 식품 중에 파란색은 거의 없다는 경험에 기인한다. 음식 포장지에 주황색이나 빨간색이 많은 이유다.

칸딘스키 샐러드

찰스 스펜스는 소리와 음악으로 음식 맛을 체계적으로 조절하는 음향학적 양념(소리 양념)을 연구했다. 그에 의하면, "경쾌한 음악은 단맛을, 고음의 음악은 신맛을, 신나는 음악은 짠맛을, 부드러운 음악은 쓴맛을 더 잘 느끼게 한다. 반면, 시끄러운 소리는 단맛을 덜 느끼게 만든다." 그는 눅눅해진 감자칩을 먹을 때 휴대전화 애플리케이션으로 바삭거리는 소리를 들려주면 뇌가 감자칩을 15퍼센트 정도 더 맛있게 느낀다는 사실을 증명해 2008년 괴짜 과학자에게 수여하는 노벨상인 이그노벨상Ig Nobel Prize을 받기도 했다.

(차례대로) 칸딘스키의 〈201번〉, 201번을 모방한 샐러드, 섞인 샐러드, 나열한 샐러드

찰스 스펜스는 음식으로 명화를 재현하는 실험을 했다. 사람들은 칸딘스키의 추상화 〈201번〉을 모방한 샐러드를 일반적으로 섞인 샐러드, 하나하나 나열한 샐러드보다 더 맛있다고 평가했다. 시각적인 구성이 아름다운 음식은 일반적으로 더 맛있다고 지각된다. 그는 "뇌의 절반은 시각 정보를 처리하고 실제 미각 정보를 처리하는 부분은 몇 퍼센트에 그치기 때문에 뇌에서는 항상 시각이 이길 수밖에 없다"라고 하였다.[5]

감각을 자극하는 숟가락

지금까지의 숟가락은 단순히 음식을 떠서 먹는 도구로 취급되었다. 크기와 모양이 조금씩 다를 뿐 오랫동안 전통적인 형태를 유지하며 특별한 감각을 선사하지는 못했다.

전진현 디자이너는 이러한 관념에서 탈피해 촉각과 미각을 극대화하여 새로운 식사 경험을 선사하는 숟가락을 디자인했다. 숟가락의 형태와 온도, 색상, 텍스처, 부피·무게의 다섯 가지 요소를 정교하게 다듬어 다양한 감각을 느끼도록 한다. "숟가락은 공감각으로 풍부한 식사 경험을 유도하며, 음식을 먹는 중에도 감각에 자극을 주어 우리 몸의 확장체가 되어야 한다"는 것이 그의 이야기다. 그에 따르면 우리는 "단맛은 둥근 모양으로, 쓴맛은 각진 모양으로" 연상한다고 한다. 사탕이 연상되는 둥근 형태는 단맛으로, 딱딱한 질감의 각진 형태는 쓴맛으로 이어진다. 즉, 우리는 모양과 질감에서도 맛을 느낀다.

첫 번째 도판의 숟가락은 속이 비어 있는 세라믹 재질이라 그릇과 부딪히면 청아한 소리가 난다. 많은 이들이 수저와 그릇이 부딪히는 소리에 불쾌감을 느끼곤 한다. 하지만 감각을 자극하는 숟가락은 식사 시간을 기분 좋은 울림으로 채운다.

전진현 디자이너의 감각을 자극하는
숟가락 디자인

숟가락의 형태와 부피, 텍스처 등을
다르게 디자인함으로써 색다른 식사
경험을 선사한다.

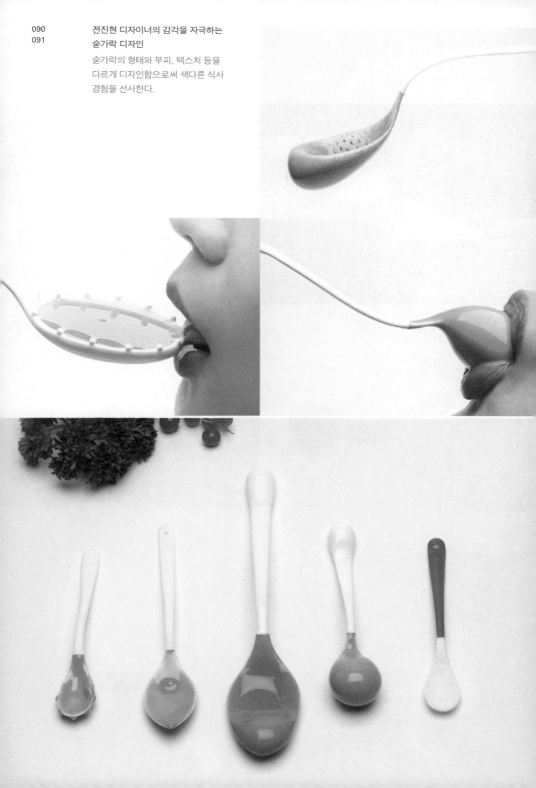

전진현 Jinhyun Jeon

"뇌를 속이는 프로젝트" 인간 본연의 감각을 자극하는 공감각 디자인으로 식기는 그저 식사 도구일 뿐이라는 사회적 관념에 도전한다. 유럽의 여러 미슐랭 스타 셰프와 함께 새로운 식사 경험을 선사하고 감각적 경험을 통해 위로를 주는 프로젝트를 진행했다. 네덜란드 주최 디자인 핵심 인재 선발 프로그램에서 젊은 예술가 상을 받고 영국 런던의 빅토리아 앨버트 박물관과 미국 뉴욕의 쿠퍼 휴잇 국립 디자인 뮤지엄 등에서 작품을 전시한 주목받는 신인 디자이너다. 현재 네덜란드에서 활동하며 인간의 감각에 다가갈 수 있는 방법을 고민하고 있다. www.jjhyun.com

물결 모양의 숟가락은 음식 관련 일을 하거나, 자극적인 음식을 빨리 먹는 사람들, 또는 다이어트를 하는 사람을 위한 숟가락이다. 안쪽에 비대칭의 물결무늬가 있어 씹고 삼키는 속도를 의식하도록 한다.

뒷면에 돌기가 나 있는 숟가락은 미각과 후각을 촉진한다. 특히, 혀의 가운데를 자극하여 미각 혹은 후각을 잃은 사용자가 짠맛을 느낄 수 있도록 돕는다. 이는 훈련 및 치료 목적으로도 활용될 수 있다.

막대사탕 모양의 캔디 컬렉션(블로섬, 체리, 셔벗) 숟가락은 단맛을 상승시키는 디저트 숟가락이다. 특히 꿀과 같이 점성이 높은 음식에 사용할 경우 효과가 극대화된다. 머리 볼륨형 숟가락은 혀와 입술에 부드러운 마사지의 효과를 주어 입안에서 포만감과 함께 풍부한 맛을 경험하게 한다.

만지고 느끼는 디자인

감성 디자인의 하나로 촉각을 의미하는 햅틱haptic 디자인이 있다. 햅틱은 그리스어에서 유래한 단어로 '촉각의'라는 뜻이다. 햅틱 디자인은 인간의 촉감을 디자인의 영역으로 끌어들여 제품을 개발하는 것을 의미한다. 소비자의 시선을 사로잡아야 하는 시대에 햅틱 디자인은 감촉으로 교감하고자 한다. 따라서 단순히 기술적으로 촉각을 구현하는 것이 아니라 인간의 감성에 대한 이해를 바탕으로 해야 한다.

하라 켄야는 2004년 《햅틱 디자인》 전시에서 사람의 감각에 대응하는 새로운 디자인 개념을 제시했다. 그는 "제로에서 새로운 것을 만들어내는 일도 창조이지만, 분명히 알고 있을 법한 것을 '얼마나 알지 못했나?'를 인식하는 일도 창조다"라고 하였다. 그는 햅틱 디자인을 다

음과 같이 정의했다. "햅틱은 형태나 색상, 그리고 질감이라는 단순한 촉감이나 스타일링 디자인이 아니다. 햅틱 디자인은 '어떻게 느끼게 디자인했는가?'가 중요하며 손의 감촉을 통해서 '어떻게 느끼고, 무엇을 상상할 것인가'를 디자인하는 것이다."

이렇듯 햅틱 디자인은 촉감을 이용하여 제품의 본질을 표현하고 색다른 감성을 이끌어내고자 한다.

눈 위에 새긴 팸플릿

하라 켄야는 1998년 일본 나가노 동계올림픽 팸플릿을 겨울 스포츠에 어울리는 눈과 얼음의 종이로 만들었다. 푹신푹신한 눈의 느낌이 나는 흰색 종이 위에 눈에 찍힌 발자국처럼 글씨가 눌러 새겨져 있다. 오목하게 새겨진 글씨는 빛이 투과해 얼음처럼 반투명하게 보인다.

하라 켄야의 올림픽 팸플릿은 어린 시절 눈을 맞으면서 즐겁게 뛰어놀았던 추억을 연상시킨다. 이로써 나가노 동계올림픽은 사람들에게 단순한 스포츠 제전이 아닌 소중한 추억을 쌓을 수 있는 눈과 얼음의 축제, 눈과 얼음의 스포츠로 자리매김했다.

사람은 제품과도 상호 작용하지만, 재질과도 감성적으로 상호 작용한다. 햅틱 디자인은 시각적인 요소가 주를 이루었던 기존의 디자인에 촉각을 도입해 감각의 폭을 넓히고 가능성을 확장하였다.

하라 켄야 原 研哉 (1958-)

"책상 위에 가볍게 턱을 괴어 보는 것만으로 세계가 다르게 보인다" 일본을 대표하는 백탑의 디자이너 하라 켄야는 제품의 외관뿐만 아니라 사용 경험을 디자인한다. 2000년에 《RE-Design: 21세기의 생활용품》 세계순회전을 기획해 일상 속에서 특별한 디자인의 단서를 발견할 수 있음을 보여주었다. 2002년부터 무인양품의 아트 디렉터로 활동하고 있으며, 촉각 커뮤니케이션의 가능성을 제시한 나고야 동계 올림픽 팸플릿으로 유명하다. www.ndc.co.jp/hara/en

홈으로 읽는 패키지

욕실에서 샤워를 하거나 머리를 감으면 수증기로 인해 눈을 뜨기가 어렵다. 이럴 때 필요한 제품을 찾기 위해 용기에 쓰인 글씨를 읽는 것은 누구에게나 불편한 일이다. 대부분의 욕실용품 세트는 크기나 디자인, 색이 비슷하기 때문에 구분하기가 더욱 힘들다.

LG 생활건강은 엘라스틴 패키지에 햅틱 디자인을 적용해 이러한 문제를 해결했다. 엘라스틴 패키지는 내용물의 특성에 따라 표면의 질감이 다르다. 깨끗이 씻어내는 샴푸에는 가로로 균일하게, 가지런히 정리하는 린스에는 세로로 모아지도록 홈을 새겼고 윤기 나게 해주는 트리트먼트는 매끄럽게 디자인했다. 재질이 사용성의 직관적인 효과와 매치되어 있다.

인간과 사물의 교감을 디자인하는 햅틱 디자인은 우리의 일상을 더욱 편리하게 한다.

성정기, 〈엘라스틴 패키지〉, 2002

욕실에서 샤워를 하며 제품을 시각적으로 구별하기는 힘들다. 이에 디자이너 성정기는 제품을
만져서 구분할 수 있도록 내용물의 특성에 따라 표면의 질감이 다른 패키지를 디자인했다.

의료기기와 디자인의 만남

애니메이션이 상영되는 MRI 스캐너

불안증과 폐쇄 공포증이 있는 어린이 환자들의 경우 MRI 스캔과 같은 건강 검진에 어려움을 겪는다. 이들을 위한 필립스 앰비언트 익스페리언스는 필립스와 월트 디즈니 컴퍼니가 어린이 건강관리 개선을 위해 협업한 임상 연구 프로젝트로, 유럽의 여섯 개 병원에서 첫선을 보였다. 디즈니 애니메이션에 등장하는 미키 마우스, 인어공주 아리엘, 마블 어벤저스, 스타워즈의 요다 등 친숙한 캐릭터들을 활용하여 편안한 분위기 속에서 검진을 진행하여 환자들의 불안감을 낮춰주는 역할을 한다. 환자는 자신이 좋아하는 테마를 선택하여 실내의 조명, 비디오 및 사운드를 바꿀 수 있어 자기 결정과 통제력을 갖는 긍정적인 효과를 얻을 수 있다. MRI 절차에 맞게 조정된 비디오 콘텐츠를 사용하여 긴장을 풀고 지시를 따르며 차분한 분위기에서 검진한다.

　이 프로젝트는 디즈니 캐릭터를 통해 불안한 상황에 있는 아이들의 신뢰를 구축하는 데 도움이 되는 것으로 나타났다. 어린이 환자들은 검진을 받는 동안 자신이 선택한 만화 속 세계에 있는 듯한 기분을 느낄 수 있다.

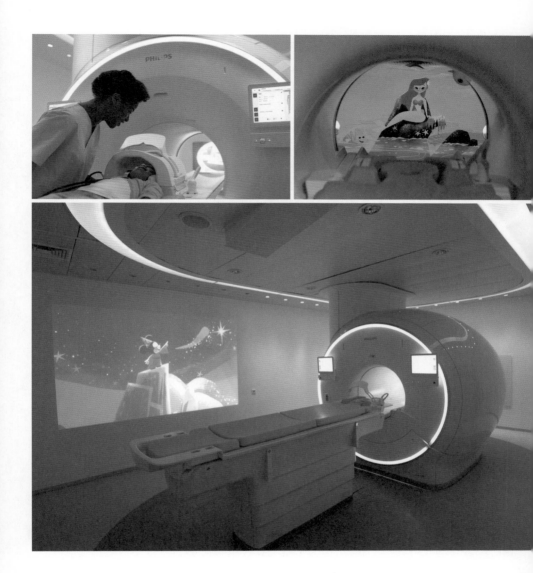

5.

고령화 시대 디자인의 역할

실버 디자인

Silver Design

노인과 대화하는 법.
첫째, 마주 보고 앉아서 눈을 맞출 것
둘째, 세대 차이를 존중할 것
셋째, 큰 소리로 또박또박 말할 것. 그리고 진심으로 들을 것

_미국 리브스트롱 재단

국제 연합, UN에서는 전체 인구 중 65세 이상 인구가 차지하는 비중에 따라 고령화 사회(7퍼센트 이상), 고령 사회(14퍼센트 이상), 초고령 사회(20퍼센트 이상)로 분류한다. 우리나라는 2017년 11월 1일 기준으로 65세 이상 인구의 비중이 14.2퍼센트가 되어 고령 사회로 접어들었다. (통계청 2018년 8월 27일 발표)

의료 기술의 발달로 인한 평균 수명 증가와 저출산으로 고령화는 앞으로도 계속해서 심화될 예정이다. 생산 인구 비율이 줄어들면 사회가 부담해야 하는 비용이 증가한다. 사회 경제적 대책 마련이 시급한 시점이다.

인간의 수명은 계속해서 늘어나고 있지만 노후의 삶을 위한 준비는 여전히 미흡하다. 노화가 진행되면 신체 기능이 떨어져 심한 경우 사회와의 단절로 이어지기도 한다. 노인의 약화된 신체 기능을 배려하는 사회적 분위기와 함께 이들과 사회의 관계를 회복시키기 위한 정책이 마련되어야 한다. 고령은 우리 모두가 언젠가 맞이하게 될 문제이기에 유니버설 디자인으로 접근해야 한다.

고령 사회에는 디자인의 관점 자체가 달라져야 한다. 기존에 노인은 소비층에서 크게 고려되지 않았지만, 이제 그들은 무시할 수 없는 비중을 차지한다. 더욱이 노후의 삶을 보다 풍요롭게 해주기 위해서라도 소비 주체로서의 노인을 고려한 디자인이 필요하다.

따라서 현대 사회의 디자인은 노인이 사회에서 구분되지 않고 존엄을 지키며 자립할 수 있도록 도와야 한다. 실버 디자인은 도움을 받지 않고도 스스로 삶을 영위할 수 있도록 돕는다. 노인을 보호 대상이 아닌 사회의 일원으로 간주하고 존중받는다는 느낌을 주어야 한다. 이것이 100세 시대 디자인의 역할이다.

노년의 삶을 이해하는 기구

의료 기구가 아닌 패션 아이템

덴마크의 지팡이 전문 회사인 옴후는 덴마크어로 '아주 조심스럽게'를 의미한다. 옴후의 홈페이지는 활자 크기를 조절할 수 있도록 디자인되었다. 로고 옆의 +를 클릭하면 화면이 점점 커지고 −를 클릭하면 화면이 점점 작아진다. 시력이 저하된 노인을 위한 배려다.

지팡이는 노화의 진행을 상징하기에 노인 입장에선 거부감이 들 수 있다. 그러나 지팡이는 부축을 받지 않고도 활동할 수 있도록 돕는, 주체적으로 삶을 영위하기 위해 매우 중요한 물건이기도 하다. 그동안 지팡이는 튼튼한 기능만 중시된 '노인용' 물건이었다. 색도 갈색, 검은색 같은 어두운색이 전부였다. 하지만 옴후는 지팡이에 다양한 색깔의 감성을 더했다.

옴후의 지팡이는 단순히 노인을 위한 의료 보조 기구가 아닌 기능적이고 아름다운 패션 아이템이다. 세 가지의 길이에 여섯 가지 색상의 다양한 선택지를 마련해 자신에게 어울리는 지팡이를 마음껏 고를 수 있다. 더불어 충격에 강하고 가벼운 소재를 사용해서 쉽게 파손되지 않으며 오랫동안 잡아도 불편함이 없다.

노인들의 길거리 패션을 소개하는 블로그인 어드밴스드 스타일 advanced style에서 옴후 지팡이를 들고 있는 노인들의 사진을 쉽게 확인할 수 있다. 옴후 지팡이는 그들의 보행을 돕는 도구이자 패션을 완성하는 멋진 아이템이다.

옴후, 〈옴후 지팡이〉, 2011
노화의 상징으로 터부시됐던 지팡이도 멋진 패션아이템이 될 수 있다.

노인의 삶을 돕는 생활 보조 도구

나이가 들수록 기력과 근력이 약해져 일상생활에서 거동이 불편해진
다. 이러한 불편함을 해결하기 위해 이탈리아 디자이너 프란체스카
란차베키아와 싱가포르의 디자이너 훈 와이가 함께 노인을 위한 가구
를 디자인했다.

아순타 의자는 노인이 힘들이지 않고 스스로 의자에서 일어설 수
있도록 한다. 의자에서 일어설 때 양쪽 손잡이를 잡고 발판을 밟으며
몸을 앞으로 숙이면 의자가 앞으로 기울어져서 혼자서도 쉽게 일어설
수 있다.

투게더 케인은 가정에서 거동이 불편한 노인의 이동을 도와주는 생
활 보조 도구다. 유케인U-Cane은 지팡이와 쟁반이 결합된 것으로 쟁반
에 찻잔을 올려놓고 이동하며 차를 마실 수 있고, 아이케인I-Cane은 아
래쪽에 수납함이 있어서 책이나 뜨개질 용품들을 넣어서 이동할 수
있다. 티케인T-Cane의 사각 테이블에서는 아이패드 등을 사용할 수 있
다. 지팡이 손잡이가 굵어서 잡기에도 편안하고 세 개의 바퀴가 있어
안정적으로 이동할 수 있다. 보행을 도와주고 물건까지 옮겨주는 편
리한 지팡이다.

노인을 위한 디자인은 그들의 신체적인 불편함과 삶에 대한 이해라
는 기반 위에 성립되어야 한다.

란차베키아+와이 Lanzavecchia+Wai
"디자이너가 된다는 것은 연구원이자 공학자, 공예가이자 스토리텔러가 되는 것이다" 이탈리아 태생의 프
란체스카 란차베키아와 싱가포르 태생의 훈 와이가 함께 설립한 디자인 스튜디오. 네덜란드의 에인트호번 디
자인 아카데미에서 만난 그들은 서로 다른 문화적 배경을 바탕으로 색다르면서도 다양한 활동을 이어가고자
한다. www.lanzavecchia-wai.com

란차베키아+와이, 〈아순타 의자〉(위), 〈투게더 케인〉(아래). 2012
약간의 장치를 더하는 것만으로 노인의 일상을 도울 수 있다. 아순타 의자는 발판으로 추동력을
주어 노인이 쉽게 일어나도록 하고, 투게더 케인은 지팡이에 수납 공간을 더해 활동 범위를 넓혔다.

다양한 기능보다는 필요한 기능을

초고령 사회에 접어든 일본에서는 노인을 위한 실버산업이 일찍부터
발달했다. 누적 판매량 2000만 대를 돌파한 후지쯔의 라쿠라쿠 스마
트폰은 우리말로 '편안하게'를 의미한다. 시력이 약화되고 모바일 기
기에 서툰 노인을 위해 복잡한 스마트폰의 기능을 단순하게 축약했
다. 전화 걸고 받기, 단축키, 문자, 연락처, 알람 등 필수적인 기능을
추려내 이해하기 쉽게 디자인했다.

　중요도에 따라 버튼의 크기를 다르게 하고 색으로 기능을 구분했
다. 버튼을 누르면 색이 바뀌어 선택되었다는 것을 보여주고 손끝에
서 진동이 느껴져 입력이 잘 되었다는 피드백을 준다. 주변에 위험한
상황을 알릴 수 있는 알람 기능과 미리 등록된 연락처에 자동으로 전
화가 가는 알람벨 기능도 있다.

　스마트폰은 출시될 때마다 새로운 기능
이 추가되지만, 라쿠라쿠 스마트폰은 노
인들에게는 익숙한 사용법과 편리한 기
능, 저렴한 요금제가 가장 중요하다는 사
실에 주목했다. 기본적인 기능만 사용하
는 모든 이에게 라쿠라쿠 스마트폰은 최
적의 선택지다.

후지쯔, 〈라쿠라쿠 스마트폰〉, 2012

약통의 디자인이 실수를 부른다

색은 일상에서 매우 효과적으로 사용되는데, 특히 무언가를 구분하거나 표시할 때 유용하다.

　우리가 흔히 볼 수 있는 약통은 대부분 같은 모양으로 되어 있어 사람들의 혼란을 야기한다. 매일 약을 복용해야 하는 고령자의 경우 기억에만 의존하면, 약 복용을 거르거나 혹은 중복으로 복용하는 등 혼동하는 경우가 많다고 한다. 약사가 약 이름을 써주거나 환자들이 직접 표시를 해두기도 하지만 근본적인 해결책은 아니다.

　2014년 독일 IF 디자인 어워드를 수상한 365 안심약병은 이러한 문제를 해결한 약사 황재일의 아이디어 제품이다. 약통의 뚜껑을 열면 '딸깍' 소리와 함께 뚜껑에 표시된 요일이 자동으로 다음 날로 바뀌어서 기억력이 떨어지는 고령자는 물론 일반인들에게도 매우 편리하고

큐머스, 〈365 안심약병〉, 2013
국내 대형 제약사인 동아ST의 전문 의약품 용기 2종에 채택되어 수년째 시판 중에 있다.

유용한 디자인이다. 캡슐과 동일한 모양과 색을 하고 있어서 직관적으로 이해하기도 쉬우며, 약통이 아닌 뚜껑 안에 방습제를 넣어 약을 꺼낼 때마다 방습제가 나오는 불편을 해결한다.

약은 개인의 건강과 직결된다. 안에 무엇이 들어 있는지 명확하게 알아볼 수 있는 것이 중요하다. 캡슐을 포장할 때에도 일률적으로 나열하기보다 그림이나 색, 배치를 달리하면 훨씬 기억하기 쉬울 것이다. 고령화 시대 디자인의 역할은 이렇게 중요하다.

노인과 사회의 관계를 디자인하다

노인을 위한 시스템

노인을 물리적으로 돕는 것 이상으로 노인이 사회의 일원으로서 삶에 보람을 느끼도록 하는 것이 중요하다. 스위스 디자이너 벤자민 모저와 데버라 비피가 설립한 시니어 디자인 팩토리는 젊은이와 노인이 함께 기획하고 운영하는 가게다.

시니어 디자인 팩토리는 수공예 기술을 가진 노인들과 젊은 디자이너들이 함께 일하는 아틀리에와 상품을 판매하는 매장, 스위스의 전통 가정식을 맛볼 수 있는 식당, 그리고 세대 간 지식 정보의 교류와 전수가 이뤄지는 워크숍을 운영한다.[6] 매장에서는 노인들이 직접 만든 손뜨개와 스위스 전통 요리 레시피를 판매한다. 이는 모두 스위스 노인들이 오랫동안 해온 것으로 그리 어렵지 않게 할 수 있는 일이다. 젊은이들은 노인들의 솜씨를 배우고 노인들은 젊은이들에게 어려운 인터넷 사용법을 배운다. 노인들은 이러한 과정에서 보람과 가치를 느끼고 급변하는 사회에 적응할 발판을 마련한다.

시니어 디자인 팩토리는 노인이 사회 구성원으로 기능할 수 있도록 돕는다.

모두가 어린 시절을 지나 청소년, 청년, 중장년을 거쳐 노년이라는 종착지에 이른다. 이러한 삶의 과정을 자연스럽게 이어 나가도록 하는 것이 바람직한 사회다. 그리고 바람직한 디자인은 세대를 잇는 다리가 되어야 한다.

유럽의 구시가지를 닮은 요양 시설

전 세계적으로 고령화가 진행되면서 알츠하이머 환자들이 크게 늘고 있다. 다른 질병과 달리 알츠하이머 환자들을 보살피는 일은 매우 어렵다. 이를 디자인으로 해결하여 그들이 평범하게 일상을 누릴 수 있게 조성한 랑데 알츠하이머 마을이 있다.

프랑스 남서부에 위치한 랑데 알츠하이머 마을은 환자들에게 의료 케어와 함께 최대한의 일상을 제공하는 요양 시설이다. 마을을 설계한 덴마크 건축회사 노드 아키텍츠는 환자들이 자유롭게 돌아다닐 수 있도록 유럽의 구시가지 광장 구조를 참고하여 익숙한 구조로 친근하게 디자인했다.

마을 가운데 광장을 중심으로 상점가가 형성되어 있고, 상점가에는 미용실, 식당, 베이커리, 카페, 문화 센터 등 생활 편의시설이 들어서 있다. 이 구조는 환자들이 이전에 살았던 집과 동네로 인식하게 한다. 강당에서는 여러 행사와 음악 공연이 열리고, 활동실에서의 그림 그리기와 만들기, 미디어 도서관에서의 미디어를 통한 독서와 음악 감상은 환자의 문화적인 삶의 향상을 가져온다. 거리에서는 벼룩시장이 열리고, 게임도 하는 등 각종 행사가 열린다. 의료진들은 흰색 가운이나 유니폼이 아닌 일상복을 입고 환자 개인의 맞춤화 치료에 주의를 기울인다. 집 사이의 길은 서로 다른 구역으로 연결되어 꽃과 나무가 있는 정원과 텃밭, 연못이 있는 산책로로 이어진다. 이 개방형 광장

구조에서는 모든 것이 한눈에 보여서 환자들이 길을 잃어도 다른 사람의 도움을 받아 안전하게 목적지로 이동할 수 있다.

랑데 알츠하이머 마을은 단순한 의료적 치료와 보호 차원을 넘어 자연의 공간에서 주민들과 함께 일상을 누리고, 가족, 친구들과 관계를 유지하면서 삶의 질을 높이는 바람직한 치료 방법이라 할 수 있다.

미주

1 나카가와 사토시, 『유니버설 디자인』, 유성자 옮김, 디자인 로커스, 2003, p.56

2 미국 노스캐롤라이나주립대학교 유니버설 디자인센터 홈페이지 참조 (projects.ncsu.edu/ncsu/design/cud/index.htm)

3 재스퍼 모리슨·후카사와 나오토, 『Super Nomal』, 박영춘 옮김, 안그라픽스, 2009, p.5

4 관리자, 새를 지키는 유리 (https://designdb.com/?menuno=1278&bbsno=2740&siteno=15&act=view&ztag=rO0ABXQAOTxjYWxsIHR5cGU9ImJvYXJkIiBubz0iOTg4IiBza2luPSJwaG90b19iYnNfMjAxOSI%2BPC9jYWxsP)

5 BioMed Central Ltd 기사 참조 (flavourjournal.biomedcentral.com/articles/10.1186/2044-7248-3-7)© Michel et al.; licensee BioMed Central Ltd. 2014

6 최명환, 「노인과 젊은 디자이너가 함께 만든다」, 『100세 시대, 디자인으로 준비하라』, 월간 디자인 2012년 10월호, 디자인하우스

노드 아키텍츠, 〈랑데 알츠하이머 마을〉, 2016–20

네덜란드 요양 시설인 드 호그백을 참고하여 만들었다. 의학적 접근보다는 친근한 건축, 취향과 삶의
리듬 존중, 가족 및 친구들과의 관계 유지 등 인간적이고 사회적인 접근 방식을 기반으로 했다.

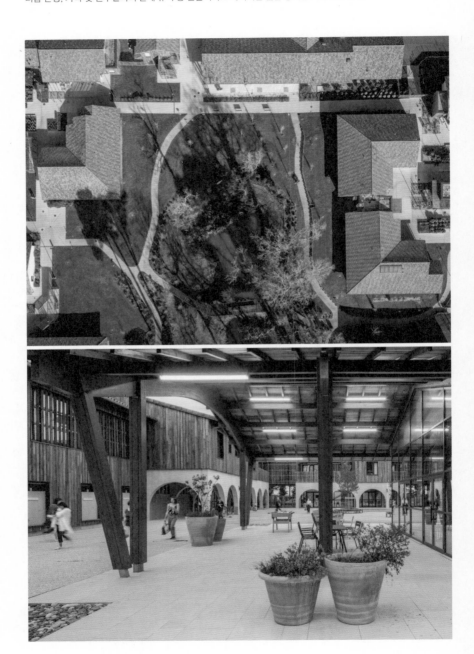

우호적인,

모두의 일상에 스며드는 **공공 디자인**

도시의 재발견 **도시재생 디자인**

현대 사회와 관계 맺기 **커뮤니티 디자인**

사익과 공익의 만남 **코즈 마케팅**

최고가 아닌 최적의 디자인 **개발도상국을 위한 디자인**

모두의 일상에 스며드는
공공 디자인
Public Design

예술은 사람만을 변하게 할 수 있다.
하지만 사람은 모든 것을 변하게 한다.

_밀턴 글레이저, 미국의 디자이너

공공 디자인은 모든 개인의 삶을 위한 사회의 노력이다. 집을 나서는 순간, 우리의 일상은 공공시설에서부터 시작된다. 버스정류장, 신호등, 휴지통, 공원 벤치, 각종 안내 표지판 등 도시의 기반 시설은 우리의 일상을 채우고 더 나아가 삶을 구성한다. 도시의 정체성을 적절하게 반영한 공공 디자인은 시민에게 편의를 제공할 뿐만 아니라 소속감을 부여하며, 일상에서 예술을 느끼게 한다.

기반 시설 외에도 행정 시스템 또한 삶의 질에 직접적으로 영향을 미친다. 기차표 예매, 서류 발급, 연말정산 등을 간소화하고 각종 고지서를 쉽게 이해할 수 있도록 디자인하는 것 또한 공공 디자인의 중요한 역할이다.

현대 사회의 공공 디자인은 사회적 약자를 배려하고 도시 환경을 고려하는 방향으로 나아가야 한다. 의료 복지 서비스를 확장해 사회적 안전망을 굳건하게 구축하는 한편 다양한 문화 예술의 기회를 제공함으로써 시민의 삶을 보다 풍부하게 할 필요가 있다.

아이팟이 대중에게 어필한 것은 세련된 외관과 편리한 시스템을 모두 갖추었기 때문이다. 대중은 깔끔하게 정리된 재생 목록, 자유로운 호환 환경, 편리한 음원 서비스에 호응했다. 애플은 아이팟을 단순한 기계가 아닌 음악으로 소비자와 소통하는 서비스이자 시스템으로 생각했다. 시민의 삶에 스며들기 위해서는 공공 디자인 또한 시스템이라는 관점으로 접근해야 한다.

공공성은 모든 사회 구성원의 더 나은 삶에 관계한다. 국민의 삶의 질에 대한 욕구가 점점 높아지면서 도시의 공공 환경에 대한 사회적 요구와 관심이 증대되고 있다. 물리적인 환경을 조성하는 것을 넘어 모두와 함께 새로운 문화를 형성하고, 인간답고 풍요로운 삶의 기반을 확충하는 것이 공공 디자인이 나아가야 할 방향이다.

시민의 일상을 예술로 만들다

공공 디자인 중 가장 규모가 큰 것은 도시 디자인이다. 효과적인 도시 디자인은 시민과 관광객 모두에게 도시의 문화 정체성을 매력적으로 각인시킨다. 나라 간 교류가 활발한 글로벌 시대에 도시의 이미지는 문화·관광 산업과 직결되는 중요한 요소다. 따라서 많은 도시가 고유한 정체성을 구축하기 위해 노력한다.

랜드마크landmark는 도시를 대표하는 상징물로, 도시 이미지를 형성하는 가장 효과적인 방법이다. 도시의 문화를 담은 상징적인 조형물과 독특한 자연 경관, 고층 건물로 다른 지역과의 차별화를 시도한다.

랜드마크가 그토록 깊은 인상을 주는 건 인간의 이상을 품고 있기 때문이다. 고대 이집트의 파라오는 영원히 살고 싶은 꿈을 피라미드라는 거대한 건축에 녹여냈고, 중세에 인류는 신에게 다가가고 싶은 소망을 담아 첨탑을 지었다. 현대의 고층 건물 또한 경제력과 기술력에서 우위를 선점해 세계 최고가 되고 싶다는 현대인의 욕망을 드러낸다. 랜드마크는 단순한 건축물이 아닌 문화와 기술의 집결체이자 오래전부터 전승되어 온 공동의 정신이다.

도시의 정체성을 정의 내리기란 실질적으로 어렵다. 도시는 정치와 경제, 문화와 자연환경이 끊임없이 변화하는 유기체이기 때문이다. 인간의 다양한 삶을 수용하며 여러 문화를 통합하는 창조적인 도시를 지향해야 하는 이유다.

보도블록에서 영감을 얻는 택티컬 어바니즘

세계적인 건축가 안토니 가우디의 건축물로 유명한 바르셀로나는 도로에 그려진 색색의 그래픽 디자인으로 독특한 거리 풍경을 만들고 있다. 이는 바르셀로나 시 의회와 그래픽 디자인 회사 아라우나 스튜디오가 협업하여 완성한 택티컬 어바니즘Tactical Urbanism이다. 시 의회는 도심 내 자동차의 증가로 소음과 공기 오염이 심해지고 관광객이 늘어나면서 시민들이 휴식할 수 있는 도시 공간과 이동 방식을 새롭게 정의하고자 했다. 이에 아라우나 스튜디오는 거리를 아름답게 꾸미면서 보행자 친화적인 공간을 만들었다.

도로 위에 펼쳐진 그래픽 디자인은 도시 어디서나 볼 수 있는 전통적인 보도블록 파노트Panot를 모티브로 하여 패턴화한 것이다. 파노트는 17세기부터 도로 포장에 쓰였으며, 1888년 바르셀로나 만국 박람회를 계기로 실용적이면서 예술적인 다양한 모양의 타일이 사용되었다. 이후 1906년, 시에서 다섯 개의 디자인을 선택하여 표준화하였다. 건축의 도시 바르셀로나는 건물에 화려한 타일 장식으로도 유명하다. 거리의 파노트는 모더니즘 디자인으로 대조를 이루면서 도시의 개성과 정체성을 나타낸다.

도시 디자인은 시민이나 관광객들에게 시각적인 아름다움과 함께 편리함을 제공해야 한다. 추가로 그 도시의 특성과 문화를 함께 담아내면 더 의미 있을 것이다.

아라우나 스튜디오, 〈택티컬 어바니즘〉, 스페인 바르셀로나

각기 다른 모양의 기하학적인 디자인은 거리를 활기차게 만들고 사람들이 걸어 다니도록 유도한다.
가장 많이 사용되는 파노트는 아몬드 꽃 모양으로, 아몬드 꽃은 바르셀로나의 상징이다.

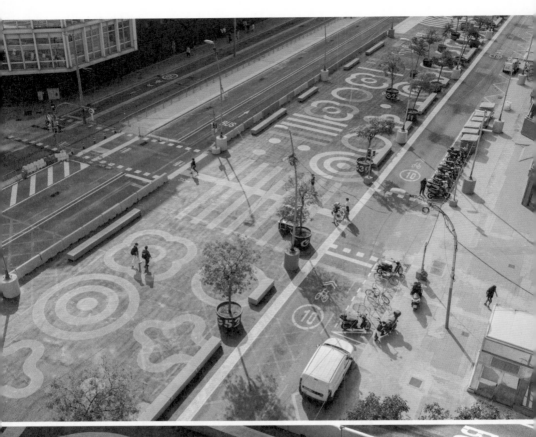

지옥철에서 편리한 교통시설로

지하철은 서울에서만 하루 7백만 명 이상이 이용하는 대중교통으로 많은 노선이 복잡하게 교차하며 통로나 출구 또한 여러 방향으로 나 있다. 따라서 필요한 정보를 효과적으로 알려주는 것이 중요하다.

서울시에서는 각종 사회 문제가 발생하는 현대 사회에서 디자인을 통해 스트레스를 완화시킴으로써 개인과 사회의 건강한 삶을 실현한다는 스트레스 프리 디자인 사업을 추진한다. 많은 사람들로 북적여 일명 지옥철로 불리며 스트레스의 온상으로 취급받는 지하철은 사업의 주요 대상이었다.

서울시는 여러 환승 노선이 교차해 많은 이용객들로 붐비는 동대문역사문화공원역을 보다 편리하게 이용할 수 있도록 하는 방안을 고민했다. 그리고 색과 화살표를 효과적으로 활용하여 방향과 노선을 간략하면서도 선명하게 표시해 안내 표지판을 찾아서 읽어야 한다는 부담을 덜었다. 시력이 저하된 노인을 포함해 모두가 편리하게 알아볼 수 있는 디자인이다. 또한 스트레스 프리존을 설치하여 각자가 필요한 업무를 볼 수 있도록 하였다. 이 부스에서는 무선 인터넷을 사용하거나 배터리를 충전할 수 있으며 만남의 장소나 쉼터가 되기도 한다.

서울시는 앞으로도 무분별한 상업 광고를 줄이는 등 지하철역의 환경 개선에 주력할 예정이다. 일상과 가장 밀접하게 닿아 있는 공간에서 시민은 자연스럽게 예술을 접하며 바쁜 와중에도 잠시 쉬어갈 수 있다. 이는 외국인에게도 긍정적인 인상을 심어주어 국가의 위상을 높이는 데도 도움이 된다.

스트레스 프리는 개인과 사회의 건강한 삶을 위해 서울시에서 주최하는 프로젝트이다. 현대인이
생애주기별, 상황별로 직면하는 스트레스 요소들을 파악하여 디자인을 통해 개선하고자 한다.

별이 빛나는 밤 위의 자전거 도로

한때 빈센트 반 고흐가 머무르며 작품 활동을 했던 네덜란드 누에넨에는 반 고흐 길이 있다. 네덜란드의 예술가 단 로세하르데는 빈센트 반 고흐의 〈별이 빛나는 밤〉에 영감을 받아 수천 개의 빛을 내는 돌로 도로를 설계했다.

빛을 내는 돌을 실제 〈별이 빛나는 밤〉과 비슷한 구도로 배치하여 고흐의 작품 속을 거니는 듯한 느낌을 극대화했다. 낮에 에너지를 충전하여 밤에 빛을 내는 태양열 돌은 친환경적이면서도 독특한 느낌을 연출한다.

지역의 특성을 예술적인 감성으로 승화한 반 고흐 길에서 많은 관광객은 은하수 위를 걷는 듯 황홀한 감정을 느낄 수 있다. 이로써 누에넨은 많은 이들의 기억 속에 반 고흐의 도시로 남게 되었다. 반 고흐 길은 지속 가능한 친환경 에너지를 사용한 수준 높은 에코 디자인이기도 하다.

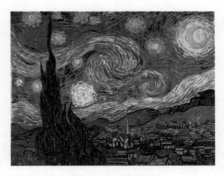

빈센트 반 고흐, 〈별이 빛나는 밤〉, 1889

단 로세하르데, 〈반 고흐 길〉, 2012-15, 네덜란드 누에넨 우호적인,

현대 미술의 거장 반 고흐가 그려낸 밤하늘이 네덜란드 누에넨의 길거리에 재현됐다.
은하수 위를 달리는 듯한 황홀한 기분을 선사하는 감성적인 공공 디자인이다.

빛을 내는 횡단보도

네덜란드의 라이티드 지브라 크로싱 사는 세계 최초로 LED 횡단보도를 상용화하는 데 성공했다. 횡단보도 아래에 센서를 내장하여 어두운 밤이나 악천후로 인해 시야가 좋지 않을 때에도 횡단보도를 쉽게 건널 수 있다. 센서는 가로등과 태양광 패널에 연결되어 전력을 거의 소모하지 않는다. 더불어 센서를 통해 통과하는 차량의 수와 속도, 차축 하중, 보행자 수 등을 기록하여 다양한 돌발 상황에 대처한다.

LED 횡단보도는 바닥의 조명등으로 사고를 예방하는 효과적인 공공 디자인이다.

라이티드 지브라 크로싱, 〈LED 횡단보도〉, 2016, 네덜란드 어비크

은하계로 떠나는 지하철역

스페인의 건축가 오스카르 투스케츠 블랑카는 이탈리아 나폴리의 톨레도Toledo 지하철역을 거대한 우주로 표현했다. 물과 빛을 테마로 하여 신비한 분위기를 자아낸다. 어둡고 짙은 파란색을 배경으로 작은 모자이크 타일과 조명이 반짝이며 환상적인 분위기를 연출한다.

에스컬레이터를 타고 위로 올라가면 은하계의 블루 홀로 빨려가는 것 같고 아래로 내려가면 심연으로 빠져드는 듯하다. 톨레도의 시민은 지하철을 이용하며 일상의 피로를 떨쳐내고 여행을 떠나는 듯한 설렘을 느낄 것이다.

태양광 패널이 내장된 버스 정류장

우리가 흔히 접하는 버스 정류장은 긴 벤치와 칸막이가 있고, 냉난방 사용에 용이하도록 밀폐된 박스형으로 만들어지기도 한다. 로스앤젤레스에 본사를 둔 LOHA 건축 회사는 디자인과 기술을 결합하여 지속 가능한 버스 정류장을 만들었다. 이들은 캘리포니아의 기후와 대중교통 통계를 연구하여 각 버스 정류장에 쉽게 적용할 수 있는 표준 모듈식 시스템을 구축했다. 재료는 현지에서 조달한 재활용 강철을 사용하였고, 원형 캐노피에는 작은 태양광 패널이 내장되어 있어 LED 고효율 조명 기구에 전원을 공급한다. GPS 기반 기술은 스마트 앱을 통해 버스의 위치와 대략적인 도착 시간을 실시간으로 제공한다.

버스 정류장은 많은 사람들이 사용하는 공공시설로 편리한 기능이 주목적이지만, 기능만을 추구한다면 자칫 무미건조해 질 수 있다. 산타모니카 시의 빅 블루 버스 정류장은 친환경적이면서 편리한 기능을 제공하고 버스를 기다리는 사람들의 시간을 여유롭게 만든다. 거리를 독특하게 만드는 창의적인 공공시설이다.

▲ 오스카르 투스케츠 블랑카, 〈톨레도 지하철역〉, 2005-12, 이탈리아 나폴리

▼ LOHA, 〈빅 블루 버스 정류장〉, 2014, 미국 로스앤젤레스

태양의 각도를 고려해서 만든 그늘진 의자에 앉아 버스를 기다릴 수 있다.
날이 어두워지면 태양광 패널이 내장된 캐노피에 전구가 켜진다.

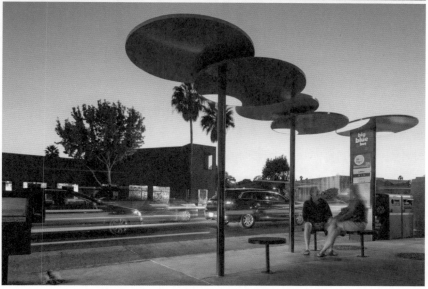

도로의 장식이 된 맨홀 뚜껑

평소에는 인식하지 못하지만, 우리가 걸어다니는 도로 아래에는 편리한 생활을 지원하는 시설이 많다. 맨홀은 지하 시설과 지상을 연결하는 경계면으로 기능적인 역할이 중시되지만 최근에는 도시를 홍보하고 거리를 장식하는 공공 디자인으로 거듭나고 있다.

일본 오사카에서는 맨홀 뚜껑에 오사카성을 만개한 벚꽃과 함께 그려내어 관광지를 자연스럽게 홍보했다. 〈명탐정 코난〉의 작가인 아오야마 고쇼의 고향인 돗토리현鳥取県은 맨홀 뚜껑을 만화 캐릭터로 장식해 돗토리를 코난의 도시로 기억하게 했다. 홋카이도의 하코다테函館와 규슈의 시모노세키下關는 특산물인 오징어와 복어를 귀여운 모양으로 그려내어 홍보한다.

일본의 일부 도시는 맨홀카드 버스 투어를 운영해 자연스럽게 관광을 유도한다. 2019년 2월 도쿄 신주쿠에서는 맨홀 뚜껑 축제를 개최하기도 했다. 다양한 모양의 맨홀 뚜껑을 전시하는 한편 맨홀 뚜껑 모양의 과자와 스티커, 문구류 등 관련 상품을 판매했다.

맨홀 뚜껑은 흉물로 취급받아 왔지만 생각의 전환으로 지역의 문화와 성공적으로 조우하여 관광 상품으로 거듭났다. 이렇듯 공공 디자인은 도시의 아주 세세한 부분에까지 적용된다.

안전을 최우선으로

우리 일상에는 안전을 위한 규칙, 장치, 신호가 하나의 시스템으로 존재한다. 인체에 유해한 물질이 들어 있는 용기의 뚜껑은 보호 캡으로 제작하여 아이들이 열기 어렵게 만든다. 건물에 화재가 감지되면 비상벨이 울리면서 안내 방송이 나오고, 엘리베이터는 적정 인원을 초과하여 탑승하면 경고음과 함께 문이 닫히지 않는다. 이 모든 것이 안전을 위한 디자인이다.

그중에서도 가장 중요한 것으로 교통안전이 있다. 자동차와 사람들이 교차하는 도로에는 신호등이 색과 소리, 숫자로 안내를 하고, 차량 제한 속도, 과속 방지 턱 등 안전을 위한 각종 표시와 장치가 마련되어 있다. 그럼에도 교통사고는 종종 일어난다. 특히 어린이들은 몸집이 작고 주위를 잘 살피지 않으며 급하게 행동하기 때문에 운전자들의 주의가 필요하다. 초등학교 정문에서 300미터 이내에 설치된 어린이 보호 구역인 스쿨존과 횡단보도 앞의 옐로 카펫도 어린이들을 안전하게 보호하는 장치다. 그 외에도 스마트폰에서 잠시도 눈을 떼지 못하는 스몸비들을 위한 바닥 신호등이나 폭염에 신호를 기다리는 사람들을 배려하는 서리풀 원두막 등 안전을 위한 디자인은 우리 사회 곳곳에서 그 역할을 충실히 수행하고 있다.

어린이를 지키는 옐로 카펫

옐로 카펫은 어린이들이 횡단보도를 건너기 전 대기하는 교통안전 시설로, 옐로소사이어티 대표 이제복이 창안하여 우리나라에 처음 시도되었다. 바닥과 벽면을 모두 노란색으로 칠하여 누구에게나 쉽게 눈에 띈다. 아이들은 옐로 카펫에서 안전하게 신호를 기다리고 운전자는 옐로 카펫을 통해 어린이를 쉽게 식별함으로써 교통사고를 예방할 수 있다.

옐로 카펫 상단에는 야간 조명용 태양광 램프가 설치되어 있다. 램프는 낮 동안 충전되었다가 밤에 사람이 오면 자동으로 켜지면서 보행자를 안전하게 비춘다. 옐로 카펫은 전구의 노란 빛이 아이들을 비추는 모양으로, 아이들의 안전은 물론 밝은 미래를 응원하는 우리 사회의 마음을 보여주는 것 같다.

스몸비를 위한 바닥 신호등

현대인에게 스마트폰은 잠시도 떼어낼 수 없는 필수품이 되었다. 스마트폰 좀비의 줄임말, 스몸비Smombie는 보행 중에도 스마트폰에서 눈을 떼지 않고 고개를 숙인 채 걷거나 횡단보도 앞에서 초록불이 켜져도 그대로 서 있다. 이에 스몸비를 위한 바닥 신호등이 설계되었다.

우선 보도블록의 라인을 따라 LED 패널을 설치하고 주의 스티커를 경계석에 붙였다. 스마트폰을 내려다보고 있어도 시야에 신호등과 같은 색의 조명이 들어와서 신호를 인지할 수 있다. 한국도로교통공단 조사에 따르면 바닥 신호등이 설치된 이후 교통신호 준수율이 90퍼센트까지 높아졌다고 한다.

▲ 이제복, 〈옐로 카펫〉, 2015
▼ 보도블록에 설치된 〈바닥 신호등〉, 2018
2018년 남양주 경찰서에 근무한 경찰관 유창훈이 도로교통공단과 협의하여 남양주시 도농역(현 다산역)앞 교차로에 처음 설치하였다.

폭염 대비 그늘막, 서리풀 원두막

여름철 폭염에 횡단보도 앞에 서서 보행 신호를 기다리는 것은 모두
에게 힘든 일이다. 이를 해결한 그늘막이 있다. 바로 행정안전부 폭염
대비 그늘막 설치 및 관리 지침의 모델이 된 서울시 서초구의 서리풀
원두막이다.

　한여름 뜨거운 햇빛 아래에서 땀을 흘리며 신호를 기다리는 사람들
을 위해 잠시 쉬어가는 그늘을 만들어 주자는 배려에서 시작되었으
며, 기둥 주위에 의자를 설치하여 거동이 불편한 분들이 휴식하게 돕
는 등 더 나은 방법으로 진화하고 있다. 또한 겨울에는 접어둔 서리풀
원두막을 크리스마스트리로 만들어 거리를 장식하기도 한다.

일상을 뒤흔든 팬데믹 그 이후

2019년 말 시작된 코로나19는 우리의 일상을 뒤흔들었다. 국경 폐쇄, 봉쇄 조치, 사회적 거리두기로 사람들과의 만남이 제한되었고, 온라인 쇼핑, 원격 수업, 재택근무 등 많은 변화가 이루어졌다. 각 사회는 드라이브스루 진료소, 이동식 음압 병동 등 사람들 간의 접촉을 가능한 한 줄이는 방식으로 해법을 찾았다.

　팬데믹 이후 디자인 역시 제공자와 사용자 간에 좀 더 위생적이고 안전한 방법으로 상호 작용하는 시스템으로 변화하였다. 스스로 살균하는 문손잡이와 터치스크린의 움직이는 버튼은 사람들의 손이 많이 닿지만, 이를 기술과 디자인으로 해결한 좋은 예다. 이탈리아 광장의 격자형 거리두기 디자인과 자연의 중요성을 강조하기 위해 조성한 거리두기 공원 디자인은 팬데믹 이후에도 시민들의 휴식 공간으로 친환경적인 공공 디자인의 역할을 이어 나간다. 팬데믹 이후의 디자인은 공중 보건을 강화하며 감염을 최소화하는 디지털 상호 작용으로 안전하고 청결한 세상을 만들어가고 있다.

스스로 살균하는 문손잡이

코로나19는 무엇보다 감염 방지가 우선이었다. 특히 많은 사람들이 사용하는 문손잡이를 주의해야 했다. 사람들은 최대한 손을 대지 않고 문을 열거나, 다른 도구를 이용하기도 하였다.

이러한 상황 속에서 홍콩의 과학자 웡섬밍과 리킨퐁이 개발한 스스로 살균하는 문손잡이는 획기적인 아이디어였다. 손잡이 디자인의 배경은 사스SARS와 메르스MERS를 겪으면서 감염 확산을 방지하고 공중위생을 강화하기 위함이었다. 이 손잡이는 고급 광촉매 기술과 블랙라이트 조명 기술의 결합이다. 양 끝에 알루미늄 캡이 달린 투명한 유리관 모양의 손잡이 내부에는 자외선 UV를 방출하는 LED 전구가 설치되어 있다. 유리관에는 빛에 화학 반응하는 이산화타이타늄이 코팅되어 있다. 누군가 손잡이를 잡으면 터치에 반응하여 전구에 불이 들어오고 이 불빛이 광촉매인 이산화타이타늄을 활성화하여 살균, 청소를 하는 방식이다.

감염 위험을 줄일 수 있어 위생적이며 수시로 문손잡이를 청소하는 소모적인 일을 줄이는 매우 효과적인 디자인이다. 스스로 살균하는 문손잡이는 2019년 제임스 다이슨 어워드에서 수상하였다.

터치스크린의 움직이는 버튼

마트에서 물건을 사고 결제 버튼을 누를 때 버튼 위치가 한 곳에 고정되어 있으면 많은 사람들의 지문으로 감염 위험이 높다. 이를 움직이는 버튼으로 해결한 사람들이 있다. 바로 런던에 본사를 둔 디자인 에이전시 스페셜 프로젝트다.

새로운 터치스크린 인터페이스에 대한 이 아이디어는 버튼을 지능적으로 움직여 공용 터치스크린을 사용할 때 항상 깨끗한 표면을 터

웡섬밍, 리킨퐁, 〈스스로 살균하는 문손잡이〉, 2015
손잡이 양 끝 알루미늄 캡에는 자외선 UV를 방출하는 LED 전구가 들어 있다.
실험 결과 세균을 박멸하는 데 약 99.8퍼센트의 효과가 있다고 한다.

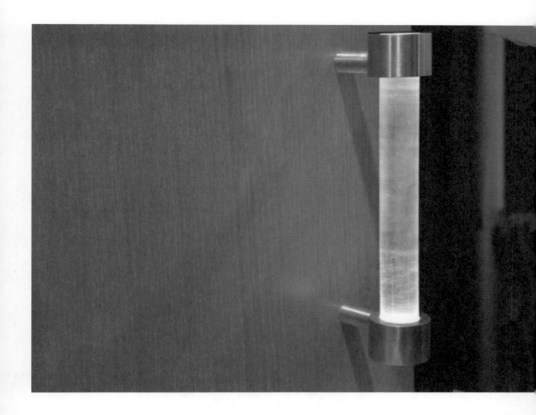

치할 수 있도록 한다. 최대 50명이 다른 사람과 같은 지점을 터치하지 않고도 화면을 사용할 수 있어 고객과 직원 모두의 상호 작용이 더욱 깨끗하고 안전해진다.

사용법은 간단하다. 이전에 누군가가 이미 화면 영역을 눌렀다면, 다른 고객이 사용할 차례가 되었을 때 버튼이 화면의 깨끗한 부분으로 이동한다. 한 사람이 개별 야채를 구매하거나 적합한 과일을 검색하는 등 화면을 여러 번 눌러야 하는 경우, 버튼은 이미 터치한 위치에 누르게 설정되어 한 명이 터치하는 영역의 개수를 최소화한다. 알

화면 내 50개 영역에 모두 터치 기록이 남으면 키오스크 사용이 일시 중지되고 직원에게 화면을
닦으라는 경고 메시지가 뜬다. 화면을 깨끗이 닦은 이후에 다시 사용이 가능하다.

고리즘은 자주 사용하는 항목을 이전에 터치한 바로 근처에 배치하여 터치스크린의 상호 작용을 줄인다. 이는 다음 사용자를 위해 최대한 깨끗한 공간을 유지하기 위함이다. 결제와 취소 버튼도 이미 터치한 위치에 누르게 되어 다른 고객들의 지문과 겹치지 않는다.

터치스크린의 움직이는 결제 버튼은 디지털 인터페이스 기술을 활용하여 감염을 예방하는 매우 효율적인 디자인이다.

거리두기 공원 디자인

코로나19 기간에 밀폐된 실내 공간들을 꺼리는 분위기 속에서 사람들은 야외로 나갔다. 그러나 야외 공간도 이전과는 다른 형태로 만들어져야 했다.

오스트리아에 본사를 둔 건축 스튜디오 프레히트는 사람들이 물리적 거리를 유지하면서 안심하고 머무를 수 있도록 높은 울타리로 나누어진 미로 같은 공원을 설계했다. 빈의 비어 있는 부지에 조성된 공원은 곳곳에 나무를 심어서 미로의 단조로움을 피하고 도심 속의 녹지 공간을 구현했다. 방문객들 사이의 거리를 유지하기 위해 90센티미터 너비의 울타리로 나누어졌고 곳곳에 수많은 경로가 있다. 공원 안에 조성된 붉은색 화강암 자갈길은 길이가 6백 미터에 달하며 방문객을 공원 가장자리에서 나선형을 돌아 분수가 있는 중앙까지, 그리고 방향을 바꾸어 다시 바깥으로 순환하게 한다. 도보로 20분정도 소요되는 각 경로의 입구와 출구의 게이트는 현재 경로가 비어 있는지 여부를 나타낸다.

프레히트의 대표 크리스 프레히트는 프랑스 바로크 정원의 기하학적인 모양의 울타리와 원형으로 자갈을 긁어내는 일본의 선禪 정원 가레산스이枯山水에서 영감을 받았다고 전한다. 그는 도시가 건물이 아닌

높은 울타리를 통해 사람들과 소음으로부터 벗어나 혼자만의 시간을 가질 수 있는 조용하고 편안한
장소다. 공원 중앙에는 분수가 있어 손을 씻을 수 있다.

자연으로 재설계되어야 한다고 생각했고, 이번 팬데믹으로 자연의 공간이 더 많이 필요하다는 것을 느꼈다.

싱그러운 나무 향기를 맡으며 자갈 소리를 듣고, 울타리 너머 풍경들을 감상하면서 걷는 거리두기 공원은 팬데믹 이후에도 도시의 소음과 번잡함에서 벗어나 한동안 혼자 있을 수 있는 자연 공간으로 널리 활용되고 있다.

광장에 설치된 격자형 거리두기 디자인

이탈리아의 카렛 스튜디오가 설계한 스토 디스탄테는 코로나19 당시 사회적 거리두기를 위해 디자인한 것이다. 피렌체 근처 비키오 마을의 조토 광장의 조약돌 위에 그려진 스토 디스탄테는 1.8미터 격자의 흰색 정사각형으로 만들어졌다. 토스카나 지역에서 바이러스 확산을 막기 위해 사람 간 최소 안전거리를 1.8미터로 설정한 것이다. 광장이라는 공간 특성상 사람들이 많이 모여 감염 위험이 높지만, 격자형 거리두기 디자인을 통해 열린 공간으로 활용하기 위함이었다. 흰색 정사각형은 지울 수 있는 페인트로 만들어졌고, 팬데믹이 끝나면 제거하여 원래의 광장으로 되돌아간다. 크고 작은 흰색 정사각형은 주위의 건물들과도 잘 어울린다.

스토 디스탄테를 보는 것만으로도 거리두기를 실천해야 한다는 생각이 들게 한다. 국가와 시민들의 안전을 위한 공공 디자인의 역할과 공간 사용에 관해 다시 한번 생각하게 하는 디자인이다.

카렛 스튜디오, 〈스토 디스탄테〉, 이탈리아 피렌체

우호적인,

흰색 정사각형은 중심에 가까울수록 커진다. 이 그라이언트 스타일은 광장 내에서 다양한 관점과
상호 작용을 제공하도록 설계되었다.

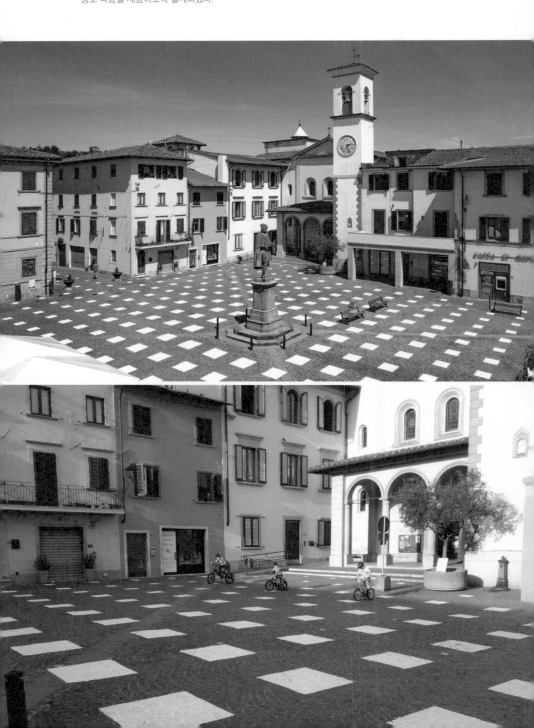

도시라는 브랜드

과거에는 국가가 중심에 서서 절대적인 영향력을 행사했지만 현대에
는 도시가 자치권을 지닌다. 국가 간의 장벽이 낮아지고 해외여행이
자유로워지며 도시는 각자의 브랜드를 개발하여 관광 경쟁력을 높이
려 한다. 고유한 문화 정체성을 담은 도시 브랜드는 시민의 삶의 질을
개선하고 나아가 국가의 위상을 드높이기도 한다.

도시 브랜드는 기업 이미지 통합 계획Corporate Identity Program의 개념을
도시에 도입한 것으로, 기업의 경영 전략과 마케팅을 도시에 적용하
여 일관된 정체성을 구축하고자 하는 일련의 정책을 의미한다. 대표
적으로는 도시를 상징하는 이미지를 만드는 방식이 있다.

도시 브랜딩은 일반 기업과는 다른 관점에서 접근해야 한다. 기업
은 제품을 신속하게 만들어 일시적으로 강렬한 홍보 효과를 누리려
한다. 하지만 도시의 고유한 이미지는 역사와 문화, 전통과 자연환경
을 바탕으로 오랜 시간을 들여 구축되어야 한다. 도시의 전통 위에서
새로운 가치와 수요를 창출할 필요가 있다.

긍정적인 도시 이미지는 내·외적으로 모두 긍정적인 영향을 미친
다. 내적으로는 주민의 삶의 질을 개선하고 도시에 대한 자부심과 결
속력을 높이며, 외적으로는 해외기업의 투자를 장려하고 관광 산업의
활성화에 따른 도시 경제 활성화를 기대할 수 있다.

나는 뉴욕을 사랑한다

세계에서 가장 유명한 도시 브랜드, I♥NY은 미국 그래픽 디자이너 밀턴 글레이저의 작품이다.

1975년 뉴욕은 10억 달러의 적자와 30만 명의 실업자, 들끓는 범죄와 파업으로 인해 폐허의 도시로 변해가고 있었다. 이에 뉴욕주의 상무국은 시민에게 희망을 주는 한편 뉴욕에 긍정적인 이미지를 부여하기 위해 밀턴 글레이저에게 광고 캠페인을 의뢰했다.

전 세계적으로 사랑받는 I♥NY 로고는 밀턴 글레이저가 카페에 놓인 냅킨에 아이디어 스케치를 하는 과정에서 우연히 탄생했다. 복잡하지 않은 단순한 메시지는 실로 많은 사람의 마음에 가닿았다. 이후 뉴욕이 세계인이 모여드는 관광지이자 가장 활발한 비즈니스가 이루어지는 대형 도시로 거듭나게 된 것은 I♥NY 캠페인과 무관하지 않다. I♥NY은 뉴욕 시민에게 자부심과 공동체 의식을 갖게 했고, 이를 바탕으로 도시 발전을 견인했다.

I♥NY은 뉴욕의 발전에 결정적인 영향을 미쳤지만, 정작 밀턴 글레이저 본인은 어떠한 경제적 이득도 취하지 않았다. I♥NY의 지적 재산권을 뉴욕에 기부했기 때문이다. 밀턴 글레이저는 로고를 사유화하는 대신 도시 이미지 형성에 기여하도록 했다. 이는 사회를 거듭나게 하는 디자인의 힘과 함께 디자인이 지니는 사회적 책임을 보여준다.

밀턴 글레이저 Milton Glaser (1929-2020)
"예술은 사람만을 변하게 할 수 있다. 하지만 사람은 모든 것을 변하게 한다" 밀턴 글레이저는 가히 미국에서 가장 유명한 그래픽 디자이너다. 뉴욕현대미술관과 퐁피두센터에서 개인전을 열었으며 그래픽 디자이너로서는 최초로 예술훈장을 받았다. 디자인의 사회적 책임을 강조하는 그는 역사상 가장 유명한 로고인 '아이 러브 뉴욕(I♥NY)'을 탄생시키는 등 현대 디자인에 뚜렷한 족적을 남겼다. www.miltonglaser.com

▲ 밀턴 글레이저, 〈I♥NY〉, 1976, 미국 뉴욕
▼ 밀턴 글레이저, 〈I♥NY MORE THAN EVER〉, 2001, 미국 뉴욕
희망과 위로를 주는 밀턴 글레이저의 메시지로 뉴욕은 경제적 위기와 테러의 혼란을 극복할 수
있었다.

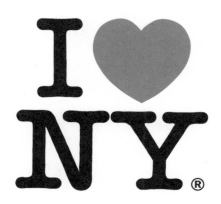

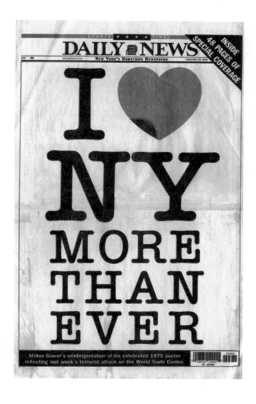

어느 때보다도 더

2001년 9월 11일, 엄청난 비극이 뉴욕을 덮쳤다. 9.11 테러로 뉴욕 시민들은 비탄에 빠졌고, 밀턴 글레이저는 다시 한번 디자인으로 침체된 도시 분위기를 쇄신할 방법을 고민했다. 그리고 I♥NY을 리디자인한 I♥NY MORE THAN EVER 포스터를 세상에 내놓았다.

빨간색 하트는 테러가 일어났던 맨해튼을 상징하며, 하트의 서남쪽에 검게 그을린 멍을 표시해 세계무역센터와 함께 뉴욕 시민들의 상처 난 마음을 은유적으로 표현했다. 포스터는 뜻하지 않은 테러로 크게 상처를 입었지만 그럼에도 그 어느 때보다 뉴욕을 사랑한다는 감동적인 메시지를 전하고 있다. 시민들은 한마음으로 뭉쳐 포스터를 뉴욕의 거리 곳곳에 붙였다.

밀턴 글레이저는『불찬성의 디자인』에서 "디자이너의 역할은 여느 선량한 시민의 역할과 다를 바 없다. 좋은 시민이란 민주주의에 참여하고 견해를 피력하고 한 시대에 자신의 역할을 인식하는 사람을 뜻한다. 이는 디자이너이기 때문에 더 많은 책임감을 가져야 한다는 것을 의미하지 않는다. 우리 모두가 좋은 시민이 되기 위한 책임감을 가져야 한다"라고 이야기했다.

그는 디자인을 아름다움을 표현하는 수단이 아닌 대중과 소통하는 매개체로 인식했다. 밀턴 글레이저가 세계적으로 존경받는 것은 이처럼 사회의 일원으로서 디자이너의 역할을 누구보다 깊이 고민하고 디자인의 진정한 가치를 실현하고자 하기 때문이다.

모두가 앉아서 휴식을 취할 수 있는, 시민과 함께하는 공공 조형물이다.

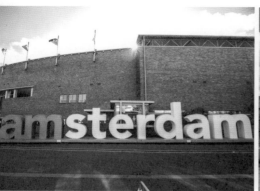
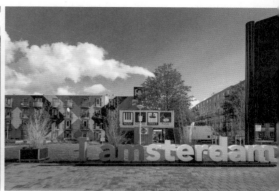

나는 암스테르담이다

I amsterdam은 네덜란드 수도 암스테르담의 도시 브랜드다. 이 직관적인 슬로건은 시민들에게 도시에 대한 자부심과 긍지를 심어주고 도시를 신뢰하는 마음을 갖게 한다.

성공적인 도시 브랜딩을 위해서는 디자인 개발과 함께 효과적인 마케팅 전략이 수반되어야 한다. 암스테르담은 기념 촬영을 하거나 앉아서 쉴 수 있는 글자 조형물을 만들어 모든 시민과 관광객이 즐길 수 있도록 하였다. 네덜란드를 상징하는 색인 빨간색과 하얀색으로 구성하여 국가의 이미지를 강조하는 효과도 노렸다.

I amsterdam 조형물은 한 번 보고 지나치는 홍보물이 아닌 시민의 일상과 함께하고 관광객에게 도시에 대한 인상을 각인시키는 암스테르담의 상징물이 되었다.

세계인의 기호, 픽토그램

픽토그램pictogram은 그림picto과 전보telegram의 합성어로, 그림으로 메시지를 전달한다는 의미다. 다시 말해 픽토그램은 장소나 시설, 행위의 내용을 시각적으로 쉽게 파악하도록 한 그림문자다. 따라서 픽토그램을 시각 언어visual language라 부르기도 한다. 픽토그램은 저마다 다른 언어, 종교, 성별, 연령을 지닌 전 세계인을 대상으로 하여 모두가 이해할 수 있도록 디자인해야 한다.

도식화함으로써 의사를 전달하고자 하는 노력은 인류 초기부터 계속되어왔다. 인류는 공동체를 형성하며 소통하기 위해 말을 하기 시작했다. 그러나 말은 시공간의 제약이 있을 뿐만 아니라 오랫동안 기억하기 어려웠고, 따라서 중요한 정보는 그림으로 기록하게 되었다. 이렇듯 말의 한계를 보완하기 위해 탄생한 그림이 바로 픽토그램의 기원이다.

개인적인 차원에서 의미를 전달하던 그림문자와 상형문자는 다수의 합의에 따라 약속된 의미를 전달하는 체계적인 문자와 기호, 상징으로 발전했다. 기호와 상징은 표준화된 이미지로 특정한 의미를 함축하는, 문자보다 직관적이고 효과적인 커뮤니케이션 수단이다.

픽토그램은 국제적인 약속 체계이자 규칙으로 등장했다. 픽토그램의 필요성은 18세기 산업사회로 접어들며 대두되었다. 대규모의 기업체가 생겨나고 국제 행사가 개최되자 국가 간의 공용 기호가 필요해졌고, 교통의 발달은 통일된 교통안전 기호를 요구했다.

지금 픽토그램은 매우 광범위하게 사용된다. 우리는 하루에도 몇 번씩 픽토그램의 안내를 받는다. 거리나 건물 곳곳에 설치된 픽토그램은 주요 시설물의 위치를 말없이 알려준다. 주의를 집중시켜 위험

에 대비하고 지시 기능을 수행하기도 한다.

특히 픽토그램은 올림픽, 국제 박람회 등 국가 간 교류의 장에서 유용하게 활용된다. 국제적인 행사에서 픽토그램은 각국의 언어를 통합하는 공용어로서의 역할을 수행하며 고유한 문화적 특성을 더한 디자인으로 나라의 정체성을 홍보한다. 그야말로 가장 간단하면서도 직관적인 문화 외교관인 셈이다.

픽토그램의 종류와 활용

픽토그램은 곳곳에서 지시나 안내 기능을 수행한다. 우리는 픽토그램을 보고 여권 사진을 촬영할 때에는 모자나 선글라스를 착용해서는 안 된다는 사실을 알아차리며, 채식주의자 음식을 판매하고 유아용 시설을 갖추었다는 사실 또한 한눈에 판단한다.

픽토그램은 몇 개를 나열하여 사용하기도 한다. 정보를 일일이 설명해야 한다면 시간이 많이 소요되며 거리에 활자가 범람하여 시각

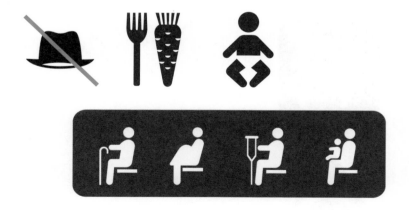

▲ (차례대로) 모자 착용 금지, 채식주의자 음식, 유아용 시설 픽토그램
▼ 교통약자 배려석 픽토그램

공해가 될 것이다. 시력이 저하되었거나 글을 읽지 못한다면 더욱 곤란하다. 반면 픽토그램으로 단순화하면 복수의 정보를 경제적으로 전달할 수 있다.

지하철 교통약자 배려석 픽토그램은 교통약자의 유형을 한눈에 보여준다. 옆모습으로 통일해 각각의 특징을 간결하게 나타내어 누구나 쉽게 알아보도록 했다.

픽토그램으로 내용을 정확하게 전달하기 위해서는 이미지의 특징을 포착하는 것이 중요하다.

예를 들어, 애완동물과 맹견은 외형은 비슷할 수 있으나 풍기는 이미지는 확연히 다르다. 따라서 "애완동물의 목줄을 채우시오" 픽토그램은 강아지와 함께 목줄을 잡은 손을 그려낸 반면, "맹견 주의"는 맹견의 머리 부분을 부각하여 금속 공 장식이 달린 굵고 튼튼한 목줄을 강조했다.

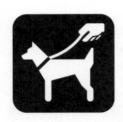

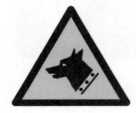

▲ 애완동물의 목줄을 채우시오 픽토그램
▼ 맹견 주의 픽토그램

▲ 픽토그램 양화(왼쪽 두 개)와 음화(오른쪽 두 개)

▼ 안전 관련 픽토그램은 색깔에 따라 의미하는 바가 다르다.

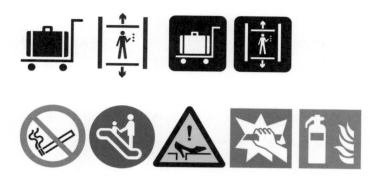

픽토그램의 규칙

픽토그램은 세계 공통으로 형태와 색이 규정되어 있다.

시설 관련 픽토그램은 기본적으로 흑백 그림에 모서리가 둥근 사각형이어야 하며, 상황에 맞추어 양화positive나 음화negative 중 하나를 선택할 수 있다. 양화는 흰색(밝은색) 바탕에 검은색(어두운색)으로 그려진 그림을 의미하고 음화는 반대로 검은색 바탕에 흰색으로 그려진 그림을 의미한다. 이때 바탕과 이미지의 명도 차가 큰 색을 사용해야 한다.

양화는 편안하게 볼 수 있지만, 음화는 검은색 바탕으로 인해 흰색 그림이 빛나면서 아른거리는 느낌이 들어 보기가 불편하다. 그래서 국제표준화기구ISO는 양화를 권장하고 있다. 정확한 정보 전달은 물론 시각적으로 편하게 볼 수 있는 것 또한 픽토그램의 중요한 요소이기 때문이다.

안전 관련 픽토그램은 형태와 색의 의미가 각기 다르게 규정되어 있어 반드시 준수하여 사용해야 한다. 금지(가운데 사선이 있는 빨간색 원형 테두리), 지시(파란색 원형), 경고(노란색 바탕에 검은색 삼각형 테두리), 안전·비상 상황·위생(녹색 사각형), 소방(빨간색 사각형)으로 구분된다.

빨간색은 눈 망막의 가장 안쪽에 맺혀 날씨가 흐리거나 멀리 있어도 선명하게 보인다. 금지, 정지, 위험 같은 강한 명령에 사용된다. 파란색은 안전을 위한 강제적인 지시를 나타낸다. 군복, 제복의 색으로 규율과 규칙, 강제, 의무, 질서를 상징한다. 노란색과 검은색은 명도 차이가 가장 많이 나 뚜렷하게 대비된다. 따라서 항상 주의해서 살펴봐야 하는 교통 표지판에 사용된다. 녹색은 자연의 색으로 편안함을 주며 사각형 또한 안정적인 형태이다. 따라서 심신의 안정이 필요한 비상 상황에 사용된다. 한편, 빨간색 사각형은 화재와 관련된 소방안전 설비가 있는 곳을 나타낸다.

이와 같이 픽토그램은 사람의 감각을 반영하여 디자인된다.

픽토그램 올림픽

비상구 픽토그램의 탄생

1970년대 후반, 화재 안전을 전문으로 다루는 일본 단체가 비상구 표시 디자인 공모를 열었다. 3,300여 종의 디자인 중 연기가 자욱한 상황에서도 인식할 수 있는지의 여부를 자체적으로 테스트한 결과 오타 유키오의 디자인이 선정되었다. 마침 그즈음 국제표준화기구에서는 그래픽 기호를 규제하는 표준안을 발표할 준비를 하고 있었고, 일본은 1980년 비상구 표시 기호로 러닝맨running man을 제출하여 1985년에 국제 표준으로 채택되었다.

당시 비상구 픽토그램을 두고 소련과 일본이 각축전을 벌였다. 소련은 일본 디자인에 문이 없다는 점을 지적했고, 일본은 소련 디자인에 문과 벽 사이의 수직선 때문에 달리는 사람의 형상을 인지하기가

▲ 오늘날 사용되는 비상구 픽토그램
▼ 국제 표준으로 채택된 일본의 비상구 픽토그램(왼쪽)과 소련에서 제출한 비상구 픽토그램(오른쪽)

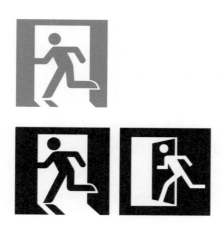

어렵다고 반박했다. 결국 광범위한 테스트 끝에 일본의 디자인이 선정되었다.

　흰색 배경과 사선의 다리 그림자로 건물 안에서 밖으로 뛰어나가는 모습을 표현한 일본 디자인은 선명하고 직관적으로 정보를 전달한다. 반면 소련의 디자인은 벽면이 막혀 있고 바깥쪽으로 열린 문이 한가운데에서 공간을 차지해 복잡하고 답답한 느낌을 준다. 더불어 건물 밖으로 나가는지, 안으로 들어가는지가 확실하지 않아 혼란을 유발할 수 있다. 이렇듯 픽토그램에서는 단순한 표현으로 정확하게 내용을 전달하는 것이 매우 중요하다.

올림픽 픽토그램의 변천

최초의 픽토그램은 오틀 아이허의 1972년 뮌헨 올림픽 픽토그램 디자인에서 비롯되었다. 이 픽토그램이 오늘날 화장실, 비상구 등 표준 픽토그램의 원형이라 할 수 있다. 2000년대에 이르러서는 올림픽 픽토그램이 커뮤니케이션 기능을 넘어 자국의 문화를 홍보하기 시작했다.

2000년 시드니 올림픽은 원주민의 부메랑을, 2004년 아테네 올림픽은 고대 그리스 문명을, 2012년 런던 올림픽은 세계 최초로 지하철이 개통된 나라임을 자랑하듯 지하철 노선도를 형상화했다.

1972 뮌헨 올림픽 픽토그램은 선수의 머리를 모두 검은색 원형으로 표현하고, 선을 수직이나 수평, 45도로 단순화했다. 기하학적인 단순한 형태로 기능을 우선시하는 모더니즘에 기본을 두고 있다.

2008 베이징 올림픽 픽토그램은 자국의 문화유산인 갑골 문자를 모티프로 했다. 인체를 역동적이면서도 굵은 곡선으로 표현하여 활력이 넘치며 밝은 미래를 향해 나아간다는 느낌을 준다.

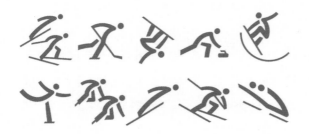

Munich1972 Beijing 2008 PyeongChang 2018™

▲ 함영훈, 〈평창 올림픽 픽토그램〉, 2018
▼ (차례대로) 뮌헨(오틀 아이허, 1972), 베이징(궈 추닝, 2008), 평창(하종주, 제일기획, 2018)
올림픽 엠블럼

2018 평창 동계올림픽의 엠블럼과 픽토그램은 한글의 조형적 특징을 적극 활용했다. 엠블럼은 평창의 초성을 모티브로 ㅍ은 천지인天地人 사상을 기반으로 하늘과 땅, 사람이 모이는 광장의 모습으로 형상화했고, ㅊ은 눈과 얼음의 형태를 조형적으로 표현했다. 픽토그램은 한글 자모의 직선, 곡선 형태를 이어 선수의 동작과 종목을 나타냈다.

올림픽의 엠블럼과 픽토그램은 개최국의 예술적 감수성을 세계에 알리는 기회다. 현대에 픽토그램의 역할은 이렇게 중요하다.

시대를 읽는 픽토그램

픽토그램은 사람들의 의식과 가치관에 따라 끊임없이 변화하며 폐기되거나 새로 등장한다.

2014년 뉴욕주는 표지판에 '장애가 있는handicapped'이라고 표시하는 것을 금지하는 법안을 의결했다. 문자 없이 새로 디자인한 픽토그램

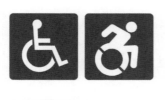

현대 사회의 픽토그램에는 인권 감수성이라는 항목이 추가된다.

을 단독으로 사용하거나 문자가 필요한 경우에는 '접근 가능accessible'이
라고 써넣도록 하였다. 법안을 발의한 샌디 갈레프 뉴욕주 하원의원
은 "장애인을 수동적이고 부정적인 이미지로 낙인찍었던 구시대적 용
어와 상징의 굴레에서 벗어날 수 있게 됐다"라고 하였다.

　뉴욕주가 채택한 새로운 픽토그램은 기존의 정적인 이미지와는 달
리 선이 굵고 앞을 향해 기울어진 형태로 강하고 역동적인 느낌을 준
다. 이러한 변화는 얼핏 사소해 보이지만 모두의 의식에 가닿아 장애
인에 대한 편견을 없애고 건강한 사회를 만드는 데 기여한다.

　2015년 미국 캘리포니아주 할리우드Hollywood는 모든 공공시설과 상
업시설의 화장실을 성중립Gender-neutral으로 교체할 계획이라고 밝혔다.
이는 사회적 성별의 구분을 없애겠다는 의미다.

　공공안내 표지판에서 노인은 일반적으로 지팡이를 짚은 정적인 모
습이거나 등이 구부정한 자세로 표현된다. 하지만 고령화 시대에 노
인의 모습은 하나로 한정할 수 없다. 영국의 디자인스튜디오 NB는 이
러한 시대적 필요에 부응해《시대의 표적Sign of The Times》전시에서 노인
을 활동적이고 코믹하게 표현한 픽토그램을 선보였다. 유머러스한 디
자인으로 노인에 대한 인식을 제고하고자 했다.

　보행 중 스마트폰 사용에 따른 교통사고 발생이 증가하고 있다. 서

(차례대로) 수원 화장실문화전시관, 안동 하회마을, 벳푸 가마도 지옥 온천, 도쿄 디즈니랜드, 호주 화장실, 백남준 기념관의 화장실 픽토그램

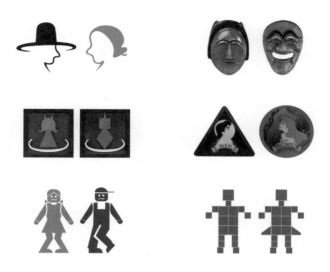

울시는 이러한 현상에 따라 보행 중 스마트폰 사용을 제재하는 픽토 그램을 설치했다. 땅을 보며 걷는다는 스마트폰 사용자의 특성을 반 영하여 픽토그램을 보도에 부착하기도 했다. 이렇듯 픽토그램은 사회 의 변화에 적응하여 모두가 편리하고 안전하게 살아가도록 한다.

동일한 의미를 전달할지라도 장소의 특색에 따라 다른 픽토그램을 사용하기도 한다. 표준 디자인을 재치 있게 변형하면 신선한 느낌을 줄 수 있다.

수원 화장실문화전시관과 안동 하회마을은 한국의 전통적인 이미 지와 하회탈 모양으로 화장실을 표시했다. 벳푸 가마도 지옥 온천은 도깨비를, 도쿄 디즈니랜드는 디즈니만화 인어공주의 캐릭터를 활용 했다. 유머러스한 호주 화장실과 작가의 로봇 작품으로 단순하게 표 현한 백남준 기념관의 화장실 픽토그램 또한 재미있다.

2.

도시의 재발견
도시재생 디자인
Urban regeneration Design

사람들은 건축으로 삶을 풍부하게 꾸려나갈 수 있다는 사실을 잘 모른다.
최근에 나는 아주 적은 비용을 들여 사무실을 리모델링했다.
바닥만 바꾸고 사진 몇 장을 걸어두었을 뿐이다.
그런데 다들 일하러 오는 게 즐거워졌다고 이야기한다.

_프랭크 게리, 미국의 건축가

전 세계적으로 도시재생이 화두다. 도시재생은 성장과 속도만 추구한 개발에서 한 발 물러나 도시를 되돌아보고 정체성을 되찾고자 하는 움직임이다.

모든 도시는 각자의 브랜드와 슬로건을 내세우며 차별화를 시도하지만, 겉으로 보이는 모습은 모두 획일화되어 있다. 고층 건물이 즐비한 도시는 세련되어 보이지만 내부적으로는 부의 양극화, 공동체 해체, 인간 소외, 환경오염 등 많은 문제를 안고 있다. 이는 정도만 다를 뿐 전 세계가 공유하는 문제다. 이제 시민들의 삶의 터전인 도시의 가치를 회복해야 할 때다.

도시재생은 도시에서 살아가는 주민의 삶에 집중한다. 정책 차원에서 일방적으로 주도되기보다 지역 주민과 전문가, 행정가가 함께 소통하며 지속 가능한 도시 환경을 만들어나가는 것이 바람직한 도시재생이다.

김정후 교수는 『발전소는 어떻게 미술관이 되었는가』에서 "산업유산을 보호한다는 것은 산업과 연관된 건물과 시설을 전통이 서린 '문화재'의 개념으로 격상시켜 공유한다는 의미다"라고 하였다. 이는 단순히 이전으로 돌아가자는 것이 아니라, 지역의 정서를 기반으로 그 위에 창조적인 삶의 방식을 쌓아올리자는 것이다. 도시의 역사와 전통을 품고 있는 유·무형 자산을 현대 사회에 창의적으로 활용할 방안을 고민해야 한다.

도시재생은 각기 다른 도시의 특성에 맞추어 다양한 방식으로 진행된다. 지역의 역사와 문화를 담은 건물을 짓기도 하고, 방치된 산업용 폐기 시설을 현대적으로 탈바꿈하기도 한다. 자연환경에 예술적 가치를 부여하는 방법도 있다.

도시라는 미술관

빌바오 효과

스페인 북쪽에 위치한 빌바오시Bilbao는 제철소와 조선소가 있는 공업 도시로 이전에는 높은 성장세를 보였으나 1980년대에 이르러 쇠퇴의 길로 들어섰다. 이에 정부와 빌바오시는 문화 산업을 통해 경제를 활성화하기 위한 방편으로 구겐하임 빌바오 미술관을 유치했고, 1997년 개관한 이후 한 해 100만 명 이상의 관광객이 찾는 빌바오시의 랜드마크가 되었다. 구겐하임 빌바오 미술관은 미래를 내다보는 정부와 빌바오시의 통찰력, 예술적 감각이 뛰어난 건축가의 합작품으로 빌바오 효과(한 도시의 랜드마크가 도시에 미치는 영향이나 현상)라는 말을 탄생시키기도 했다.

해체주의 건축가로 유명한 프랭크 게리가 설계한 구겐하임 미술관은 건축물이라기보다 조형작품 같다. 금색의 티타늄과 유리, 석회암을 주재료로 하여 아침이면 햇빛을 받아 주변이 온통 황금빛으로 빛난다. 물고기 비늘 같은 금색의 거대한 티타늄판들이 네르비온 강가에 반사되어 환상적인 분위기를 연출한다. 꽃잎처럼 겹겹이 휘어진 모양이라 메탈 플라워metal flower라고 불리기도 한다.

프랭크 게리는 어린 시절에 본 물고기 모양에서 착안하여 미술관을 설계하는 한편 제철산업의 중심지였던 빌바오시의 전통을 아름다운 티타늄으로 승화했다. 생동감 넘치는 물고기의 모습과 시시각각 변하는 비늘의 움직임이 물결치는 모양의 티타늄 조형물로 구현됐다.

산업만으로 경제를 활성화하던 시기는 지났다. 역사와 문화, 전통을 살린 창조로도 도시는 새로운 생명을 얻는다.

프랭크 게리, 〈구겐하임 빌바오 미술관〉, 1993-97, 스페인 빌바오
구겐하임 빌바오 미술관은 제철과 조선의 중심지였던 빌바오를 예술 도시로 거듭나게 했다.

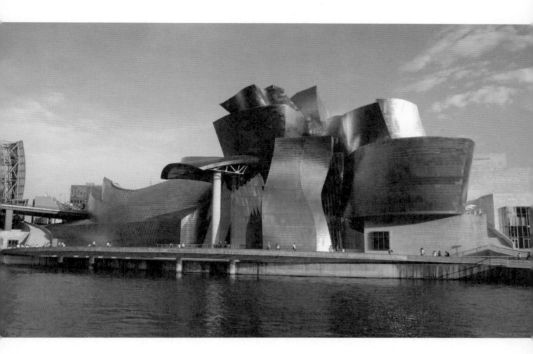

프랭크 게리 Frank Gehry (1929-)

"우리를 둘러싼 95퍼센트가 건축이다" 유태인의 후손으로 캐나다에서 태어나 미국에서 활동한 건축가. 젊은 시절 여러 미술 강좌를 듣고 많은 예술가와 교류한 그는 사람들의 삶을 풍부하게 하는 공간을 디자인하고자 했다. 〈구겐하임 빌바오 미술관〉(1997)과 〈로스앤젤레스 월트디즈니 콘서트홀〉(2003) 등에서 건축은 곧 예술이라는 그의 정신을 느낄 수 있다.

지붕 없는 미술관 연홍도

연홍도는 전라남도 거금도와 금당도 사이에 있는 섬 속의 섬으로, 한 때는 김 양식이 성행했으나 대량 양식장에 밀리며 침체되었다.

　50여 가구에 80여 명 남짓만이 남아 존폐가 위태로운 상황이었으나, 선호남 관장이 폐교된 연홍분교를 연홍미술관으로 리모델링하며 점차 관광객의 발걸음이 이어지기 시작했다. 그후 섬 곳곳에 조형물을 설치하고 담장에 벽화를 그리는 등 마을 자체를 지붕 없는 미술관으로 재구성했다. 쇠퇴한 섬에 예술적 정취를 불어넣은 연홍도는 2015년 전라남도의 '가고 싶은 섬'에 선정되기도 했다.

　연홍미술관은 작품을 전시할 뿐만 아니라 예술가들에게 작업 공간을 제공한다. 관광객들에겐 숙박 시설로, 주민들에게는 복지 시설로 활용되며 예술과 함께하는 문화 공간으로서 거점 역할을 하고 있다.

　바닷가에 설치된 조형물 〈연홍아 놀자〉는 정감 어린 오브제로 동심을 불러일으킨다. 〈탈출〉은 프랑스 설치미술가 실뱅 페리에가 연홍도에 일주일 동안 머물며 폐가에 그림을 덧칠한 것이다. 자기로부터의 탈출, 일상으로부터의 탈출 등의 복합적인 의미를 함축한다. 〈은빛 물고기〉는 자연과 인공물이 적절하게 조화를 이루는 작품이다. 스테인리스 소재로 햇빛을 받아 반짝이며 물때에 따라 잠기고 드러나면서 시시각각 다른 감상을 안겨준다.

　바다에서 해변으로 흘러들어온 쓰레기와 버려진 어구로 만든 정크아트는 환경에 대한 경각심을 불러일으키는 동시에 지역민의 소박한 예술적 감성을 보여준다. 대표적으로는 농어잡이를 하는 주민이 바다에 떠 있던 나무판으로 작가와 함께 작업한 〈농어〉가 있다. 〈농어〉는 실제 그 주민의 집벽에 설치되어 예술과 주민의 삶을 더욱 긴밀하게 연결한다.

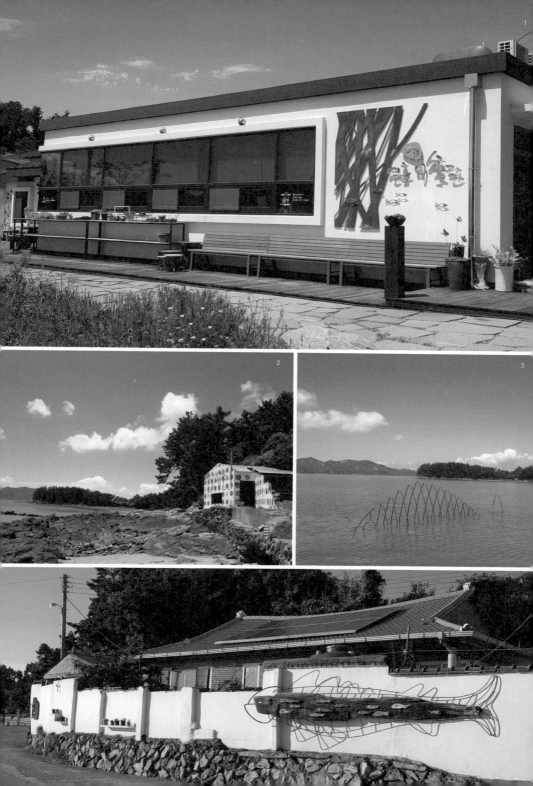

모두가 함께 만든 부산 감천문화마을

부산 사하구의 감천마을은 한국 전쟁 이후 피난민들이 거처했던 달동
네로, 1950년대 6.25 피난민의 힘겨운 삶을 고스란히 안고 있는 곳이
다. 산업화 이후 주민들이 떠나며 죽은 동네가 된 감천마을은 2009년
문화관광부가 주관한 마을예술 프로젝트 공모전에 당선되며 문화마
을로 되살아났다. 산자락을 따라 난 계단식 구조에 올라앉은 알록달
록한 집들이 아름다운 감천문화마을은 한국의 마추픽추, 산토리니로
불린다.

 감천문화마을 미술프로젝트는 지역 주민과 자치 단체, 디자이너,
예술가의 협업으로 이루어졌다. 언덕에 위치한 감천마을은 계단식 구
조에 미로 같은 좁은 골목으로 이루어져 있다. 이러한 공간적 특성을
살려서 아기자기한 조형물을 설치하고 빈집을 갤러리나 체험 공방,
게스트하우스로 꾸몄다.

 조각 작품 〈어린왕자〉는 별을 떠나 지구로 온 어린왕자가 사막여우
와 긴 여행을 하다가 공간을 뛰어넘어 감천문화마을로 와서 난간에
걸터앉아 마을을 내려다보고 있는 모습을 표현했다. 〈골목을 누비는
물고기〉는 주민들의 소통의 통로인 좁은 골목길에 자유롭게 헤엄치
는 형형색색의 물고기를 그려내 생활 공간에 생기를 부여한 것이다.
〈사람 그리고 새〉는 하늘을 훨훨 날아보고 싶다는, 누구나 한번쯤 해
보는 엉뚱한 상상을 표현한 작품으로 어렵고 힘든 삶에 활력을 준다.[1]
 이렇듯 지역 주민들의 문화와 정서를 기반으로 지속적인 발전을 추
구할 때 마을 미술프로젝트의 효과는 극대화된다.

주민 참여로 만들어진 감천의 다양한 조형물들:
1. 문병탁, 〈감천과 하나 되기〉 2. 나인주, 〈어린 왕자〉 3,4. 진영섭, 〈골목을 누비는 물고기〉
5. 전영진, 〈사람 그리고 새〉

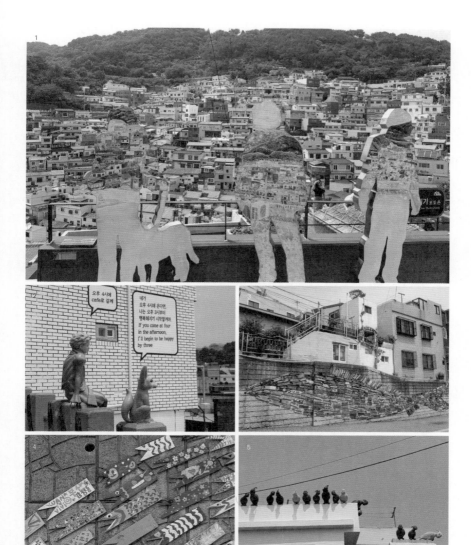

예술의 섬이 된 일본 나오시마

일본 시코쿠 가가와현 다카마쓰 부근에 위치한 나오시마直島는 구리 제련소가 있던 외딴섬이었다. 나오시마는 천혜의 환경에 현대 미술과 건축을 결합한 베네세 아트 사이트 나오시마 프로젝트로 1980년대 후반부터 사람과 자연이 함께하는 예술의 섬으로 거듭났다.

일본 교육 출판기업 베네세 홀딩스Benesse Holdings Inc.의 최고 고문인 후쿠타케 소이치로는 세토 내해를 현대 미술의 요람으로 조성하고 주민들의 웃음이 넘치는 소통의 장으로 만들고자 했다. 베네세 아트 사이트 나오시마는 아티스트가 섬을 방문하여 나오시마에서만 볼 수 있는 장소특정적 미술Site-specific Work을 선보인다는 점에서 일반적인 전시와 구분된다.

나오시마의 대표적인 건축물인 지중 미술관과 베네세하우스, 이우환 미술관은 모두 일본의 건축가인 안도 다다오가 설계했다. 안도 다다오는 섬의 자연풍광을 보존하고 빛의 효과를 극대화하기 위해 지중地中미술관을 땅속에 조성했다. 천장에 난 유리창으로 자연광이 들어와 온화하고 부드러운 분위기가 연출된다. 시시각각 변하는 빛을 포착하려 한 인상파 화가의 작품과 안도 다다오의 건축은 빛으로 어우러진 새로운 세상을 보여준다.

베네세 하우스는 자연과 건축, 예술의 공존을 콘셉트로 하여 미술

안도 다다오 安藤 忠雄 (1941-)
"삶에 위엄을 주기 위해서는 질서가 있어야 한다" 일본을 대표하는 건축가 안도 다다오는 인간을 위한 건축을 지향한다. 대학 교육을 전혀 받지 못했으며, 이곳저곳 여행을 다니며 부지런히 스케치하고 인테리어 현장에서 일하며 몸소 체험한 것이 전부다. 24세에 무작정 르 코르뷔지에Le Corbusier를 찾아 나선 일화는 유명하다. 그의 건축은 합리주의적이되 인간에 대한 존중과 예술적 감성을 담고 있다. www.tadao-ando.com

(차례대로) 안도 다다오가 설계한 〈지중 미술관〉(2004), 베네세 하우스의 〈오벌〉, 〈관계항〉
안도 다다오는 섬의 풍경을 해치지 않고 자연과 조화를 이루기 위해 미술관을 땅속에 설계했다.

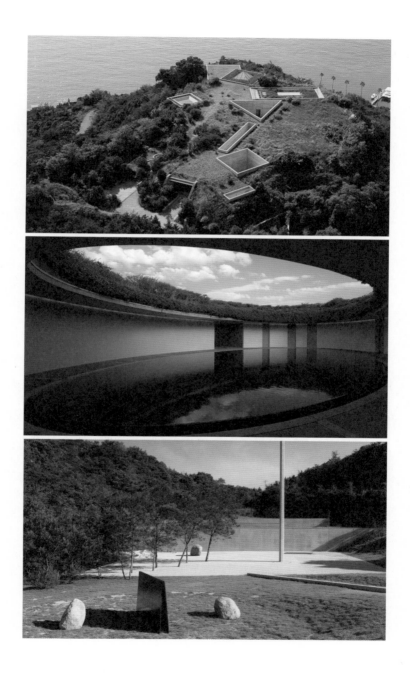

쿠사마 야요이, 〈노란 호박〉(위), 〈빨간 호박〉(아래), 1994, 일본 나오시마
나오시마 곳곳에 설치된 조형물은 자연스럽게 관광을 유도한다.

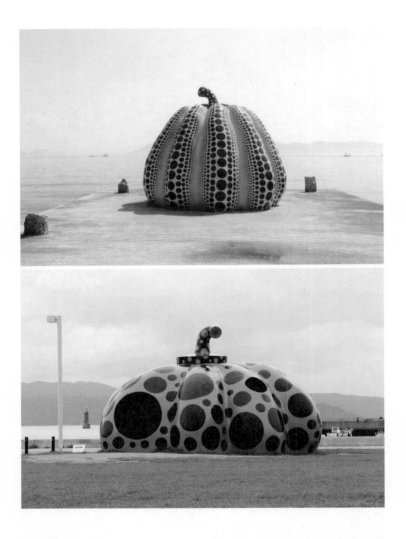

쿠사마 야요이 草間 彌生 (1929-)

"나는 내 주위에 있는 모든 것에 나의 의지를 불어넣고 싶다. 나의 예술을 종교 수준으로 끌어올린다"
일본의 여성 설치미술가인 쿠사마 야요이는 비서구인 여성이라는 이유로 주류에 속하지 못했지만 이로 인해
기존의 형식에서 벗어난 작품세계를 지닐 수 있었다. 특히 육체적 학대와 같은 어린 시절의 트라우마를 기하
학적인 패턴의 강박적인 반복으로 나타내는 것으로 유명하다. 독특한 예술 형식인 '무한망'이나 '점무늬'는 망
상 속에서 새롭게 해석된 고유한 세계를 보여준다. www.yayoi-kusama.jp

관과 호텔을 일체화한 종합 공간이다. 미술관 뒤쪽 언덕 위에 설치된 〈오벌 Oval〉에는 타원형의 물웅덩이에 파란 하늘과 구름이 비쳐 아름다운 모습을 연출한다. 밤에는 밤하늘이 물속에 비쳐 낮과는 다른 느낌으로 장관을 이룬다. 시시각각 변화하는 자연과 예술작품, 건축이 조화를 이루어 보이는 모든 것이 예술이 된다.

이우환 미술관의 기둥의 광장 Pole Place에 설치된 〈관계항 Relatum〉은 높이 솟은 콘크리트 기둥과 돌, 강판이 유기적으로 관계하며 고요함과 함께 긴장감을 유발한다. 이우환 미술관은 자연과 건축, 예술이 어우러져 조용한 울림을 주는 공간이다.

섬 곳곳에 설치된 조형 작품을 찾아보는 것 또한 색다른 재미를 선사한다. 쿠사마 야요이의 호박 작품이 대표적이다. 〈빨간 호박〉은 섬의 관문인 미야노우라 항구에, 〈노란 호박〉은 섬의 남쪽에 위치한다.

에치고쓰마리의 대지예술제

일본 니가타현의 남쪽에 위치한 중산간 지대인 에치고쓰마리越後妻有에서는 아트트리엔날레가 2000년부터 시작되어 3년에 한 번씩 개최된다. 넓은 농촌 땅에 예술작품을 전시하여 지역을 활성화하고자 하는 대규모 국제예술제로, 대지예술제라고도 불린다. 일본의 4대 예술제 중 하나인 대지예술제는 "인간은 자연에 내포되어 있다"를 기본 이념으로 지역만의 정체성을 구축하고자 한다.

에치고쓰마리는 고령화가 지속됨에 따라 많은 논밭이 방치되고 빈집과 폐교가 늘어났다. 버려진 장소를 예술 공간으로 탈바꿈하고자 하는 것이 대지예술제의 시작이었다. 대지예술제에는 40여 개국의 예술가가 참여해 300여 점의 작품을 마을 곳곳에 전시한다. 논밭, 폐교, 빈집, 창고, 댐, 터널 등 마을의 자원을 적극 활용하여 작품의 감동을

일리야·에밀리야 카바코프, 〈다랑이논〉, 2000, 일본 니가타

우호적인,

다랑이논 위에 벼농사를 짓는 농부의 모습과 함께 사계절의 농사 과정을 노래한 시를 설치했다.
잘 편집된 책의 한 페이지를 보는 듯하다.

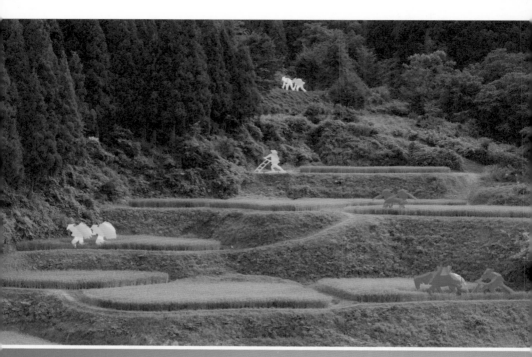

극대화할 수 있는 곳에 설치한다. 마을을 천천히 돌아보며 지역 주민들의 삶을 느끼게 하기 위함이다.

작품 제작에 필요한 재료와 설치 공간 등 모든 것이 작가와 주민들의 협업으로 마련된다. 주민들은 작품 제작에 참여할 뿐만 아니라 스스로 도슨트가 되어 관광객들에게 작품을 설명하고 상시적으로 작품을 관리한다. 작품은 예술제가 끝나도 마을의 일부로 함께한다.

에치고쓰마리는 전통적인 산간마을로 눈이 많이 오는 지역이다. 이러한 기후 때문에 경사진 산비탈을 계단식으로 개간한 다랑이논이 발달했다. 영농 조건으로는 좋지 않지만, 예술작품을 설치하기에는 더없이 좋은 무대이다. 러시아 설치미술가 일리야와 에밀리아 카바코프의 〈다랑이논〉은 이러한 에치고쓰마리의 지역적 특성을 잘 활용한, 대지예술제를 대표하는 작품이다.

〈다랑이논〉은 실제 다랑이논 위에 논 갈기부터 모심기, 추수하기까지 벼농사를 짓는 농부의 모습을 재현했다. 사계절의 농사 과정을 노래한 시와 조각작품, 풍경이 중첩되며 에치고쓰마리만의 특별한 장면을 연출한다. 글씨를 인쇄하는 것이 아니라 구조물에 설치한다는 발상이 신선하다. 자연 공간에 설치된 입체적인 작품이지만, 잘 편집된 책의 한 페이지를 보는 듯하다. 계절에 따라 다른 모습을 연출하는 〈다랑이논〉은 지역 주민과 관람객 모두에게 새로운 감동을 선사한다.

2009년 대지예술제에서는 130년의 역사를 뒤로 하고 2005년에 폐교된 사나다眞田 초등학교를 〈그림책과 나무열매 미술관〉이라는 입체 그림책으로 재탄생시켰다. 세계적인 그림책 작가 다시마 세이조의 작품으로, 폐교가 되었을지언정 "학교는 텅 비어 있지 않다"를 주제로 교사, 학생, 도깨비들의 즐거운 학교생활을 풀어냈다.

사나다 초등학교의 마지막 학생들이 학교로 돌아와 도깨비들과 즐

▲ 다시마 세이조, 〈그림책과 나무열매 미술관〉, 2009, 일본 니가타
▼ 다시마 세이조 · 아서 비나드, 〈여기로 들어와〉, 2018, 일본 니가타
주민들이 떠나며 폐교가 된 사나다 초등학교가 동화작가 다시마 세이조를 만나 거대한 그림책으로
재탄생했다. 마을 사람들은 추억을 되새기고 관광객은 동심을 체험한다.

겁게 생활하면 학교가 되살아난다는 것이 거대한 그림책의 주요 이야
기다. 졸업생들이 직접 바다에서 떠내려온 나뭇가지와 열매에 물감을
칠하고 엮어서 도깨비 오브제를 만들었다. 2018년에 설치된 살무사
터널이 학교 건물을 둘러싸며 동화적 상상력을 더하고, 미술관 옆에
서 키우고 있는 염소 또한 동심을 불러일으킨다.

과거 위에 현대를 세우다

오스트리아 빈의 가소메터 시티

오스트리아 빈은 역사적인 유물과 건축물을 많이 품고 있는 문화와 예술의 도시다. 빈은 이러한 도시의 전통을 보존하는 한편 현대적으로 재구성해 성공적인 도시재생을 이루었다.

빈의 남동쪽 외곽의 짐머링Simmering 지역에는 옛 가스 저장고인 가소메터가 있다. 지름 60미터, 높이 70미터의 거대한 원형 건축물로 총 네 동으로 되어 있으며 1899년부터 1984년까지 80여 년 동안 빈 전역에 가스를 공급했다. 가소메터는 현상설계로 공모를 받아 지어졌는데, 붉은 벽돌을 사용하여 섬세하고 고전적으로 설계한 독일 엔지니어 시밍의 것이 당선되었다.

가소메터는 1986년 완전히 가동을 멈추었으나, 빈시는 이를 폐기하지 않고 도시 역사의 한 부분으로 보존해 공동 주택으로 개조하기로 했다. 네 명의 건축가가 외관은 그대로 보존하되 내부를 주거, 상업, 문화 시설을 갖춘 주상복합시설로 재구성하여 테마가 있는 작은 도시로 조성했다. 이는 주거 문제를 해결하며 도심 속 낙후된 지역의 균형발전에 기여했고 짐머링 지역 전체가 활기를 띠게 되었다.

프랑스의 건축가 장 누벨이 디자인한 가소메터 A는 내부를 둘러싼 거울 벽이 빛에 반사되어 일명 '빛의 궁전'이라 불린다. 빈의 건축회사인 쿱 힘멜블라우는 가소메터 B에 철과 유리를 주재료로 학생 기숙사를 증축하여 현대적인 느낌을 더했다. 오스트리아의 건축가 만프레트 베도른과 빌헬름 홀츠바워가 디자인한 가소메터 C와 D는 아파트 중앙에 녹지 공간을 조성해 아늑한 분위기를 자아내고 자연과 조화를 이루는 모습이다. 네 동 모두 천장을 유리로 설치해서 자연광으로 내

(차례대로) 원형이 보존된 가소메터 외관과 장 누벨의 가소메터 A, 쿱 힘멜블라우의 가소메터 B

우호적인,

현대화는 전통과의 단절을 의미하지 않는다. 외관은 전통을 보존하되 내부는 현대적으로
리모델링한 가소메터는 도시재생이 나아가야 할 바람직한 방향을 보여준다.

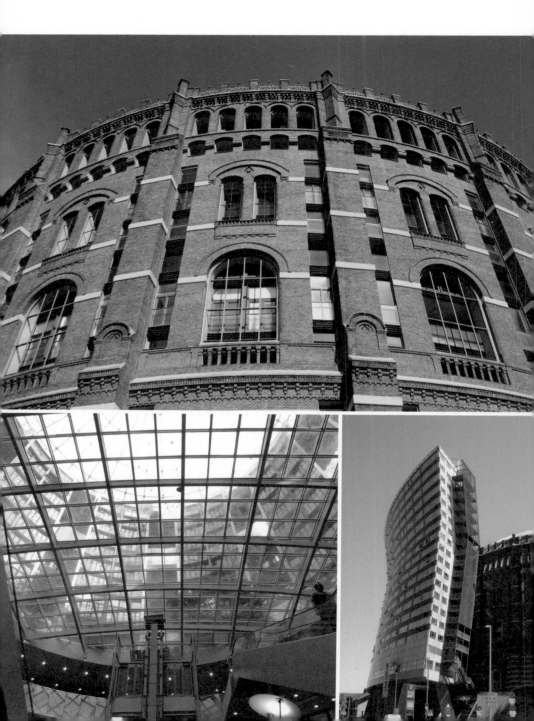

시밍, 〈가소메터〉, 1896-99, 오스트리아 빈

80여 년 동안 오스트리아 빈에 가스를 공급했던 가스 저장고 가소메터는 이제 주거 공간으로
거듭나 도시의 균형 발전에 기여한다.

부를 밝히는 친환경적인 방식으로 설계했다. 가소메터의 네 개의 동
은 독립적으로 기능하면서도 서로 연결되어 있다.

가소메터는 전통과 현대를 성공적으로 결합한 도시재생의 바람직
한 표본이다. 기존의 자원을 활용하는 지속 가능한 친환경적인 방법
을 모색할 때에야 도시재생이 성공적으로 이루어졌다고 할 수 있다.

강원도의 도시재생 프로젝트

강원도는 한때 탄광 산업이 발달했으나 90년대 이후 석탄 사용이 줄
어들며 점차 쇠퇴했고, 도시 인구가 급속히 감소하며 지역 경제가 침
체되었다. 하지만 최근 레저를 즐길 수 있는 문화 도시로 거듭나 많은
관광객의 발걸음이 이어지고 있다.

강원도 정선은 아우라지를 거쳐 구절리까지 석탄을 실어 나르던
7.2킬로미터의 철길을 새로운 레포츠로 각광받는 레일 바이크가 다니
는 길로 리모델링했다. 1964년부터 38년간 운영해오다 2001년 10월
폐광된 삼척탄좌 시설은 창조적인 문화예술단지인 삼탄아트마인으로
재탄생했다. 150개국에서 수집한 10만 여점이 넘는 예술품 및 선진적

탄광 산업의 쇠퇴로 침체되었던 강원도 정선은 산업 시설이었던 철길과 탄좌를 레저 시설과 우호적인,
갤러리로 리모델링하며 문화 도시로 거듭났다.

인 예술가 지원 프로그램으로 예술문화 발전의 새 지평을 열어 나가고자 한다. 삼척의 하이원추추파크는 예전에 사용하던 기차를 숙박시설로 리모델링한 국내 유일의 철도 테마파크로 직접 증기 기관차를 타볼 수도 있다.

지나간 시대의 유산을 폐기하기보다 새롭게 활용할 방안을 찾는 발상의 전환이 필요하다. 지나온 역사와 전통, 문화를 간직할 때에야 그 도시만의 빛나는 가치와 정체성이 보존될 수 있기 때문이다.

강화도 신문리 조양방직 카페

1933년 강화도 신문리에 세워진 조양방직은 우리나라에서 가장 오래된 근대식 방직 공장으로, 60년대까지만 해도 최고 품질의 인조 직물을 생산하였으나 방직 공장이 대구나 구미 등지로 옮겨가면서 경쟁력에서 밀리게 되었고 결국 가동을 멈추었다. 기계들은 녹이 슬고 먼지가 쌓인 채 고물로 남았다.

삼십 년 넘게 폐공장으로 방치된 조양방직은 서울에서 빈티지 숍을 운영하던 이용철 대표를 만나 빈티지한 갤러리 카페로 탈바꿈했다. 삼각형 지붕과 얼룩지고 부식된 회색 콘크리트 벽을 그대로 노출해 세월을 인테리어로 멋스럽게 녹여냈다. 재봉틀과 방직기를 두고 그대로 방치된 작업대는 커피 테이블로 변신했다. 제각기 다른 모양의 앤티크 커피 테이블과 의자는 새로운 볼거리를 제공한다.

예전에 도시는 생산적인 기능을 수행하는 것으로 충분하다고 여겨졌으나 지금 도시에는 과거와 현대를 잇고 함께 미래를 그려나가는 문화 커뮤니티로서의 새로운 역할이 부여된다. 전통 위에 현대를 구축할 때에야 도시의 정체성을 잃지 않고 새로운 가치를 추구할 수 있다. 도시재생이 나아가야 할 바람직한 방향에 대해 생각해볼 때다.

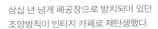

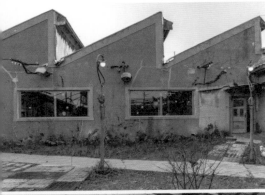

삼십 년 넘게 폐공장으로 방치되어 있던
조양방직이 빈티지 카페로 재탄생했다.

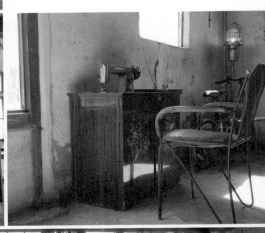

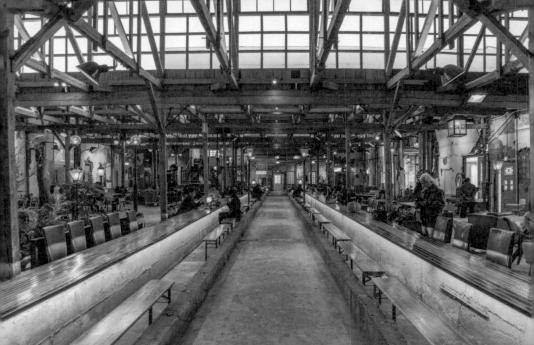

도시의 생명은 사람으로부터

네덜란드 로테르담의 페닉스 푸드 팩토리

네덜란드 로테르담^{Rotterdam}에는 버려진 창고와 공장을 푸드코트로 리모델링한 페닉스 푸드 팩토리가 있다. 매장에서 테이블과 의자를 개별적으로 마련하는 대신 중앙의 푸드 홀을 모두가 공유하게 하여 고객들이 오래도록 자유롭게 머무를 수 있도록 했다.

페닉스 푸드 팩토리는 지역 주민 일곱 명이 함께 운영한다. 양조장을 운영하고 싶어 했던 쇼머를 포함하여, 커피를 좋아하여 발코니에서 로스팅을 하다 소음 탓에 민원을 받아 본인의 로스터리를 내고 싶은 사람, 네덜란드 유일의 사이다 전문 가게, 지역에서 난 농산물을 판매하는 가게, 이스트를 쓰지 않는 건강한 빵을 만드는 베이커리, 치즈만 3백 년 이상 만든 가문의 7대 계승자가 운영하는 치즈 가게, 농장에서 직접 공수한 고기로 만드는 소시지 가게 등 지역을 기반으로 한 건강한 먹거리를 추구하는 사람들이 함께했다.²

주민들이 의기투합하여 만든 푸드코트는 건강한 식문화의 정착과 함께 지역이 활기를 되찾는 데 기여했다. 지금 페닉스 푸드 팩토리는 신선한 음식을 즐기며 즐거운 이야기를 나누는, 로테르담에서 사람들이 가장 많이 모이는 장소가 되었다.

페닉스 푸드 팩토리는 마을 주민이 한데 모여 신선한 먹거리를 곁들이며 이야기를 나누는 소통의 거점이다.

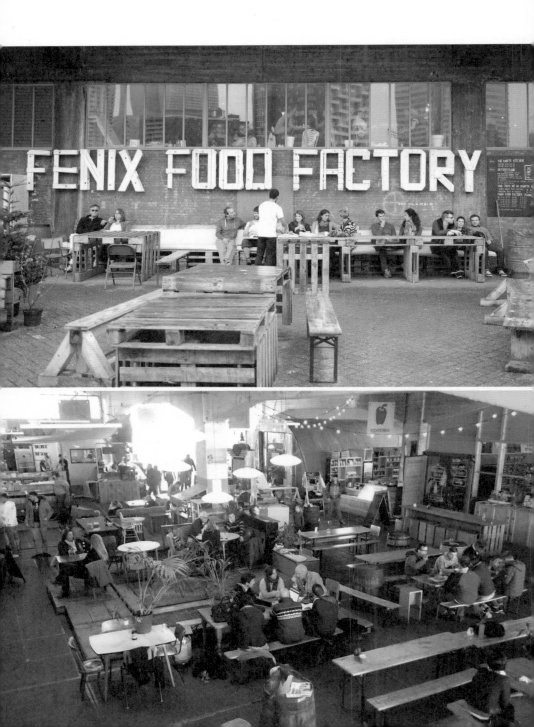

창신숭인 도시재생 협동조합

서울시 도시재생사업 1호인 창신·숭인 지역은 2014년 수도권 지역 중에서는 유일하게 도시재생 선도지역으로 지정되었다. 창신·숭인 지역은 국내에서는 최초로 도시재생회사인 창신숭인 도시재생 협동조합 CRC, Changsin-sungin Regeneration Coop을 설립해 주민을 중심으로 하는 마을 기업을 지향한다. 도시의 기반 시설을 확충하는 데 주력하는 한편 도시재생을 위한 교육 프로그램을 마련하고 지역 활성화를 위해 백남준 카페를 운영한다.

이음피움 봉제역사관은 "실과 바늘이 천을 이어서 아름다운 옷을 탄생시키듯, 사람을 이어서(이음) 소통과 공감으로 피어난다(피움)"라는 의미로 2018년 4월 창신동에서 개관했다. 가로줄이 교차하는 모양의 건물 외관은 재봉틀의 실타래를 연상시킨다.

이음피움 봉제역사관은 디지털 아카이브, 봉제 역사에 관한 상설 전시, 바느질 카페, 에코백과 옷을 만드는 체험 등 다양한 프로그램을 운영한다. 첫 기획 전시인 《서울의 봉제마스터》는 서울 봉제 산업을 이끈 이 시대 열 명의 마스터 이야기를 소개했다. 지역 주민 도슨트의 자세한 설명은 이해를 돕는다.

2019년에 개최된 《BYE, PLASTIC : 창신동》은 한 번 쓰고 버려지는 일회용품을 재조명하는 한편 생활 속에서 환경을 보호하는 방법을 제안했다. 일회용품과 모양이나 색, 기능은 같지만 되풀이하여 사용할 수 있는 지속 가능한 제품을 소개한다.

미로처럼 이어진 창신동의 경사진 골목과 복잡하게 얽힌 집 사이를 휘돌아 가파른 꼭대기까지 올라가면 검은색 컨테이너로 만든 박스형 건물인 창신소통공작소가 나온다. 공작소는 지역 주민들이 직접 운영하는 창작 공간으로, 생활한복을 만들거나 목공, 규방 공예, 가죽 공

예 등을 직접 해볼 수 있다. 창신소통공작소는 서울 전경이 한눈에 내려다보이는, 도시와 소통하는 공간이다.

　백남준 기념관은 현대 예술가 백남준의 삶과 예술을 기억하는 공간이다. 백남준이 성장기를 보낸 창신동 197번지 일대 집터에 위치한 작은 한옥을 리모델링하여 만들었다. 기념관 입구부터 중정, 내부에 이르기까지 여러 작가가 백남준의 예술 세계를 다양한 관점에서 해석한 오마주hommage 작품이 전시되어 있다. 중정 한가운데의 〈웨이브波 Wave〉는 소통과 연결의 매개였던 백남준의 빛의 세계에 경의를 표하는 작품이다. 1,003개의 TV를 거대한 탑 모양으로 쌓아 올린 백남준의 대표작 〈다다익선〉의 형태를 취하되 TV 대신 3천여 개의 투명 아크릴 조각을 휘감듯이 쌓아 올렸다. 투명한 소재는 주변 환경을 그대로 투과하여 독특한 느낌을 준다.

　기념관 내부에는 뉴욕 소호에 위치한 백남준의 작업실을 그대로 재현한 공간이 있다. 〈백남준의 책상〉은 관람객이 직접 책장을 넘기며 감상할 수 있는 미디어 작품으로, 페이지를 한 장씩 넘길 때마다 라디오와 TV, 프로젝터가 작동하여 재미있는 영상을 보여준다.

〈테크노 부처 Techno Buddha〉는 백남준의 역작이었던 〈TV 부처〉에 경의를 표한 작품이다. 자신의 모습이 실시간으로 상영되는 TV 화면을 바라보는 돌부처가 〈TV 부처〉의 원형이라면, 〈테크노 부처〉는 카메라에 다각렌즈필터를 삽입하여 부처의 상이 여러 개로 분산되어 보이도록 했다. 백남준이 정보의 인풋Input과 아웃풋Output 회로를 순환 형태로 개방하여 과학기술이 소통의 매개체가 될 수 있음을 보여주었다면, 〈테크노 부처〉는 인풋된 정보가 동시다발적으로 발산되는 디지털 시대의 문화형태를 참조한다.

백남준 카페에 설치된 〈피아노 테이블〉의 탄생 비화 역시 흥미롭다. 2016년 그의 탄생일을 기념한 발대식에서 창조와 파괴, 탄생과 죽음을 하나로 보았던 그의 뜻을 기려 피아노를 부수는 퍼포먼스를 했는데, 당시 부서진 피아노의 잔해를 재생하여 만들었다.[3]

백남준 카페는 지역 주민들이 운영하는 주민 사랑방으로, 관람객들이 휴식을 취하고 도서를 열람하는 공간이다. 주민들의 참여를 통해 지역을 활성화할 뿐만 아니라 이웃 간 관계 증진을 도모한다.

백남준을 기리는 백남준 기념관의 작품들:
1. 레벨나인, 〈백남준의 책상〉, 2017, 구제 책상, 구제라디오, 구제TV, 미니프로젝터, 카메라, PC, 소프트웨어, 종이책자, 필통, 연필 등, 가변크기 2. 김상돈, 〈피아노 테이블〉, 2017, 제작 송면근, 해체된 피아노, LCD 모니터, 영상 플레이어, 유리, 고무, 목재, 쇠망치, 의자 등
3. 김상돈, 〈웨이브〉, 2017, 맞춤형 컬러 아크릴 조각, 특수 접착제, 사슴뿔, TV안테나, 80cm x 500cm 4. 김상돈, 〈테크노 부처〉, 2017, 테크니션 김경호, 청동 부처상, 카메라, 렌즈, 모니터

3.

현대 사회와 관계 맺기

커뮤니티 디자인
Community Design

커뮤니티 디자인은 도시가 직면한 '소외', '해체'에서
사람이 사람답게 '생존'해 나가기 위한 절실한 방법이다.

_이석현, 『커뮤니티 디자인』

지금까지의 디자인이 새로운 것을 만드는 데에 주력했다면, 커뮤니티 디자인은 우리의 삶이 이루어지는 공간인 사회에 주목한다. 무엇보다 우리와 함께 살아가는 이웃에 초점을 맞추어 타인과 관계 맺고 소통하고자 한다.

현재 우리 사회는 고도의 산업화로 경제적으로는 풍족하지만 한편으로는 가족이 해체되고 타인과의 교류가 줄며 인간 소외가 극심해졌다. 현대에 외로움은 하나의 사회 현상이며, 고독사는 더 이상 충격적인 사건이 아니다. 계속해서 증가하는 1인 가구에게 사회와 어울릴 수 있는 적절한 통로를 찾아주어야 한다.

코리빙Co-Living은 거주 공간을 공유하며 사회에 소속감을 느끼게 하는 주거 시스템이고 코하우징Co-housing은 여러 세대가 모여 공동체 생활을 이어나가는 것이다. 코워킹Co-Working은 다양한 업체가 모여 도움을 주고받으며 긍정적인 기업 문화를 형성해나가고자 하는 움직임이다. 여러 업종의 가게가 모여 시너지를 내기도 하며 침체된 마을 커뮤니티를 되살리고자 하는 시도도 계속되고 있다.

커뮤니티 디자인은 여기저기 흩어진 점을 잇는 행위다. 다양한 방향으로 뻗은 선을 창의적으로 연결하면 생각지 못했던 새로운 모양의 그림이 나타난다. 이는 더 나은 세상을 만들어나가기 위한 밑그림일 것이다.

사회 안의 작은 사회

지금까지의 주거 공간은 단독 주택과 아파트, 원룸 등이 전부였다. 주거 형태 또한 가족 단위나 혼자 거주하는 독립적인 구조로 한정되었다. 여럿이 모여 사는 가족 집단과 달리 1인 가구는 생활에 필요한 기반을 모두 갖추기가 어렵다.

이러한 문제를 공유 주거로 해결할 수 있다. 공유 주거는 입주자들이 공동으로 사용할 수 있는 공간을 마련하여 1인 가구가 보다 효율적이고 경제적으로 생활할 수 있게 한다. 학업이나 직장을 위해 도시로 이주하는 사람들, 높은 집값으로 어려움을 겪는 사람들에게 공유 주거는 획기적인 대안이 될 수 있다.

공유 주거의 슬로건은 "사는buying 집이 아니라 사는living 집으로"로, 재산 증식을 위해 소유하는 집이 아닌 현재의 삶을 행복하게 누릴 수 있는 생활 공간으로서의 집을 지향한다. 공유 주거는 사생활을 보장받는 한편 공동체에 의지하여 사회와의 소통을 이어가는, 따로 또 같이하는 공동체다.

함께 거주하며 1인 가구의 어려움을 해결하는 것처럼, 사무실이나 가게도 커뮤니티를 형성해 도움을 주고받을 수 있다. 영세한 업체들이 힘을 합친다면 보다 큰 규모와 다양한 콘텐츠로 소비자에게 다가갈 수 있을 것이다.

공유 주거나 공유 사무실은 단순히 경제적인 이익만을 목적으로 하지 않는다. 다른 사람이나 집단과 긍정적인 관계를 형성하며 삶의 가능성을 확장할 때 비로소 '함께'의 의미가 온전히 발현된다.

마을 커뮤니티 센터, 꿈의 집

중국 허난성 덩펑 마을은 폐동굴 마을로 오랫동안 방치되어 있었다. 마을 주민들은 지역의 유산인 동굴을 복원하고 지역을 활성화하기 위해 '꿈의 집'이라는 마을 커뮤니티 센터를 만들었다. 이를 진행한 인시튜 프로젝트Insitu Project는 홍콩의 HK Poly U와 중국의 Shenzhen U의 건축 및 도시 계획 학과에서 운영하며 설립 파트너인 피터 하스델과 구오 제 이가 주축이 되어 건축 설계, 공간 및 문화 계획, 사회적 기업 형성, 워크숍 및 교육을 포함한 학제간 현장 특정 프로젝트를 수행하는 설계 연구 플랫폼이다.

2021년에 완성된 꿈의 집은, 은퇴한 마을 노인들이 설계 도면도 없이 현장에서 토론을 통해 직접 시공하였다. 주민들은 석조 벽돌과 흙, 버려진 창문과 가구, 전자제품, 타이어, 선풍기, 병, 타일, 항아리 등 폐기물을 창의적으로 재사용하여 건물 벽과 안뜰에 추억과 이야기를 담아냈다. 창문에는 여러 모양의 나무를 연결하여 중국 전통문양을 표현하기도 하였다. 이는 마을의 고유한 지역적 특성과 함께 미적으로 훌륭한 예술작품이 되었다. 또한, 폐기물을 줄이고 지속 가능한 순환 경제에 기여하여 건설 비용을 줄이는 데도 효과적이었다.

복원된 동굴 열아홉 개 중 열네 개는 게스트하우스로 활용하고, 나머지는 커뮤니티 공간, 다실, 회의실로 사용한다. 세 개의 대형 안뜰과 새로 지은 건물은 식당과 주방, 편의 시설, 지역 제품을 판매하고 수공예품을 전시할 수 있는 매장 및 워크숍 공간, 교육 및 훈련 공간으로 활용하여 다른 마을 사람들과 공유하는 방식으로 운영한다.

꿈의 집은 주민들이 살았던 집을 동굴에 대한 추억을 바탕으로 리모델링한 것으로 공동체에 대한 자부심을 느끼고 친환경적인 방법을 이해하며 지역의 문화적인 성격을 갖는 좋은 사례라 할 수 있다.

인시튜 프로젝트, 〈꿈의 집〉, 2021, 중국 허난성
서울시가 후원하고 서울디자인재단이 주최하는 제3회 휴먼시티디자인어워드에서 대상을
수상하였다.

우호적인,

▲ 〈꿈의 집〉 안뜰을 꾸미는 주민들

기쁨을 의미하는 '쌍희 희囍' 자와 연꽃, 별 등 주민들이 벽돌로 그들의 꿈과 추억을 꾸미고 있다.

▼ 〈꿈의 집〉을 직접 시공한 덩평 마을 주민들

RCKa, 〈누리시 허브〉, 2021, 영국 런던

참여자들은 식사도 하고 요리도 배우고 다른 사람들과 교류하며 지역 사회의 일원이 되어 함께 살아간다. 아이들은 워크숍에서 기부 받은 과일과 채소로 기초 디자인을 배운 후 이를 모티브로 하여 천장에 그림을 그렸다.

런던의 커뮤니티 키친

런던 건축 스튜디오 RCKa는 런던에서 푸드뱅크 의존도가 가장 높은 서부의 해머스미스 자치구에 커뮤니티 키친 누리시 허브를 설계했다. 비영리 자선단체인 UK Harvest와 협력하는 누리시 허브는 음식을 매개로 사회에서 가장 고립된 사람들을 지원하고 커뮤니티를 형성하여 사회에 참여시키고자 한다.

주중 언제든지 누리시 허브를 방문하면 맛있는 음식을 제공받을 수 있고, 기부 방식으로 운영하는 순환 구조를 이룬다. 누리시 허브는 이전에 우체국으로 쓰였던 빈 공간에 마련되었다. 여기에서 요리와 음식물 낭비 줄이기, 건강한 식생활에 대해 배우고 체험하며 여러 식재료를 재배하고 음식을 만드는 전 과정에 참여할 수 있다. 다양한 문화를 연결하고 서로 지원하며 교육 프로그램을 통해 배우고 교류하는 누리시 허브는 지역 사회를 위한 시민 공간이 되었다. 한때는 서신을 연결하는 우체국이었지만, 이제는 사람들을 연결하는 커뮤니티 공간으로 새로운 이야기를 만들어 나간다.

누리시 허브는 커뮤니티를 통해 지역 사회의 건강 증진에 기여한 공로를 인정받아 2021년 뉴 런던 어워드의 커뮤니티 분야와 런던 시장 상을 받았다.

성수동 인생공간

회사를 운영할 때에는 아이템 못지 않게 적절한 사무공간을 마련하는 것이 중요하다. 공유 사무실은 신생 기업의 공간 마련의 어려움을 해결할 뿐만 아니라 기업 커뮤니티를 활성화한다.

성수동 인생공간은 매우 활발하게 커뮤니티를 형성하는 코워킹 스페이스이다. 각 분야의 전문가에게 법률, 회계, 지식 재산권에 대한 조언 및 컨설팅을 제공받는 한편 이벤트와 강연, 워크숍 등의 다양한 프로그램에 참여할 수 있다. 회사 운영에 필요한 경영과 협상에 관한 내용뿐만 아니라 음악이나 미술, 시 낭송 등의 예술 프로그램까지 다양한 종류의 강연이 마련된다.

'낯선 사람들과의 지적인 교류'를 모토로 하는 프라이빗 소셜 클럽 인생 살롱에서는 소수의 인원이 모여 토론하며 교감한다. 이렇듯 다양한 분야에서 일하는 사람들과 네트워크를 형성하여 바람직한 기업 문화를 형성할 때 코워킹의 진가가 발휘된다.

어쩌다가게

어쩌다가게는 말 그대로 어쩌다 모인 가게들이 함께 하는 공간이다. 치솟는 임대료에 밀려난 소규모 창업자들이 연대하여 커뮤니티를 형성했다. 책방, 카페, 소품점, 꽃 가게 등 다양한 업체가 입주해 수업, 전시, 공연 등을 함께 진행하며 관계를 이어나간다. 이웃 가게들과 힘을 합쳐 어쩌다마켓을 열어 보다 폭넓은 소비자와 만나기도 한다.

2014년에 문을 연 어쩌다가게@동교는 낡은 2층 단독 주택을 개조하여 각 방에 가게가 입주하는 방식으로 운영했다. 정원은 공유 플랫폼 역할을 담당했다.(현재는 운영하지 않음) 어쩌다가게@망원은 출입문 없이 공간을 개방했다. 내부는 엇갈린 계단을 반 층씩 쌓아 올린 스킵

성수동의 코워킹 스페이스인 인생공간은 다양한 프로그램을 마련하여 기업 간 커뮤니티를 활성화하도록 돕는다.

치솟는 임대료에 밀려난 소상공인이 모인 어쩌다가게는 상호 경쟁이 아닌 협업을 통한 공생을 추구한다.

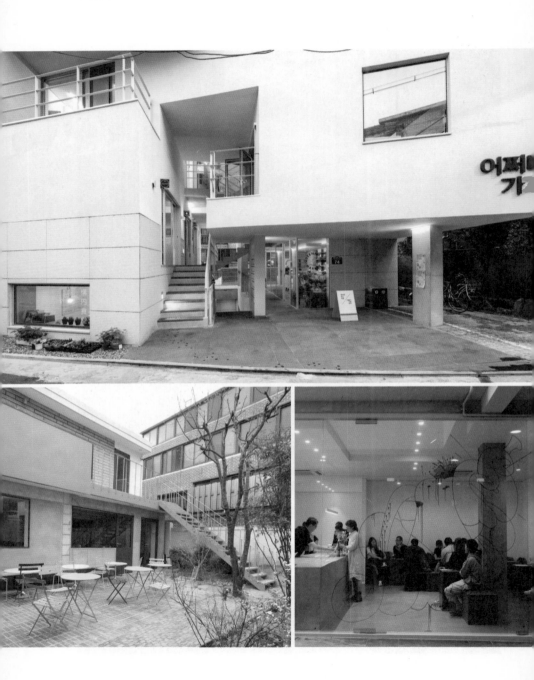

플로어^{skip floor} 구조로 가게들이 자연스럽게 어울리도록 하며, 고객이 위층까지 올라가도록 유도한다. 어쩌다가게@서교는 어쩌다갤러리를 마련해 신진 작가들의 개인전도 개최한다.

어쩌다가게는 상업 공간으로 기능하는 것을 넘어 지역의 문화 플랫폼으로 거듭났다.

단절에서 소통으로

동네를 돌아보면 의외로 곳곳에 버려진 자투리땅이 많다. 이러한 자투리땅은 대부분 방치되어 쓰레기장이 된다. 보기에도 좋지 않을뿐더러 위생상으로도 문제가 많다.

'걷고 싶은 도시 만들기 시민연대'는 방치된 자투리땅을 사람들이 모여 대화하는 장소로 새단장하는 캠페인을 진행한다. 주민들이 주체가 되어 "내가 살고 있는 마을을 내가 살기 좋은 마을로 만드는" 운동을 적극적으로 전개한다.

에치오 만치니^{Ezio Manzini}는 『모두가 디자인하는 시대』에서 "지역이라는 차원은 규모의 문제가 아니다. 지역은 우리와 전 세계 사이의 인터페이스다. 지역은 우리가 세상을 바라보는 지점이자 행동하는 지점이다. 우리가 보거나 행동할 수 있는 것, 우리가 디자인할 수 있는 것은 지역이라는 인터페이스의 질에 달려 있다. 그리고 이 인터페이스는 디자인 활동의 결과물이다"라고 하였다. 이렇듯 지역을 더 나은 방식으로 디자인하려는 시도는 주민과 지역, 더 나아가 세계를 긴밀하게 연결한다.

레어러 아키텍츠, 〈알렉산드리아 타이니 홈 빌리지〉, 2021, 미국 로스앤젤레스
양쪽으로 집을 일률적으로 배치하여 공간 활용을 극대화하였고, 가운데 길은 양쪽 집들을 파란색
선으로 연결하는 디자인으로 서로 소통하는 커뮤니티 공간을 나타냈다.

◀ 레어러 아키텍츠, 〈챈들러 타이니 홈 빌리지〉, 2021, 미국 로스앤젤레스
▶ 〈챈들러 타이니 홈 빌리지〉 내부
복합 FRP 플라스틱과 알루미늄 프레임으로 조립된 소형 집은 네 개의 창문과 가운데 선반을 중심으로
양쪽에 접이식 침대가 놓여 있고 조명과 콘센트, 냉난방 시설, 보안 장치가 갖추어져 있다.

로스앤젤레스 타이니 홈 빌리지

'천사의 도시'라는 별명을 가진 로스앤젤레스는 미국에서 뉴욕 다음
으로 인구가 많으며 다양한 인종이 모여 사는 대도시다. 하지만 최근
기본임금은 감소하고 집값과 임대료는 치솟는 데다 코로나19 사태까
지 겹치면서 많은 저소득층 사람들이 거리로 내몰리고 있다. 미연방
주택도시개발부가 발표한 홈리스 연례 보고서에 의하면 미국 전역의
홈리스는 65만 3100명으로 집계되었고, 로스앤젤레스 지역 홈리스는
7만여 명으로 뉴욕에 이어 두 번째로 많다.[4]

이에 로스앤젤레스 시는 홈리스 문제를 해결하고자 레어러 아키텍
츠와 협력하였다. 지역 홈리스를 위한 주거 시설 타이니 홈 빌리지Tiny
Home Village를 짓기로 한 것이다. 20년 동안 노숙자 주택을 지어 온 레어
러 아키텍츠는 시 당국에 의뢰받은 지 3개월 후인 2021년 2월, 노스
할리우드의 챈들러 도로변의 방치된 땅에 첫 결과물을 공개했다.

공사 기간과 건축 비용을 절약하기 위한 조립식 팔렛pallet shelters은 훌
륭한 선택이었다. 1.8평 정도의 초소형 주택 수십 채가 모여 있으며
집과 식당, 모임 공간, 애완동물 놀이 공간, 샤워실, 화장실 등 모듈식
유닛을 효율적으로 배치하였다. 또한 원색과 기하학적인 디자인으로

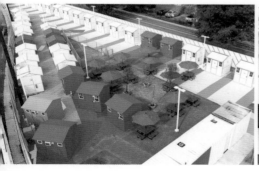

산뜻한 느낌을 주어 시각적인 즐거움을 주고 공간에 활기를 불어넣었다. 쓰레기, 낙서, 잡초가 무성했던 공간에 들어선 타이니 홈 빌리지는 함께 살아가는 사회를 위한 공공 디자인이다. 레어러 아키텍츠는 챈들러를 시작으로 사티코이, 알렉산드리아, 알바라도에 홈리스 마을을 조성하였으며 이후에도 여러 지역에 추가 설치할 예정이다. 타이니 홈 빌리지에서는 건강관리와 직업훈련, 구직 프로그램도 진행하여 다시 사회에서 자립할 수 있도록 돕는다.

건물 사이에 설치된 컬러풀한 농구장

프랑스 파리 9구의 고풍스러운 건물들 사이 빈 공간에 컬러풀한 농구장 피갈 뒤프레가 등장했다. 아이들이 자유롭게 놀 수 있는 공간이 필요하다는 시민들의 염원에서 시작된 이 농구장은 프랑스의 디자인 회사 일 스튜디오와 파리의 패션 브랜드 피갈이 스포츠 브랜드 나이키의 지원을 받아 디자인했다.

2009년에 처음 만들어진 농구장은 지속적으로 리노베이션 중이다. 2017년에는 점, 선, 삼각형, 사각형, 원의 기하학적인 형태와 흰색, 노란색, 보라색, 파란색의 그러데이션 처리된 면 구성으로 벽면까지 연결되어 더욱 다양하고 풍부하게 디자인하였다. 2020년에는 게임의 세계를 모티브로 디자인하였다.

일 스튜디오는 "농구장을 통해 우리는 스포츠, 예술, 문화의 관계를 탐구하려고 노력하며, 그 결과는 우리 시대의 강력한 사회 문화적 지표가 된다"고 하였다. 단순히 거리를 아름답게 꾸미는 것도 공공 디자인이지만, 이렇게 방치된 자투리 공간에 활기를 불어넣고, 사람들의 건강 증진과 함께 지역의 커뮤니티 역할까지 수행하는 농구장은 멋지고 매우 바람직한 공공 디자인이다.

일 스튜디오, 피갈, 〈피갈 뒤프레〉, 2017, 프랑스 파리

2015년에는 거리와의 경계선에 벽을 설치하였으나 이번에는 그물망을 설치하였다.
시민들의 안전을 보장하면서도 그들의 적극적인 참여를 이끌어내기 위해서다.

사익과 공익의 만남
코즈 마케팅
Cause Marketing

이 아이들에게 신발을 제공할 수 있는 영리 목적의 사업을 시작하면 어떨까?
착한 사람들의 기부에만 의존하지 말고,
꾸준한 신발 공급이 보장되는 해결책을 생각해내는 게 어떨까?
다시 말해, 기부가 아니라 사업에서 해결책을 찾는 것이다.

_블레이크 마이코스키, 『탐스 스토리』

가치 있고 소신 있는 소비를 추구하는 소비자층이 두터워지며 코즈 마케팅이 주목받고 있다. 코즈 마케팅은 이유나 대의명분을 뜻하는 코즈와 마케팅의 합성어로, 기업의 경영 활동과 환경이나 빈곤 같은 사회 문제를 연계시켜 사익과 공익을 모두 추구하는 마케팅을 의미한다. 기업은 소비자에게 소비의 이유와 명분을 주고 소비자는 기업의 제품을 구매함으로써 사회에 기여한다는 자부심을 느낀다.

1980년부터 2000년 사이에 태어난 세대를 지칭하는 밀레니얼 세대는 기업의 윤리적 실천에 특히 예민하게 반응한다. 이들은 개발도상국 어린이들에 대한 노동력 착취, 동물 학대, 환경에 유해한 제품이나 식품 등을 거부하고 개념 소비, 가치 소비를 추구한다.

완전 채식주의자를 의미하는 비건Vegan은 식단에서 화장품, 패션까지 그 영역을 넓히고 있다. 비건을 지향하는 제품을 일컫는 크루얼티 프리Cruelty-free를 요구하는 소비자가 늘어남에 따라 기업에는 새로운 책임이 부과되었다. 비건 화장품은 동물 실험을 하지 않으며 동물성 원료를 사용하지 않는 화장품을, 비건 패션은 겨울옷의 충전재인 구스다운goose-down이나 덕다운duck-down을 윤리적으로 채취한 옷을 일컫는다.

유럽 연합에서는 2013년부터 동물 실험을 한 제품의 역내 판매를 금지하고 있으며, 동물을 사육하는 전 과정에서 청결한 환경과 동물의 복지를 보장하는 브랜드에 한해 동물복지인증을 부여하는 등의 노력을 이어가고 있다.

코즈 마케팅은 소비자가 제품을 구매하며 사회와 환경 문제에 기여하고 인류애와 사회적 가치를 실현할 수 있는 공익 마케팅이다. 따라서 코즈 마케팅은 제품을 판매하는 것 이상으로 소비자의 삶의 가치를 확장하기 위해 노력해야 한다. 이는 소비자에게 좋은 인상을 심어주어 브랜드 가치를 높이는 데도 도움이 된다.

제품이 아닌 가치를 소비하다

최초의 코즈 마케팅은 1984년 미국의 아메리칸 익스프레스American Express, AMEX 신용카드사의 자유의 여신상 복원 프로젝트이다. 횃불을 든 당당한 모습의 자유의 여신상은 1886년 프랑스가 미국 독립 100주년을 기념하여 기증한 미국의 랜드마크로, 뉴욕항에 우뚝 서서 이민자들을 맞이하는 자유와 희망의 상징이었다.

아멕스는 설치된 지 100년이 넘어가는 자유의 여신상의 보수 공사를 지원하는 코즈 마케팅을 진행했다. 기존 고객이 카드를 사용할 때마다 1센트씩, 신규 고객이 가입할 때마다 1달러씩 기부하는 방식이었다. 이는 미국인들의 적극적인 동참을 이끌어냈다. 캠페인 기간 중 신규 고객은 17퍼센트 늘었고, 카드 사용량은 27퍼센트 증가했으며 170만 달러에 이르는 기금을 거둬들였다.

이 캠페인은 최초의 착한 마케팅이라는 사례를 남겼고 이후 여러 분야에 확산되었다. 코즈 마케팅은 기업이 사회 문제에 적극적으로 기여한다는 사실을 보여주어 소비자가 호의적으로 동참하게 한다. 무엇보다 이를 통해 기업은 고객과 지속적으로 유대관계를 형성할 수 있다. 점점 더 많은 기업이 코즈 마케팅을 도입하고 있는 이유다.

프레데리크 오귀스트 바르톨디, 〈자유의 여신상〉, 1884, 미국 뉴욕
뉴욕항에 서서 이민자들을 맞이하는 미국의 랜드마크인 자유의 여신상 복원 프로젝트가 최초의
코즈 마케팅이었다.

제품의 새로운 자격, 크루얼티 프리

영국에서 시작되어 전 세계에 진출한 러쉬는 대표적인 크루얼티 프리 바디용품 브랜드이다. 동물 실험을 하지 않는 회사와 거래하며, 잔인한 실험으로 희생되는 동물을 구하고자 하는 휴메인 소사이어티 인터네셔널Humane Society International, HSI의 동물 보호 캠페인에 적극적으로 동참한다.

비 크루얼티 프리 라벨이 붙은 네이키드naked 제품 라인은 포장되지 않은 '벌거벗은' 상태로 플라스틱 사용을 획기적으로 줄였다. 러쉬의 포장 용기인 블랙 팟Black Pot은 재활용 플라스틱으로 만들었으며, 검은색 용기에 흰색 글씨가 전부라 재활용하기에 편리하다. 더불어 제품을 다 사용한 후 블랙 팟을 매장에 가져오면 사은품을 증정해 자연스럽게 재활용을 독려한다.

러쉬는 기부에도 앞장선다. 대표적으로 '기부되는 바디로션'인 채러티 팟은 뚜껑에 라벨링된 단체에 판매금의 전액을 기부한다. 소비자는 자신의 구매가 긍정적인 영향을 미친다는 사실을 시각적인 이미지로 확인할 수 있다. 러쉬는 고객과 함께 지속적으로 인권, 동물 보호, 환경 보전에 기여하고자 한다.

러쉬의 브랜드 철학은 세상을 건강한 향기로 가득 채운다.

러쉬 Lush

1995년 영국에서 탄생한 핸드메이드 화장품 브랜드. 대표적인 크루얼티 프리 브랜드로, 백퍼센트 베지테리언 원료로 제품을 만들며 과대 포장에 반대하고 동물 실험에 반대하는 등 사회 윤리에 앞장선다.
www.lush.com

소비와 기부의 경계에서

탐스의 One For One 마케팅

코즈 마케팅을 활발하게 하는 대표적인 사회적 기업으로 2006년 블레이크 마이코스키가 창립한 탐스가 있다. 탐스는 내일을 위한 신발Shoes for Tomorrow의 약자로 "함께 사는 내일을 희망한다"는 의미다.

블레이크 마이코스키는 아르헨티나를 여행하던 중 맨발로 수 킬로미터를 걸어 다니느라 발에 상처가 나서 기생충에 감염되는 아이들을 보게 되었다. 아이들을 도울 방법을 고민하던 그는 아르헨티나 농부들이 신던 캔버스 소재의 전통 신발인 알파르가타Alpargata를 현대적으로 재해석한 탐스 슈즈를 개발했다. 그리고 신발 한 켤레가 판매될 때마다 맨발의 아이들에게 신발을 한 켤레씩 기부하는 "One For One" 마케팅을 내세웠다.

탐스는 빈곤 문제를 겪는 사람들을 위해 다양한 서비스를 지원한다. 지역의 기후 및 환경에 맞추어 방한 부츠나 방수 기능이 있는 슬립온을 자체 제작하며, 시력이 좋지 않은 이들에게 시력 교정용 안경, 시력 복원 시술, 의약품 등의 의료 서비스를 제공한다. 가방이 하나씩 판매될 때마다 산모의 위생 및 보건을 위한 지원금이 책정되며 탐스가 운영하는 카페에서 커피가 한 잔씩 판매될 때마다 식수가 부족한 지역에 140리터의 깨끗한 물을 공급한다. 이는 약 일주일 동안 사용할 수 있는 양으로, 사람들의 생존에 직접적으로 기여한다.

탐스는 이와 같은 생존의 문제 외에도 청소년을 위한 교양 교육 및 사회 준비생을 위한 취업 교육 등을 운영하며 지역 사회의 더 나은 삶에 관여하고자 한다. 탐스는 더 나은 내일을 위해 희망을 기부하는, 모두와 함께하는 기업이다.

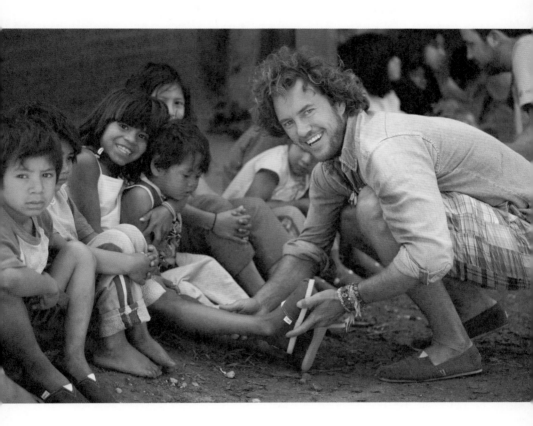

탐스 TOMS

탐스는 2006년 블레이크 마이코스키가 신발을 신을 수 없는 빈곤층 아이들을 돕기 위해 설립한 신발 및 아이웨어 전문 브랜드이다. 경제적 가치를 창출하는 한편 사회적 책임을 실천하는 사회적 기업의 선두주자로, 하나의 제품이 판매될 때마다 신발, 시력 관련 의료 용품, 식수 등을 지원한다. www.toms.com

소비자는 시계를, 회사는 나무를

2009년 이탈리아 피렌체에 설립된 위우드는 목재를 재활용하여 친환경적이면서도 패셔너블한 시계를 만든다. 이탈리아의 뛰어난 공예 기능과 환경을 보호하겠다는 생각이 결합하여 탄생한 브랜드이다.

각지에서 단단한 자투리 나무를 조달해 세계 최초로 인공 재료를 전혀 사용하지 않은 손목시계를 만든다. 위우드의 시계는 각기 다른 종류의 나무로 제작되어 독특한 색깔과 모양을 자랑하며 매우 가벼워 사용하기에도 편리하다. 자연의 멋과 지구에 대한 책임감이 적절히 조화를 이루고 있다.

"당신이 시계를 사면, 우리는 나무를 심는다"는 위우드의 슬로건으로 비영리 단체인 미래를 위한 나무 심기Trees for the Future와 협력하여 나무를 심는 캠페인을 진행한다. 2011년부터 60만 그루가 넘는 나무를 심었으며 2020년까지 100만 그루의 나무를 심는 것을 목표로 한다.

위우드는 숲을 되살려 생태계의 안정을 추구하며, 인간이 환경에 지니는 책임감을 손목에 간직하고자 한다.

위우드, 〈나무 시계〉, 2009

위우드의 시계는 자투리 나무로 만들어 환경에 전혀 부담을 주지 않는다. 더불어 시계가 팔릴
때마다 나무를 심는 캠페인을 진행해 생태계의 안정에 앞장선다.

새로운 기부의 방식

꽃으로 전하는 평화의 메시지

마리몬드는 디자인과 예술, 그리고 적극적인 행동으로 인권이 존중받는 정의롭고 평화로운 세상을 구현하고자 하는 국내 라이프스타일 브랜드다. 특히 정의와 평화를 위해 목소리를 내며 인권운동가로 활동하고 있는 일본군 성노예제 피해자의 삶을 재조명하여 사회적 관심을 촉구한다.

꽃할머니 프로젝트는 고유한 꽃을 헌정함으로써 할머니들이 전하고자 했던 메시지를 영원히 기억하고자 하는 휴먼브랜딩 프로젝트다. 무궁화, 능소화, 패랭이꽃, 용담, 동백 등 다양한 꽃이 아트상품으로 거듭나서 할머니의 삶을 다시 이어간다.

꽃 속에 또 다른 꽃이 들어 있어 지고 나서도 다시 피는 무궁화는 1991년 8월 14일 국내에서 처음으로 일본군 성노예제 피해자였음을 증언한 김학순 할머니의 용기를 떠오르게 한다. 하늘을 향해 트럼펫 모양으로 피어나 '하늘을 타고 오르다'라는 뜻을 지닌 능소화는 피해자에게 차가운 시선을 보내던 시절, "역사 왜곡만은 절대 안 된다"라며 온몸으로 진실을 외쳤던 황금주 할머니와 닮아 있다.

'당신이 슬플 때, 나는 사랑한다'라는 꽃말을 지닌 용담화는 슬픔 속에도 평화를 향한 정의로운 걸음을 이어갔던 안점순 할머니를, 눈 내

마리몬드 Marymond

인권을 위해 행동하고 폭력에 반대하는 라이프스타일 브랜드. 브랜드명은 나비를 뜻하는 스페인어인 마리포사mariposa와 고흐의 그림에서 따온 아몬드almond의 합성어로, 꽃의 이야기를 널리 전하는 나비처럼 존귀함의 이야기를 멈추지 않는 브랜드가 되고자 하는 마음을 담았다. www.marymond.kr

▲ 마리몬드, 〈Truth 양우산_능소화〉, 2019

▼ 마리몬드, 〈유리잔 세트_무궁화〉, 2019(왼쪽) 〈마스킹테이프_동백〉, 2018(오른쪽)

꽃할머니 프로젝트는 고유한 꽃을 헌정함으로써 일본군 성노예제 피해자 할머니들이 전하고자
했던 메시지를 영원히 기억하고자 한다.

리고 바람이 찬 겨울에 피어 더욱 아름다운 동백은 사랑을 받고 싶은 마음도, 주고 싶은 마음도 컸던 이순덕 할머니를 연상시킨다. 1년 내내 꽃을 피워내는 패랭이꽃의 당당함은 송신도 할머니를 닮았다.

마리몬드는 철저한 원칙에 따라 기부를 실행하며 모든 과정을 투명하게 공개한다. 수익금의 일부는 논의를 거쳐 관련 NGO나 장학사업, 복지 사업 등에 전달되어 의미 있게 사용된다.

코스튬 음료수병

재능기부는 재화가 아닌 재능을 기부함으로써 사회적 가치를 실현하는 기부 방식으로, 기부의 진입장벽을 대폭 낮추었다.

영국에서는 11월이 되면 털모자를 쓴 음료수병을 볼 수 있다. 영국의 스무디 브랜드인 이노센트는 매년 더 빅 니트 캠페인을 진행해 노인들의 뜨개질 재능을 기부받는다. 노인들이 뜨개질한 모자는 음료수병에 씌워져 판매되고, 스무디가 한 병씩 판매될 때마다 이노센트는 판매가 2파운드 중 25페니를 생활이 어려운 노인들의 난방비 등으로 지원한다.

이노센트는 규격만 제시할 뿐 디자인은 온전히 노인들의 몫으로 남겨둔다. 노인들은 디자이너가 되어 다양한 모양으로 뜨개질을 하며 재미와 성취감과 함께 지역 사회에 기여한다는 보람과 긍지를 느낀다. 뜨개질하는 노인과 지원받는 노인 모두 뜨개질 모자를 매개로 세상의 온기를 느끼게 된다.

이노센트의 더 빅 니트 캠페인

이노센트의 빅 니트 캠페인은 노인들에게는 일자리를 제공하는 한편, 소비자에게는 제각기 다른
제품을 구매할 수 있다는 만족감을 준다.

최고가 아닌 최적의 디자인

개발도상국을 위한 디자인

Design for the Developing World

디자이너로서 우리는 이탈리아 스포츠카를 디자인하는 것과 같은 노력을
아프리카 조리용 화로에 쏟아야 한다.

_클레손 코이비토 룬, 스웨덴의 디자인 스튜디오

경제가 성장하고 기술이 발전하며 우리의 일상생활은 보다 편리하고 안전해졌다. 그러나 문명의 편리함을 제대로 누리지 못하고 경제적 빈곤과 열악한 환경 속에서 살아가는 개발도상국이 있다.

이들을 위한 디자인은 그들의 현실에 적합한 적정 기술Appropriate Technology이어야 한다. 적정 기술은 환경에 유연하게 대처하고 지속적으로 유지, 조정이 가능하며 궁극적으로는 삶의 질을 향상시키는 기술을 지칭한다.

적정 기술은 1966년 영국의 경제학자 에른스트 프리드리히 슈마허가 저서 『작은 것이 아름답다』에서 사용한 '중간 기술Intermediate Technology'에서 유래했다. 중간 기술은 선진 공업국의 대규모 자본 집약적 기술과 개발도상국의 토착적인 기술 중간에 위치하는 기술의 집합을 말한다. 이후 '중간'이라는 용어가 기술적으로 미완성의 단계이며 선진국의 첨단 기술보다 열등하다는 인식을 함의한다는 지적에 따라 '적정' 기술 이라는 용어로 대체되었다.

슈마허는 저서에서 지역의 실정에 맞는 적정 기술을 통해 첨단 기술 없이도 작은 것에 만족하며 얼마든지 행복하게 살 수 있다고 이야기한다.

당장 세계의 수질 문제를 개선할 수는 없으나, 단돈 4달러의 필터 기능이 탑재된
라이프스트로우로 많은 이들을 수인성 질환에서 해방시킬 수 있다.

생명을 구하는 사소한 발견

생명을 구하는 빨대

글로벌 사회적 기업 베스터가드 프랑센 그룹에서 개발한 라이프스트로우는 오염된 물을 깨끗하게 정수해 주는 휴대용 빨대이다.

　박테리아, 기생충, 미세플라스틱을 제거하는 뛰어난 정수 기능으로 열악한 수자원 환경에서 살아가는 사람들이 수인성 질환에서 벗어날 수 있게 한다. 평소에는 목에 걸고 다니다 물을 마실 때 빨대처럼 물에 대고 흡입하면 된다. 라이프스트로우는 인간의 생명을 존중하는 대표적인 적정 기술이다.

굴리는 물통은 우물을 파는 것에 비해 근본적인 해결책은 아닐 수도 있으나, 당장 많은 이들의
삶을 도울 수 있는 실질적인 방법이다.

우물을 팔 수 없다면 물통을

아프리카 등지의 많은 물 부족 국가에서는 개울과 우물이 말라가는
사막화가 가속화되고 있다. 물을 구하기 힘든 환경에서 살아가는 이
들은 식수를 얻기 위해 수 킬로미터를 걸어 힘들게 물을 길어 와야 한
다. 물을 긷는 일은 대부분 여성과 어린아이의 몫이기에 고충이 더욱
심하다.

굴리는 물통은 물을 긷는 노동에서 이들을 해방시킨 디자인이다.
지형이 거칠어도 힘들이지 않고 밀고 당길 수 있으며 필요한 경우 물
통을 배낭으로 지고 걸을 수도 있다. 용량은 약 40리터이며 내장 펌프
와 필터 호스가 포함되어 있다.

식수의 공급 문제는 당장은 해결하기 힘든 문제다. 하지만 디자인
으로 더 나은 삶의 가능성을 만들어나갈 수 있다.

전통적인 조리 방식은 유지하면서도 유해물질 발생을 최소화했다. 이렇듯 적정 기술은 문화에 대한 존중 위에서 발전해야 한다.

개발도상국의 조리용 화로

개발도상국에서는 세 개의 돌 화로Three-Stone Fire라고 불리는 전통 조리용 화로로 음식을 조리한다. 이는 세 개의 커다란 돌을 삼각형 모양으로 받치고 가운데 장작에 불을 붙여 냄비를 올려놓는 구조이다. 이는 연기가 많이 발생해 건강에 좋지 않을뿐더러 다량의 장작이 소모되어 환경을 파괴한다. 아이들이 멀리까지 가서 장작을 구해야 하기 때문에 교육에도 좋지 않다.

이에 스톡홀름에 위치한 디자인 스튜디오 클레손 코이비토 룬은 이들을 위한 조리용 화로인 베이커 쿡스토브를 개발했다. 이산화탄소 배출을 56퍼센트, 연기 입자를 38퍼센트 줄여서 그들의 삶과 환경을 개선하고자 한다.

무엇보다 베이커 쿡스토브는 아프리카에서 천 년 넘게 사용해온 전통적인 조리 방식을 유지할 수 있는 디자인이다. 사용법은 기존과 동일하나 열효율이 높은 재활용 알루미늄으로 만들어 장작은 3분의 1만 사용해도 된다. 모양도 기존의 조리용 화로를 연상하게 하며 아프리카를 대표하는 밝은 원색을 사용했다.

"디자이너로서 우리는 이탈리아 스포츠카를 디자인하는 것과 같은 노력을 아프리카 조리용 화로에 쏟아야 한다"라는 것이 클레손 코이비토 룬의 디자인 이념이다. 그들의 삶을 도외시한 채 기능성에 치중해 저렴한 화학 연료를 사용하는 조리용 화로를 나눠 주는 것은 좋은 방법이 아니다. 아프리카의 문화적 전통성을 존중한 베이커 쿡스토브는 적정 기술이 나아가야 할 바람직한 방향을 보여준다.

놀이로 충전하는 에너지

싸켓은 축구Soccer와 전구Socket의 합성어로, 말 그대로 전구로 기능하는 축구공이다. 미국과 나이지리아의 이중국적을 지닌 제시카 O. 매튜스가 나이지리아의 불안정한 전기 에너지 공급 문제를 해결하기 위해 개발했다. 놀이로 삶의 질을 향상시킬 수 있음을 보여주기 위해 하버드대학교에 함께 다니던 줄리아 실버맨과 함께 사회적 기업인 언차티드 플레이를 설립했고, 싸켓을 대량 생산했다. 이들은 전 세계가 에너지에 공평하게 접근하도록 돕고자 한다.

제시카 O. 매튜스는 무엇이든 공처럼 가지고 노는 아이들의 행동에서 착안해 싸켓을 디자인했다. 아이들이 싸켓을 축구공으로 가지고 놀면 내부 메커니즘이 작동하여 전기가 생성되고, 이를 전구나 휴대폰 등 다양한 전자제품과 연결하여 사용하면 된다. 아이들은 낮에는 축구공을 가지고 놀고 어두워지면 축구공 전구로 숙제를 할 수 있다. 언차티드 플레이는 싸켓 외에도 전기를 생성하는 줄넘기와 보도블럭 등을 개발하여 움직임을 재생에너지로 전환하는 데 주력하고 있다.

많은 나라에서 석유나 등유 램프를 사용해 불을 밝힌다. 이때 발생하는 연기로 실명하거나 건강을 잃는 사람들이 많다. 휴대가 가능한 발전기인 싸켓은 이러한 문제를 놀이로 해결한다.

싸켓은 개발도상국 어린이들에게 희망을 주고 아프리카의 미래에 빛을 보내는 휴머니즘 디자인이다.

언차티드 플레이, 〈싸켓〉, 2010
아이들이 축구공을 가지고 놀면 내부 메커니즘이 작동해 전기가 생성된다. 아이들은 즐겁게
놀이를 하며 필요한 에너지를 충전할 수 있다.

불안한 삶의 바리케이드

난민을 위한 조립식 집

시리아 내전으로 난민 수가 급증하고 있다. 삶의 터전을 잃은 난민들은 매우 열악하고 불안한 주거 환경에 노출되어 있다. 스웨덴의 가구 회사 이케아 재단은 그들을 위해 조립식 주택을 지어주며 사회적 가치를 실현한다.

더 나은 주거는 이케아 재단과 유엔난민기구UNHCR가 합작하여 세운 사회적 기업이다. 전쟁이나 자연재해로부터 탈출한 난민들을 위한 셸터를 전문적으로 만든다. 이케아는 조립식 가구를 제작하는 기술력으로 저렴하고 쉽게 조립할 수 있으면서도 가볍고 튼튼한 집을 만들었다. 태양열 시설과 환기를 위한 창문, 잠금 장치 또한 완비했다.

5평 넓이의 셸터는 4시간 정도면 충분히 조립해 많은 이를 도울 수 있다. 더 나은 주거는 난민들의 불안한 삶을 보호하고 인간의 존엄성을 지켜주는, 인류를 위한 디자인의 가치 실현이다.

더 나은 주거 Better Shelter
가구 회사 이케아와 유엔난민기구가 세계 난민들에게 쉼터를 마련해주기 위해 공동으로 진행하는 프로젝트.
단순히 일시적인 거주 공간을 마련하는 것을 넘어 의료 시설과 학교 등의 사회 기반 시설을 확충하고자 한다.
난민들의 안전과 기본권을 보장하기 위해 경제적이면서도 각기 다른 지형 조건과 문화에 따른 맞춤형 시설을
지향한다. www.bettershelter.org

더 나은 주거, 〈셸터〉, 2010

난민을 위한 조립식 집은 4시간 정도면 충분히 지을 수 있다. 최적의 공간은 아닐지라도, 지금의
현실에서 많은 이를 도울 수 있는 최선의 방법이다.

3D 프린터로 지은 주택

3D 프린팅은 3차원으로 물건을 찍어내는 것을 말한다. 지금 3D 프린팅 기술은 제품은 물론 의료용품, 음식, 나아가 주택까지 만들 수 있는 수준에 이르렀다.

미국의 비영리 NGO 단체 뉴스토리는 전 세계의 노숙인 문제를 해소하고 저소득층에 안전한 집을 제공하기 위해 3D 프린팅 주택건설 회사인 아이콘과 합작하여 32㎡(약 10평)의 첫 3D 프린팅 주택을 짓는데 성공했다. 완공까지 48시간이 채 걸리지 않았고 한 채를 짓는데 총 1만 달러 정도가 들었으나, 향후 4천 달러 정도로 낮추는 것을 목표로 한다.

프린팅 주택은 대형 3D 프린터 노즐에서 나온 콘크리트 잉크로 층층이 쌓아 올려 형태를 만드는 방식이다. 따라서 건물 내부나 외벽에 독특한 가로줄 패턴이 생긴다.

뉴스토리는 2019년 여름에는 아이콘과 세계적으로 유명한 디자인 회사 퓨즈 프로젝트와 협업하여 중남미 지역에 역사상 최초로 3D 프린팅 주택으로 마을을 만드는 프로젝트를 진행한다. 대지 120㎡(36평), 실제 평수 약 55㎡(약 17평) 정도의 주택을 24시간 안에 프린트하는 데 성공했고 가격도 6천달러로 저렴해졌다.

3D 프린팅 주택은 지역의 재료를 사용하고 폐기물이 남지 않는 친환경인 방식으로 지어진다. 3D 프린팅 주택은 첨단 기술과 결합한 주거의 새로운 가능성을 보여준다.

뉴스토리, 〈3D 프린팅 주택〉, 2018
뉴스토리는 3D 프린팅 기술을 노숙자들을 위한 집을 짓는 데 활용한다. 첨단 기술과 사회적
가치가 성공적으로 결합했다.

엔조 마리, 〈아우토프로제타지오네〉, 1974

엔조 마리는 간단한 재료로 손쉽게 만들 수 있는 가구 아우토프로제타지오네의 제작권을 난민의
자립을 돕는 가구 회사 쿠쿨라에 넘겨주었다.

원조에서 자립으로

난민이 만드는 가구

독일의 공예·디자인 회사 쿠쿨라는 난민들에게 가구 제작의 전 과정을 맡겨 이들이 재정적, 사회적으로 자립할 수 있도록 지원한다. 엔조 마리는 간단한 목공 도구와 나무판자로 손쉽게 만들 수 있는 아우토 프로제타지오네 의자의 제작, 판매권을 쿠쿨라에 기꺼이 넘겨주었고, 쿠쿨라는 이를 기반으로 가구 디자인을 전문적으로 가르친다.

쿠쿨라는 서아프리카 말로 "연결하고, 함께한다"를 의미한다. 쿠쿨라는 사회적 책임을 다하고자 하는 엔조 마리의 디자인 철학을 바탕으로 난민과 함께하며 이들과 사회의 연결을 회복한다.

생계를 챙기는 구명조끼

시리아 내전으로 2017년 기준 네덜란드에 약 64,000명의 난민이 유입되었다. 네덜란드의 디자이너 플로어 니글러는 이들이 사회의 일원으로 정착하기 위해 디자이너로서 무엇을 할 수 있을지 고민했고, 유럽의 첫 도착지였던 그리스 레스보스섬Lesbos Island 곳곳에 버려진 고무보트에 주목했다. 전쟁터로 변한 고국 시리아를 떠나 거센 파도를 이겨내며 지중해를 건넌 난민들이 타고 온 이 보트는 자유에 대한 희망과 의지를 담고 있었다.

그는 친구 디디 아스런드와 함께 고무보트와 구명조끼 끈으로 튼튼하면서도 독특한 배낭을 디자인했고, 곧 네덜란드 암스테르담에 위치한 사회적 기업인 메이커스 유나이트와 협업해 난민들이 직접 제작할 수 있도록 하였다.

메이커스 유나이트의 MU 컬렉션은 난민들이 유럽으로 건너올 때

입은 오렌지색 구명조끼로 만든 제품으로 새로운 삶으로의 여행을 상징한다. 더 이상 생명을 구하는 구명조끼는 아니지만 여행용 파우치, 노트북 가방, 토트백 등으로 변신하여 사람들에게 인류애와 공동체의 의미를 전달하는 새로운 여정을 시작한다.

로봇 가방은 네덜란드 디자이너 바스 코스테르스와의 콜라보레이션 제품으로, 아이디어를 제공받아 난민들이 만들었다. 바스 코스테르스는 로봇 가방을 매개로 사람들이 즐겁게 소통하고 사회에 긍정적인 영향을 미치기를 바란다고 이야기했다.

메이커스 유나이트는 지역과 협력하여 난민에게 일할 기회를 제공하는 사회 통합 프로그램을 운영한다. 난민은 사회인으로 거듭나 새로운 삶으로의 첫 발걸음을 내디딜 수 있다.

미주

1 감천문화마을 홈페이지 참조 (www.gamcheon.or.kr)

2 《도시를 만드는 사람들–네덜란드 창의적 도시재생으로서의 여행》 전시회 팸플릿에서 발췌 (통의동 보안여관, 2018.07.17.–08.07)

3 서울시립미술관 백남준 기념관 작품 설명 참조 (sema.seoul.go.kr)

4 한면택 특파원, 2023년 12월 기사 참조 (https://www.radiokorea.com/news/article. php?uid=434797)

1.2.3 메이커스 유나이트, 〈MU 컬렉션〉, 2016
4 메이커스 유나이트 · 바스 코스테르스, 〈로봇 가방〉, 2017

난민의 생존을 책임졌던 구명조끼가 자립의 발판으로 거듭났다.

생태적인,

물건에 대한 새로운 성찰 **에코 디자인**

제품의 두 번째 이야기 **리사이클과 업사이클**

행동에 스며드는 **넛지 디자인**

근본적인 문제 해결 **제로 디자인**

새로운 문화를 제시하는 **슬로 디자인**

물건에 대한 새로운 성찰
에코 디자인
Eco Design

일회용 플라스틱은 생산하는 데 5초, 쓰는 데 5분,
분해되는 데 500년이 걸린다.
인류가 아무것도 하지 않는다면 50년 후
바다에는 물고기보다 플라스틱이 더 많아질 것이다.

_프란스 티메르만스, 유럽연합 집행위원회 부위원장

디자인은 아름답고 고급스러운 모양과 기능을 내세우며 과도한 생산과 소비를 부추겼다. 소비자들은 새로움에 호응했으나, 지구 자원은 점차 고갈되었고 환경 파괴 또한 가속화되었다.

물건은 생산 과정에서부터 에너지를 소모하며 사용 후에는 쓰레기로 버려진다. 따라서 친환경적인 생산과 소비가 이루어져야 하며, 그 중심에 에코 디자인이 있다.

에코 디자인은 제품의 전 생애를 친환경적으로 디자인하는 것으로, 생산 단계부터 분리수거와 에너지 소비를 고려한다. 제품을 생산하는 과정에서 유해 물질이 발생하지 않고 오랫동안 사용할 수 있어야 하며 사용이 끝난 후에는 재활용되거나 자연 속에서 완전히 분해되어야 한다.

이를테면 페트병을 재활용하기 위해서는 재질이 무색투명해야 하며 인쇄된 것이나 접착제가 없어야 한다. 색이 있거나 복합재질인 경우에는 추가 공정이 필요하며 재활용을 해도 품질이 낮기 때문이다. 따라서 환경부는 2020년까지 모든 음료의 유색 페트병을 무색으로 전환하고 라벨을 비접착식으로 바꾸어 재활용이 어려운 제품은 생산 단계에서부터 단계적으로 퇴출할 예정이다.

지금은 환경 오염에 방어적으로 대응하기보다 청정한 환경을 만들기 위해 적극적으로 나서야 할 때다. 급격하게 가속화되는 환경 파괴가 한계점을 넘으면 걷잡을 수 없는 상황이 도래할 것이기 때문이다. 선택적인 '친환경'이 아닌 의무적인 '필환경'에 힘써야 하는 이유다.

플라스틱 지구

플라스틱은 미국의 발명가 존 웨슬리 하이엇이 1868년 당구공의 재료였던 상아를 대체하기 위해 개발한 셀룰로이드celluloid를 시초로 한다. 이후 벨기에 출신의 미국인 발명가 리오 헨드릭 베이클랜드가 1909년 베이클라이트bakelite로 특허를 취득하면서 본격적으로 플라스틱 시대가 막을 열었다.

1950년대부터 플라스틱이 대량 생산되며 우리의 생활은 크게 편리해졌다. 플라스틱은 무겁고 깨지기 쉬운 도자기와 유리를 대체하며 생활용품과 전자제품, 가구 등 생활 전반에서 비중을 늘려갔다. 특히 플라스틱은 변화한 산업 환경과 새로운 삶의 양식에 성공적으로 정착했다. 유통이 발달하며 비닐이나 플라스틱 포장이 보편화되었고, 위생에 대한 요구가 증가함에 따라 포장재를 이중, 삼중으로 사용하며 플라스틱 사용량이 급증했다.

한국은 2016년 주요국 1인당 연간 플라스틱 소비량에서 98.2킬로그램을 기록하며 세계 최대 플라스틱 사용 국가로 급부상했다. 일회용품 사용량 또한 세계적인 수준으로, 연간 사용되는 일회용 컵이 260억 개에 이른다. 일회용 컵 하나가 분해되는 데 최소 500년이 소요된다는 점을 고려하면 실로 엄청난 수치다.

플라스틱은 분해되어도 완전히 사라지는 것이 아니라 잘게 쪼개져 지구를 떠돈다. 자연에서 완전히 분해되지 않은 미세 플라스틱은 강이나 바다로 흘러들어가고, 해양 동물들은 반짝거리며 떠다니는 플라스틱을 먹이로 착각하고 먹게 된다. 최근에는 바다거북이 해파리와 투명 비닐을 혼동하여 먹는 사례가 급증하고 있다.

이는 생태계에도 좋지 않을 뿐만 아니라 인간의 건강도 위협한다.

한국의 플라스틱 소비량은 세계 최고 수준이다.

2016년
국가별 1인당 연간 플라스틱 소비량

단위: kg

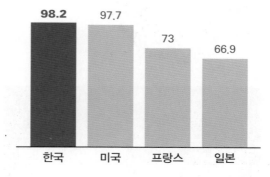

98.2　97.7　73　66.9

한국　미국　프랑스　일본

출처:통계청

미세 플라스틱을 먹은 플랑크톤은 결국 먹이사슬을 타고 우리 식탁으로 올라온다. 최근에는 물에 사는 모기 유충이 미세 플랑크톤에 오염되었다는 연구 결과가 나와 육상 먹이사슬도 위협받고 있다는 사실이 밝혀졌다. 소금, 조개와 같은 어패류뿐만 아니라 생수에서도 미세 플라스틱이 검출된다고 한다.

　프란스 티메르만스 유럽연합European Union, EU 집행위원회 부위원장은 "일회용 플라스틱은 생산하는 데 5초, 쓰는 데 5분, 분해되는 데 500년이 걸린다. 인류가 아무것도 하지 않는다면 50년 후 바다에는 물고기보다 플라스틱이 더 많아질 것"이라고 경고했다.

환경부는 2030년까지 플라스틱 폐기물 발생량을 50퍼센트 감축하고 재활용률을 기존 34퍼센트에서 70퍼센트까지 끌어올리기 위한 종합 대책을 추진할 계획이라고 한다.

서울시도 플라스틱 프리 도시를 선언했다. 단독 주택에도 아파트처럼 폐비닐 분리배출 요일제를 도입하고 각종 행사장에서의 과도한 일회용품 사용을 제재한다. 기본적으로는 '안 만들고(생산), 안 주고(유통), 안 쓰는(소비)' 문화를 정착시키고 시민 단체가 주도하여 '5대 일회용품(컵, 빨대, 비닐 봉투, 배달 용품, 세탁 비닐) 안 쓰기' 실천 운동을 전개한다.

기업 또한 재활용을 위해 적극적으로 협조하고 있다. 일본 음료 업체인 아사히는 최근 용기에 라벨이 부착되지 않은 미네랄워터를 한정 판매했다. 라벨에 기재해야 하는 영양 성분은 택배 박스에 표기하고, 리사이클 마크는 스티커로 대신했다. 점선을 이용하여 쉽게 뗄 수 있는 비접착식 라벨을 사용하는 업체도 점점 증가하는 추세다.

환경 파괴를 법적으로 제재하는 정책의 마련과 함께 개인의 인식 개선이 절실하다. 환경이 인간의 건강과 직결된다는 사실을 직시하고, 미래 세대를 위해 자발적으로 참여하는 태도를 갖춰야 한다.

플라스틱, 쓰지 않을 수 있다

곰 인형 장바구니

최근 일회용 비닐봉지 사용을 제한하는 정책이 확대됨에 따라 장바구니를 소지하는 사람들이 늘어났다. 이러한 사회적 흐름 속 휴대 기능에 장식 효과를 더한 페리고의 베어 백이 큰 호응을 얻고 있다.

프랑스의 생활용품 브랜드인 페리고의 베어 백은 평상시에는 곰 인형 모양이라 액세서리처럼 가방에 달고 다닐 수 있다. 뿐만 아니라 부피를 적게 차지해 보관하기 간편하다. 장바구니가 필요하면 곰인형 뒤쪽의 지퍼를 열어 펼치기만 하면 된다.

페리고 베어백은 귀여운 디자인으로 장바구니의 사용을 유도하는 일회용 비닐봉지의 친환경적 대안이다.

뚜껑이 필요 없는 일체형 커피컵

일회용 컵이 환경에 문제가 되면서 많은 친환경 제품들이 출시되고 있다. 특히 일회용 컵은 뚜껑과 컵이 분리되고 컵은 종이 재질이지만 뚜껑은 플라스틱이어서 분리수거에도 번거롭다. 이를 해결하기 위해 컵과 뚜껑이 일체형으로 만들어진 우노컵이 있다.

미국 쿠퍼 유니언 대학을 졸업한 디자이너 톰 챈과 프랫 인스티튜트를 졸업한 건축가 카아누 파포가 함께 제작한 우노컵은 방수 재질의 종이 단 하나로만 이루어져 있고, 종이컵과 뚜껑이 일체형이다. 상단의 세 방향으로 갈라진 종이를 안쪽으로 접어서 마지막에 끼우면 안전한 뚜껑이 되고 작은 구멍도 만들어진다. 이 구멍은 평평한 플라스틱 뚜껑과 달리 곡선형으로 올라와 입술을 대고 마시기에도 편리하다. 뚜껑 없이 마시고 싶을 때는 상단을 밖으로 접으면 된다.

▲ 페리고, 〈베어 백〉, 2009

▼ 톰 챈 · 카아누 파포, 〈우노컵〉, 2019

곡선형으로 위로 올라온 작은 구멍은 들고 다녀도 커피를 흘릴 염려가 없고, 종이 재질이어서
부드러운 느낌으로 커피를 마실 수 있다.

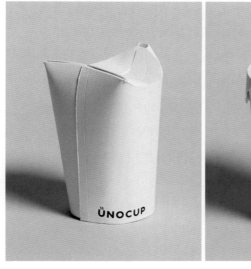
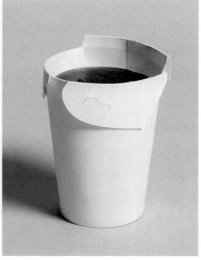

패키지 디자인에서 지기구조는 편리성과 내용물 보호 차원에서 매우 중요하다. 기존의 일회용 컵은 플라스틱 뚜껑 가장자리로 커피가 흘러내리기도 하고, 열고 닫는 데 불편함이 있었다. 우노컵은 손에 쥐었을 때에도 상단이 서로 정확하게 맞물리는 하나의 재질이어서 플라스틱 뚜껑보다 더욱 안정적이다. 이러한 장점들을 가진 우노컵은 제조, 운송, 보관에 상당한 비용을 줄이고 에너지를 절약할 수 있는 매우 효과적인 친환경 디자인이다.

포장지 없는 가게

모든 물건은 포장되어 판매된다. 비닐과 스티로폼, 플라스틱과 종이 등 다양한 재질로 된 포장은 대부분 그대로 버려져 환경 파괴의 주범으로 지목되어 왔다.

2014년 독일 베를린에 문을 연 오리기날 운페어팍트는 최초의 포장 없는 가게로, '원래 포장되어 있지 않음'을 의미한다. 오리기날 운페어팍트에서 판매하는 모든 식재료와 생필품은 커다란 유리병이나 스테인리스 통에 담겨 있다. 소비자들은 용기를 직접 가져와서 필요한 만큼 식료품을 담은 후 무게를 측정해서 가격을 매긴다. 많은 소비자가 환경을 지키기 위해 장바구니와 용기를 챙겨야 한다는 불편을 기꺼이 감수한다. 오리기날 운페어팍트는 상품별로 600여 가지의 식재료를 선별해 최소한의 브랜드만 진열한다. 일반 마켓보다 종류가 적지만, 80퍼센트의 제품이 유기농이라 친환경적인 삶을 지향하는 사람들의 호응을 얻고 있다.

포장 없는 가게는 리사이클, 업사이클이 아니라 재활용이라는 개념 자체가 성립되지 않는 프리 사이클free cycle이다. 이렇듯 친환경은 유통으로까지 번지고 있다.

독일 베를린의 오리기날 운페어팍트는 포장 없는 식료품 가게다.
많은 소비자가 환경을 보호하기 위해 장바구니와 용기를 챙겨야 한다는 불편을 감수한다.

우리의 지구를 위한 카페

서울 마포구 연남동에 위치한 카페 얼스어스^{Earth Us}는 일회용품의 사용을 전면 금지하는 플라스틱 제로 카페이다.

매장에서는 빨대와 종이 냅킨이 아닌 다회용 식기와 손수건을 사용하고 테이크아웃을 위해서는 손님이 직접 텀블러나 다회용기를 가져와야 한다. 카페 입장에서는 매번 설거지와 세탁을 해야 한다는 부담이, 손님 입장에서는 용기를 챙겨야 한다는 불편함이 있지만 환경을 위해 감수한다. 식목일과 같은 환경 기념일에는 다회용기를 가져오는 모든 손님에게 친환경 대나무 칫솔을 제공하는 이벤트를 진행하기도 한다.

얼스어스에 방문한 사람들은 SNS에 다회용기에 담긴 음료나 케이크 등의 사진을 공유해 특별한 경험을 알리고, 이를 통해 많은 이가 자연스럽게 환경 보호의 메시지를 받아들이게 된다. 얼스어스는 환경 보호가 단순히 정부의 정책에 국한되지 않으며, 개인적 차원에서도 충분히 캠페인을 벌일 수 있다는 사실을 보여준다. 얼스어스의 길현희 대표는 필환경을 습관화하라고 조언한다.

일회용품을 사용하지 않는 것은 그리 대단하거나 불편한 일이 아닙니다. 내가 실천할 수 있는 것부터 차근차근 습관화하고, 한두 가지씩 영역을 확장하면 어렵지 않게 필환경 할 수 있습니다. 하루에 하나씩, 작지만 실천하는 것이 중요합니다.

연남동의 얼스어스는 일회용품을 전혀 사용하지 않는 친환경 카페로, 테이크아웃을 위해서는 직접
다회용기를 가져가야 한다. 용기의 모양은 저마다 다르지만 환경을 생각하는 마음만은 같다.

생산에는 책임이 따른다, 플라스틱 어택

개인의 노력이 모이면 사회는 변화한다. 과대포장된 제품을 구매해 플라스틱이나 비닐, 스티로폼 등을 매장에 버리고 오는 플라스틱 어택Plastic Attack은 이러한 믿음에서부터 시작된 시민운동이다. 일회용품의 과도한 사용을 지양하자는 소비자의 메시지를 유통업체와 제조사에 직접적으로 전달해 과대포장에 경각심을 갖도록 한다. 실제로 많은 유통업체가 이를 계기로 플라스틱 포장재를 줄이거나 생분해성 포장재를 도입하는 방안을 추진하고 있다.

2018년 3월 영국의 소도시인 케인샴Keynsham에서 시작된 플라스틱 어택은 SNS를 통해 알려져 유럽, 미주, 아시아 등 전 세계로 확산되었다. 우리나라에도 상륙하여 플라스틱 어택 코리아라는 이름으로 활발하게 활동하고 있다.

플라스틱 어택 코리아는 한국의 상황에 맞추어 다양한 활동을 전개한다. 2019년 5월에는 쓰레기 덕질의 주최 아래 플라스틱 컵 어택을 진행했다. 이는 길거리에서 일회용 컵을 수거해 가장 많이 버려진 업체에 컵을 돌려주는 활동으로, 일회용품의 무분별한 사용에 책임 의식을 지닐 것을 촉구한다.

경제성이 떨어진다는 이유로 거절당한 일회용 컵들은 서울새활용플라자 소재은행에 보낸다. 소재은행은 새활용 소재의 공급과 수요를 연결하는 온·오프라인 플랫폼이다. 일상에서 발생하는 폐기물을 수거하여 적절한 세척, 가공 과정을 거친 뒤 필요한 업체에 제공하거나 어린이들을 위한 재활용 워크숍에 활용한다.

한편으로는 일회용 컵 보증금제의 부활을 촉구하는 시위를 했다. 컵 보증금제는 일회용 컵에 보증금을 부과하여 매장으로 반납하면 돌려주는 제도이다. 이는 생산자와 소비자 모두에게 책임을 지니게 해

플라스틱 컵 어택
활동 사진 (주최 고금숙)

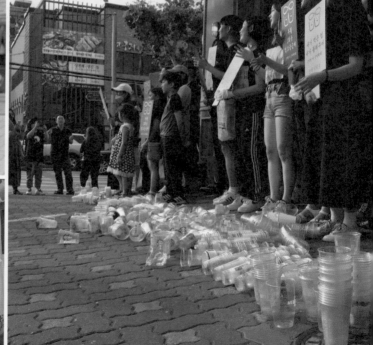

쓰레기를 최소화하는 생활문화를 제안하는 매거진 쓸 생태적인,
제로 웨이스터들의 라이프 스타일과 함께 쓰레기를 줄일 수 있는 획기적인 방식을 소개한다.

일회용 컵 회수율을 획기적으로 높일 수 있는 방식이다. 더불어 동일한 재질의 플라스틱을 모을 수 있어 효율적인 재활용이 가능하다.

2018년 7월 1일에는 매거진 쓸ssssᴸ, 녹색연합과 함께 7월 3일 '세계 일회용 비닐봉지 안 쓰는 날'을 맞이해 "쓰레기는 더 이상 사고 싶지 않아요!"라는 슬로건을 내세워 플라스틱 어택 퍼포먼스를 진행했다. 대형마트에서 과대포장된 물품을 구매한 후 포장지를 제거하고 내용물을 에코백이나 보자기와 같은 친환경 용기에 담는다. 그리고 포장지와 친환경 용기로 옮겨 담은 제품을 함께 전시해 플라스틱이 과도하게 사용되는 유통의 문제점을 한눈에 보여준다. 캠페인의 전 과정은 친환경적으로 진행되었다. 현수막이나 티셔츠를 따로 맞추지 않고 버려진 박스를 피켓으로 활용했다.

매거진 쓸은 제로웨이스트 라이프스타일 매거진이다. 국내외 제로웨이스터들의 라이프 스타일과 함께 가지고 있는 것 활용하는 법, 일회용품 사용을 지양하는 바른 먹거리 장터 등 보다 창의적으로 쓰레기를 줄일 수 있는 생활 방식을 제안한다.

플라스틱, 버리지 않을 수 있다

쓰레기로 뒤덮인 헨더슨의 재탄생

2011년에 설립된 리벨롭(구 에코준컴퍼니)은 친환경과 생태 윤리를 기본으로 하여 그린 디자인 제품을 개발 및 생산하는 국내 디자인 회사이다. 옥수수를 주재료로 한 친환경 플라스틱과 재활용 플라스틱으로 일상용품을 만든다.

헨더슨Henderson은 남태평양의 작은 무인도로, 세계에서 쓰레기 밀도가 가장 높다고 알려져 있다. 헨더슨은 1988년 희귀 식물과 조류가 서식하는 생태 환경을 지닌 산호섬으로 인정받아 유네스코 세계 자연유산으로 지정되었다. 그러나 30년이 지난 지금, 헨더슨의 쓰레기양은 3800만 개이며 무게는 17.6톤에 이른다.(2015년 기준) 이 중 플라스틱은 99.8퍼센트로 압도적인 비중을 차지한다. 태평양에 떠 있는 플라스틱 조각은 1미터당 75만 개이고 매일 헨더슨 섬으로 밀려오는 쓰레기는 1만 3천 개이지만, 세계 플라스틱 재활용 비율은 14퍼센트에 불과하다.(2017 다보스포럼 발표 기준)[1]

리벨롭은 플라스틱 쓰레기의 배출을 줄이기 위해 작은 것에서부터 변화를 만들자는 생각으로 헨더슨 라인을 런칭했다. 세련된 디자인의 사무용품으로 재활용의 가치를 전하고자 한다. 더불어 수익 중 일부를 아프리카 아이들의 수인성 질병 치료약 개발과 식수 개선 사업에 기부하며 환경 보호와 함께 휴머니즘을 실현하고자 한다.

리벨롭, 〈헨더슨〉, 2011
리벨롭은 재활용 플라스틱으로 테이프 홀더와 펜 홀더 등의 사무용품을 만든다.

버려진 장난감으로 만든 어린이 가구

에코버디는 아이들의 장난감을 재활용하여 플라스틱 가구를 만드는 벨기에의 가구 회사다. 한편으로는 학교에서 플라스틱 쓰레기와 재활용에 관한 동화를 들려주며 아이들이 기후 변화의 심각성을 인지하고 환경에 대한 인식을 개선할 수 있도록 노력한다.

아이들이 장난감을 사용하는 기간은 평균적으로 6개월 정도이다. 그러나 장난감의 주재료인 플라스틱이 분해되는 데는 수백 년이 걸린다. 이에 에코버디는 아이들이 사용하지 않아 버려졌지만 아직 수명이 많이 남아 있는 장난감으로 어린이용 가구를 만들기로 했다.

장난감을 수거하여 배터리와 직물을 제거한 뒤 플라스틱을 종류별로 분류하여 씻고 잘게 부수어 가공한다. 가공된 플라스틱은 의자와 램프, 테이블과 수납장 등으로 재탄생한다. 아이들이 기증한 장난감이 새 가구로 탄생하면 반드시 아이와 부모에게 메일로 연락을 남긴다. 장난감의 투명한 순환 과정을 느끼게 하기 위해서다.

에코버디는 아이들에게 플라스틱 쓰레기에 관한 동화를 들려주며 환경 파괴의 심각성을 전한다.

에코버디, 〈코뿔소 램프〉(위), 〈찰리 의자〉(아래), 2018
얼마 사용되지 않고 버려진 장난감이 어린이용 가구로 재탄생해 아이들에게 새로운 추억을 선사한다.

　매직 플레이크magic flake로 불리는 에코버디의 주재료인 플라스틱 조각은 에코틸렌ecothylene®이라는 고유 소재명을 취득했다. 이러한 에코틸렌으로 만든 에코버디 제품에서는 여러 모양의 플라스틱 조각을 볼 수 있다. 이 플라스틱 조각들은 하얀색, 바닐라색, 파란색, 하늘색, 빨간색으로 구분되어 소비자에게 다양한 선택권을 제공한다.

　에코버디의 대표 상품인 찰리 의자는 프랑스 학교에서 사용할 수 있는 안전한 어린이 가구로 인증받았다. 친근하고 부드러운 모양의 찰리 의자는 모서리가 둥글며 아이들이 쉽게 들고 옮길 수 있도록 가운데 구멍이 뚫려 있다. 가볍고 안정적이라 아이들이 사용하기에 편리하다. 코뿔소 램프 또한 귀여운 모양에 은은한 빛을 내뿜어 어린이 방에 잘 어울린다. 더불어 멸종 위기에 처한 동물에 대한 인식을 높이는 효과도 있다.

생수병 열한 개의 화려한 변신

단하는 한국의 전통을 기반으로 제로웨이스트와 업사이클링을 통해 지속 가능한 패션을 추구한다. 이들은 우리나라 여성들이 아름다운 전통 의상을 더욱 세련되고 편안하게 즐길 수 있게 디자인하는데, 대표적인 제품으로 생수병 열한 개로 만든 플라치마가 있다.

플라치마의 안감은 뚜껑과 라벨을 제거한 생수병의 폴리에스터와 오가니 코튼의 합성 원단으로 만들었다. 겉감은 조선 유물인 궁중 보자기 봉황문인문보鳳凰紋引紋袱를 재해석한 패턴이다. 패턴 속의 문양은 상서로운 동물인 봉황을 중심으로 장수, 부귀, 평안을 기원하는 길상적인 의미를 갖고 있다. 플라치마는 환경뿐 아니라 아름다움과 편안함을 고루 갖추고 있다. 여섯 개의 갈래가 나비처럼 나풀거려서 몸에 감기지 않고 갈래 치마 사이에 주머니가 있어 실용적이다. 허리에는 전통 한복처럼 끈을 달아서 사이즈에 상관없이 누구나 입을 수 있다. 또한 지역의 한복 장인들과 함께 상생하며 공정 임금을 지불한다.

버려진 생수병 원사로 만든 플라치마는 제작 공정에서 자원과 에너지 소비량, 이산화탄소 배출량, 플라스틱 매립량을 획기적으로 줄이면서 환경 문제를 최소화한다. 한국의 전통문화와 업사이클이 결합하였기에 더욱 의미 있는 디자인이다.

단하, 〈플라치마〉, 2019
여섯 개의 갈래가 나비처럼 나풀거려서 몸에 감기지 않고, 손으로 잡은 깊고 일정한 맞주름으로
풍성한 볼륨감을 유지한다.

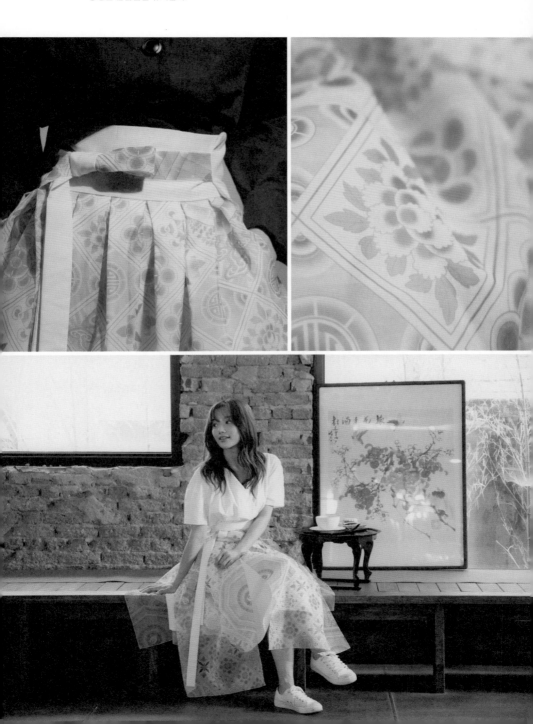

해안 폐기물로 만든 드레스

H&M은 매년 컨셔스 익스클루시브Conscious Exclusive 컬렉션을 열어 재활용 소재를 사용한 친환경 프리미엄 의상을 소개한다.

2017년 컬렉션에는 바이오닉BIONIC 드레스를 선보였다. 러플이 우아한 핑크 드레스는 해안 플라스틱 폐기물에서 추출한 폴리에스테르 바이오닉으로 제작했다. 액세서리 또한 재활용 플라스틱으로 만들었다.

앞서 오가닉 소재와 재활용 폴리에스테르를 사용한 데 이어 2018년에는 나일론 섬유인 에코닐econyl과 재활용 실버를 주재료로 사용했다. 에코닐은 바다에서 회수한 폐어망과 각종 나일론 폐기물을 재생하여 만든 소재이다. 모두 재활용 소재를 사용했지만 고급스럽고 멋스러운 모습이다.

2019년 컬렉션에서는 식물에서 추출한 신소재를 사용했다. 주스를 짜고 버려진 껍질로 만든 오렌지 섬유Orange Fiber®는 실크 소재와 비슷하며, 파인애플 잎에서 추출한 셀룰로오스 섬유로 만든 피냐텍스Piñatex ⅹ는 천연 가죽의 대체재가 될 수 있다. 블룸 폼BLOOM™ foam은 녹조류로 만든 부드러운 발포 고무이다.[2]

환경에 해롭다고 여겨진 녹조류와 농산물 찌꺼기가 패션으로 거듭났다. 은은하면서도 화려한 색감과 금색과 은색 실로 수를 놓은 듯한 섬세함, 꽃과 식물로부터 영감을 받은 프린트에서 자연의 강렬한 에너지가 느껴진다. 재활용 플라스틱으로 만든 큼직한 스톤 장식의 금속 반지와 팔찌, 귀고리 또한 독특한 멋을 자아낸다.

2017, 2018 H&M 컨셔스 익스클루시브 컬렉션

H&M은 매년 재활용 소재를 활용한 친환경 의상을 선보이는데, 해안 폐기물로 만들었다는 것이 믿기지 않을 정도로 세련되고 고급스러운 모습이다.

2019년의 컨셔스 익스클루시브 컬렉션은 친환경 소재를 직접 개발하는 단계에까지 이르렀다. 오렌지 껍질과 파인애플 잎에서 섬유를 추출했다. 재활용 플라스틱으로 만든 액세서리는 독특한 느낌이다.

2.

제품의 두 번째 이야기

리사이클과 업사이클

Recycle & Upcycle

재활용할 수 없다면 그것은 좋은 디자인이 아니다.
디자이너는 제품의 사용 후까지 고려해야 한다.
제품에 책임감을 지니지 않는다면, 왜 디자인을 하는가?

_사피아 쿠레시, 컵클립 창업자

리사이클과 업사이클은 제품의 두 번째 이야기를 디자인한다. 리사이클이 단순히 버려진 제품을 재사용하는 것이라면 업사이클은 여기서 한 발 더 나아가 아이디어를 더해 새로운 제품으로 재탄생시키는 것이다. 우리말로는 새활용이라고 한다.

별도의 추가 공정 없이 제품을 재사용하는 리사이클은 환경의 부담을 덜어주며 경제적이다. 업사이클은 새로운 제품으로 가공하는 과정에서 환경 오염이나 추가 비용이 일부 발생할 수 있으나 부가가치를 창출한다는 장점이 있다.

기존의 사용자 입장에서는 쓰임을 다한 쓰레기일지라도, 다른 사용자에게는 새로운 제품으로 활용될 수 있다. 효율적인 리사이클과 업사이클을 위해서는 제품의 또 다른 가능성을 생각해야 한다. 단순하게는 용도가 비슷한 다른 제품으로 활용할 수도 있고, 보다 상상력을 발휘하여 한 번도 생각해본 적 없는 새로운 제품을 탄생시킬 수도 있다. 최근에는 유비쿼터스적인 시스템을 구축하여 재활용 공정을 체계화하려는 노력도 이어지고 있다.

쓰레기 처리에 대한 사회와 환경의 부담이 증가하는 현대에 리사이클과 업사이클은 필수적인 공정이다. 활발한 리사이클과 업사이클을 통해 제품의 순환을 활성화하고 사용주기를 연장해야 한다.

사용 후를 디자인하다

뒤집으면 보관함이 되는 택배 박스

속도와 편의를 추종하는 현대인은 인터넷 쇼핑을 많이 한다. 자연스럽게 택배를 많이 이용하게 되고, 그만큼 택배 박스도 많이 버려진다. 이에 일본의 의류회사 펠리시모는 택배 박스를 재활용하는 새로운 방법을 제안했다.

 펠리시모의 택배 박스는 의류 보관함으로 재사용할 수 있다. 사용 후 뒤집어서 조립하면 옷이나 물품을 보관하는 보관함이 된다. 의류 회사답게 색깔이 선명하고 패턴도 세련되어 장식 효과도 있다. 더불어 주기적으로 디자인을 바꾸어 보는 재미를 더한다.

 용도의 유사성에서 착안해 의류 보관함이라는 새로운 생명을 부여받은 펠리시모의 택배 박스는 친환경적이며 실생활에서도 유용하고 제품의 홍보에도 도움이 된다.

의류회사 펠리시모의 택배 박스는 뒤집어서 의류 보관함으로 재활용할 수 있다.

재사용을 위한 포장 디자인

포장에는 내용물을 안전하게 보호하는 것뿐만 아니라 제품을 홍보하는 기능도 있다. 세련된 포장 디자인은 여러 제품들 사이에서 소비자의 시선을 끌고, 해당 제품을 구매하도록 부추긴다.

일반적으로 포장의 기능은 제품을 구입하고 나면 상실된다. 특히 선물용으로 나온 상품들은 일반적으로 과대포장되어 폐기하는 과정에서 환경 오염 물질이 많이 발생한다. 포장과 처리에서 발생하는 비용은 결국 소비자와 사회의 부담으로 이어진다.

반면 제품의 특성을 반영한 포장은 구매 후에도 버려지지 않고 오래도록 재사용된다. 이는 환경을 보호할 뿐만 아니라 장기적으로 홍보 효과를 노릴 수 있다는 이점이 있다.

푸마의 클리버 리틀 백은 포장 박스와 쇼핑백의 기능을 하나로 묶고, 평상시에도 신발을 넣어 다닐 수 있도록 부직포로 신발주머니를 만들어 효율성을 더했다. 내부 종이상자는 뚜껑이 없는 납작한 판자 구조로 모양만 잡아주도록 디자인되어 별도의 인쇄나 조립이 필요 없다. 클리버 리틀 백은 종이 사용량을 65퍼센트 감소시켰으며 공간을 경제적으로 활용하여 운송비를 절감시키고 탄소 배출량을 줄였다.

그동안 포장은 환경 파괴의 주범으로 여겨져 왔다. 하지만 재활용 방안을 미리 고민한다면 포장 또한 에너지 사용을 줄이는 친환경적인 방향으로 디자인될 수 있다.

퓨즈 프로젝트, 〈푸마 클리버 리틀 백〉, 2010
푸마의 클리버 리틀 백은 신발주머니로 재활용할
수 있다. 이로써 소비자의 편의를 도모하는 한편
홍보 효과를 높이고 환경에도 기여했다.

반환하는 택배 박스

디자이너는 특이하고 세련된 디자인을 고민한다. 그러나 지속 가능한 서비스를 지향하는 핀란드 택배 회사 리팩의 공동 창업자이자 디자이너인 유하 메켈레는 무수히 쌓인 택배 박스를 보고 다른 생각을 했다.

핀란드에서는 재활용을 위해 수거하는 빈 병은 90퍼센트에 이른다. 리팩은 이러한 빈 병 수거 시스템을 택배 박스에 적용한 포장 서비스이다. 리팩의 시스템은 간단하다. 온라인 스토어 사업자들과 계약을 맺으면 상점에서는 리팩 택배주머니로 물건을 배송하고, 고객은 리팩을 우체통에 넣어 반환해 적립금을 받는다. 회수된 리팩은 확인을 거쳐 재사용되거나 손상이 심할 경우에는 재활용된다.

리팩은 재활용 소재로 만들어졌으며 내구성이 뛰어나고, 세 가지 크기를 제공하여 용도에 따라 선택할 수 있으며 작게 접을 수 있어 공간 활용에도 좋다. 리팩은 제품의 순환을 통해 환경 문제를 해결하고자 한다.

오리지널 리팩, 〈리팩〉, 2011
리팩은 빈 병 수거 시스템을 택배 박스에 적용해
제품의 사용 주기를 혁신적으로 늘렸다.

보증금 돌려받으세요: 리컵, 리볼

독일 뮌헨의 스타트업 리컵은 한번 사용하고 버리는 일회용 컵의 문제를 해결하고자 설립한 다회용 용기 브랜드다. 경영학을 전공한 플로리안 파칼리와 지속 가능 경영을 공부한 파비안 에커트는 무수히 쌓여 있는 일회용 컵 쓰레기를 보고 심각성을 느껴 2016년 창업했다.

요즘에는 환경을 생각하여 텀블러를 사용하는 사람들도 많지만, 리컵은 보다 편리한 시스템을 갖추었다. 공급 네트워크를 구축하여 카페나 식당에서 커피 및 음료를 구매하면서 리컵 보증금(1유로)을 지불하고 나중에 컵을 반환할 때 재사용하거나 보증금을 돌려받는 시스템이다. 가까운 리컵 가맹점 어디에서나 반환이 가능하며, 반환된 컵은 식기세척기로 깨끗하게 씻어 재사용된다. 한편 일회용 컵 못지않게 배달 음식으로 인한 일회용 용기 문제도 심각하다. 이를 위해 테이크아웃용 리볼도 출시했다.

리컵과 리볼은 크기가 다양하고 편리하며 재활용할 수 있는 재료로 만들어졌고 비스페놀 A가 없다. 90도까지 내열성이 있어 뜨거운 음료나 음식도 담을 수 있고 전자레인지에도 안전하다. 리컵은 천 번을, 리볼은 오백 번을 세척하여 재사용할 수 있다. 그만큼 일회용기의 사용을 줄일 수 있다는 이야기다.

이제는 어떤 브랜드의 커피를 마시는가가 아닌 어떤 컵을 들고 다니는가가 더 중요한 세상이 되었다. 리컵을 들고 다니는 사람들의 모습에서 환경을 생각하는 성숙한 시민의식을 느낄 수 있다.

플로리안 파칼리 · 파비안 에커트, 〈리컵〉·〈리볼〉, 2016

0.2L–0.5L까지 사용이 가능한 리컵은 에스프레소 커피, 음료, 맥주, 칵테일 등 다양한 음료에 사용이 가능하고, 리볼은 칸이 나누어져 있어서 수프, 샐러드, 카레, 파스타 등 다양한 음식을 담을 수 있다.

재활용 플라스틱으로 만든 라벨 없는 생수병

프랑스 생수 브랜드 에비앙은 알프스 고원에 내린 눈과 비가 15년에 걸쳐서 지하 암석층을 여과하여 에비앙 마을의 알프스 기슭에서 나온다. 미네랄이 풍부한 상쾌한 맛이 특징이다.

일회용 플라스틱 문제가 점차 심각해지자 에비앙은 혁신연구소에서 2년 여의 연구 끝에 100퍼센트 재활용 가능한 PET로 만든 라벨 없는 생수병을 출시하였다. 분홍색 뚜껑도 고밀도 폴리에틸렌 HDPE와 지향성 폴리프로필렌 OPP 소재를 사용하여 재활용이 가능하다. 에비앙은 라벨 대신 투명한 플라스틱 병에 브랜드 로고를 굵고 단순하게 엠보싱으로 처리한다. 엠보싱 로고는 그립감을 주어 미끄러짐을 방지하는 기능도 한다.

에비앙은 2025년까지 판매하는 모든 플라스틱 병을 100퍼센트 재활용 할 수 있는 플라스틱으로 제작하여 플라스틱 쓰레기를 남기지 않는, 완전히 지속 가능한 브랜드를 목표로 하고 있다. 현재 에비앙은 폐플라스틱 병의 수거와 재활용률을 높이기 위해 서비스 회사 베올리아와 협력하고 있다.

에비앙, 〈라벨 프리 에비앙〉, 2020

투명한 재활용 플라스틱 병에 엠보싱 처리된 브랜드 로고 'EVIAN'은 바다에 떠 있는 빙하 조각이
연상된다.

버려진 것도 새로워질 수 있다

쓰레기로 일상의 물건을 만들다

저스트 프로젝트는 쓰레기에 영감을 받아 일상의 물건을 만들어 판매하는 국내 디자인 브랜드이다.

일회용 빨대로 만든 파우치, 과자 봉지로 만든 동전 지갑, 헌 티셔츠를 다시 짜서 만든 매트, 신문지로 만든 가방 등 쓰레기의 쓰임새는 무궁무진하다. 한때는 쓸모를 다한 쓰레기였지만 새로운 상품으로 거듭나 다시 한번 사용된다.

빨대나 신문지를 소재로 하는 제품은 필리핀에 있는 20여 명의 장인들이 제조하며, 플라스틱을 재활용하는 제품은 한국에서 생산한다. 이처럼 저스트 프로젝트는 국제적인 협업을 통해 더 나은 환경을 만들어 나가고자 한다.

우리는 살아가며 많은 양의 쓰레기를 배출한다. 이러한 쓰레기는 복잡한 공정을 거쳐 제거되어야 하는 더러운 것으로 여겨져 왔다. 그러나 저스트 프로젝트가 발행하는 계간지 〈쓰레기〉는 이미 버려진 것과 앞으로 버려질 것을 다시 한번 살피고 헤집어 본다. 쓰레기를 좋아하고 모으고 탐구하는 사람들이 모여 취향이 되고 소재가 되고 작품이 되는 쓰레기를 소개한다.

더 나은 세상을 위한 디자인은 이렇게 기존의 인식을 되돌아보는데서 시작된다.

저스트 프로젝트의 과자 봉지로 만든 동전 지갑과 계간지 〈쓰레기〉

저스트 프로젝트는 마땅히 버려야 하는 것으로 여겨졌던 쓰레기를 다른 시선으로 돌아본다.

미역과 전복 껍데기로 만든 유리 제품

도시에 산업 폐기물이 있듯이 해안가에도 바다에서 떠밀려 온 해조류와 전복 껍데기들이 방치되어 있다. 이러한 해조류는 악취를 유발하고 환경오염으로 이어질 수 있다. 이를 활용하여 유리 접시나 컵, 꽃병으로 만든 제품이 있다.

예술가이자 연구가인 뤼실 비오는 2015년부터 프랑스 서쪽 해안가 브르타뉴에 방치된 미역과 전복 껍데기로 글라즈 바다 유리 제품들을 만들었다. 녹색과 파란색 사이에 위치한 천연 투명 청록색은 브르타뉴 바다의 색을 나타낸다. 자연스러운 색감과 미세 기포가 있는 글라즈 바다 유리는 다른 계절에 채취한 해조류에 따라 미묘하게 색감에 차이를 나타낸다. 지역에 방치된 해조류를 청록색 유리로 녹여낸 뤼실 비오의 제품들은 자연과 물질의 관계를 다시 생각하게 한다. 이 제품들은 자신의 브랜드인 오스트라코Ostraco에서 판매하고 있다.

◀ 뤼실 비오, 〈메쉬 · 마린 글라즈〉
가늘고 길게 자른 글라즈 바다 유리를 그물처럼 겹쳐서 만든 볼로 미역줄기가 서로 엇갈려 있는 느낌이다.

▼ 뤼실 비오, 〈그레이트 카이브〉
유리 역사를 상징하는 원형 모양의 카이브는 원래 스테인드 글라스 창문 디자인에 사용되었다.

버려진 페트병으로 만든 램프

2011년, 스페인 마드리드에 본사를 두고 있는 ACdO의 페트 램프는 플라스틱 병을 업사이클하여 어떻게 지역의 문화와 전통을 잇고 장인들을 도와 그들의 공동체를 활성화할 수 있을까? 라는 고민에서 시작되었다.

2012년 콜롬비아를 시작으로 칠레, 에티오피아, 가나 등 전 세계 장인들과 협력하여 현재 여덟 개의 독특한 컬렉션을 구축했다. 콜롬비아의 원주민 공동체인 에페라라 시아피다라에는 장인들이 파야 테타라 야자수의 껍질로 바구니와 가방을 만드는 전통이 있다. 원색적이고 화려한 천연색으로 야자수의 껍질을 염색하고, 섬세한 수공에 직조 기술로 다양한 패턴의 제품을 만든다. 이러한 과정을 그대로 담아 전통적인 모티브와 색을 자유롭게 적용한 독특하고 창의적인 '페트 램프 에페라라 시아피다라'가 제작되었다. 각 제품은 페트병에 치마를 입히듯이 만들어 전통 의상이 연상된다. 또는, 페트병 아래 부분을 돌아가면서 세로로 가늘게 잘라 염색한 야자 껍질과 같이 직조하기도 한다. 이런 방식은 윗부분의 페트병 색과 잘 어울려 세련되면서 자연스러운 느낌이 든다.

폐콘크리트로 만든 달 조명

2011년 설립한 벤투 디자인은 콘크리트에 건축 폐기물, 깨진 도자기, 플라스틱 조각, 쇠똥 등을 섞어 조명이나 테이블, 의자를 만든다. 깨진 도자기를 콘크리트에 섞어 타일을 만들거나 세면대나 욕실 바닥에도 사용한다. 차가운 느낌의 회색 콘크리트이지만 여러 가지 재료를 사용하면서 색과 질감에 변화를 주고, 독특하면서 실용적인 친환경 제품이 탄생한다. 벤투 디자인의 '벤투'는 전통과 지역의 본질인 흙과

▲ 페트 램프, 〈에페라라 시아피다라〉, 콜롬비아

콜롬비아 서부 카우카 지역에 많이 자생하는 파야 테타라 야자수 껍질로 만들었다. 장인들은
자연 안료로 염색한 야자수 껍질을 이용하여 전등갓 표면에 전통적인 모티브와 색감을 바탕으로
창의적이고 다양한 패턴의 독특한 램프를 제작한다.

▼ 페트 램프, 〈침바롱고〉, 칠레

2014년 이탈리아 밀라노 국제 가구 박람회 기간 동안 스파지오 로사나 올란디에 출시되었다.
윗부분은 페트병과 같이 직조하여 세련된 느낌을 주고 아랫부분에는 세 개의 전등갓이 중첩되어 빛이
은은하게 퍼지는 아름다운 모양의 램프다.

재료에서 본질적인 디자인을 시작하고 찾으라는 의미를 갖고 있다.

폐콘크리트로 만든 달 조명은 빛을 아래로 비추는 폐쇄형과 가운데에서 비추는 오픈형이 있다. 독특한 질감의 달 조명이 우주 공간에 떠 있는 것 같다.

깨진 도자기로 만든 무선 충전기

중국에는 술잔과 그릇을 깨트리며 풍작을 기원하는 '세세평안岁岁平安'이라는 풍습이 있다. 벤투 디자인은 그 깨진 도자기들을 건축 폐기물과 섞어 다양한 색상의 무선 충전기를 만든다. 수명을 다한 무선 충전기는 내부 회로를 분리하고 콘크리트나 천연 석재는 다시 자연으로 돌아간다. 기존의 플라스틱 위주의 전자 제품 산업에 친환경적이고 자연적인 재료로 따뜻한 감성을 불어넣었다.

세계 최대 제조국인 중국은 폐기물 양도 상당하다. 쓰레기 매립이나 소각도 결국 생태 환경을 손상시키며 동물이나 인간에게 악영향을 미친다. 따라서 건축 폐기물과 세라믹 조각, 천연 골재의 재활용은 지구 기후 변화와 천연 자원의 순환 차원에서 매우 바람직하다.

벤투 디자인 本土创造

"벤투는 세계이고 창의성에는 국경이 없다" 2011년 설립한 독립 디자인 브랜드로 디자인과 제조를 결합하여 혁신적인 제품을 만든다. 실험과 탐구를 통해 각 소재의 본질과 고유한 질감이 드러나게 하고 재료 본연의 모습을 살려 친환경 제품으로 만들어 낸다. 제품의 R&D, 디자인 생산, 판매 및 판촉에 중점을 두고 조명, 실내 및 실외 가구, 벽 장식 및 액세서리 등을 만든다. 국제 표준에 맞는 독창적인 디자인과 높은 품질을 자랑하고, 각종 인증과 자체 IPR(지적 재산권), 200개 이상의 특허를 보유하고 있다. www.bentudesign.com

▲ 벤투, 〈달 조명〉, 2019

폐콘크리트로 만든 달 조명으로 빛을 아래로 비추는
폐쇄형과 가운데에서 비추는 오픈형이 있다. 독특한
질감의 달 조명이 우주 공간에 떠 있는 것 같다.

▼ 벤투, 〈무선 충전기〉, 2019

수명을 다한 무선 충전기는 부수어서 내부 회로는
분리하고, 콘크리트나 천연 석재는 다시 자연으로
돌아간다.

바닷가에 버려진 플라스틱으로 만든 의자

산업화로 인해 대량 생산된 물건들은 결국 폐기물이 된다. 이 문제를
해결하기 위해 전 세계의 환경 운동가나 디자이너들이 많은 업사이클
제품들을 만들었다.

2020년에 설립된 스페이스 어베일러블은 해양 플라스틱과 폐기물
을 재활용하여 산업 제품이나 가구, 오브제를 만드는 글로벌 디자인
스튜디오다. 이 스튜디오에서 만든 제품 중 그 나라의 문화를 담은 업
사이클 의자가 있다. 인도네시아 발리의 직조 장인 나노 우헤로가 만
든 우븐 의자와 명상 의자다. 이 의자는 바닷가에 버려진 플라스틱으
로 100퍼센트 직조된 재활용 플라스틱 끈과 천연 라탄으로 제작되었
고, 나무와 등나무 골격 프레임 위에 일일이 손으로 엮어서 만들었다.
쿠션은 재활용 면을 활용했으며, 천연 식물 염료로 착색한 후 꿰매었
다. 산업 폐기물을 재활용하여 만든 우븐 의자와 명상 의자는 전통과
예술성이 돋보이는 세상에 하나뿐인 공예 작품이다.

스페이스 어베일러블, 〈명상 의자〉 · 〈우븐 의자〉
색색의 플라스틱 끈을 직조하여 만든 의자는 경쾌하면서 색다른 감성을 자아낸다.

버려진 천으로 소음을 차단한다

제품의 생산에는 쓰레기가 따른다. 잉여 재료를 처리하는 데는 비용이 발생하고 환경에도 부담이 된다. 이에 뉴욕에서 활동하는 산업 디자이너 안드레아 루지에로는 버려진 천 직물을 주재료로 하는 소음방지 제품 사운드스틱을 개발했다.

오펙트Offecct와 플록Flokk 가구 회사에서 자투리 천 직물을 제공받아 탈부착할 수 있는 튜브 모양의 덮개를 만든다. 양 끝은 재활용 알루미늄으로 마감한다. 접착제를 사용하지 않아도 되는 조립식 구조라 친환경적이다.

사운드스틱의 색상은 기본적으로는 회색, 파란색, 초록색, 빨간색으로 나뉘지만 구체적인 색상을 지정할 수는 없다. 패브릭 제품의 재고 상황에 따라 달라지기 때문이다. 하지만 이로 인해 오히려 커스터마이징한 듯한 효과가 연출된다.

사운드스틱은 용도에 따라 수직이나 방사형으로 매달아 놓거나 원하는 대로 조합할 수 있다. 무엇보다 칸막이로 막아두지 않고도 장소를 구분하여 공간 효율성을 높였다. 사운드스틱은 친환경적일 뿐만 아니라 뛰어난 인테리어 효과를 자랑한다.

안드레아 루지에로 Andrea Ruggiero
"디자이너는 한 분야를 파헤치기보다 모든 분야에 관심을 두어야 한다" 이탈리아와 헝가리 이중국적을 가지고 있으며 이탈리아, 중국, 오스트리아에서 유년시절을 보낸 후 현재 뉴욕에서 산업 디자이너로 활동하고 있다. 성장 환경의 다양성만큼이나 활동 영역 또한 광범위하다. 가구와 제품 패키징에서부터 브랜딩까지 디자인의 다양한 가능성을 모색하고자 한다. www.andrearuggiero.com

안드레아 루지에로, 〈사운드스틱〉, 2019

가구 회사에서 버려진 천 직물을 제공받아 소음 방지 제품을 만들었다. 친환경적일 뿐만 아니라
폐쇄적인 느낌을 주지 않고 공간을 구분하는 효과적인 인테리어 제품이다.

LP판을 재활용한 벽시계

LP판은 CD가 발명되고 MP3가 대중화되며 대부분 폐기되었다. 에스토니아 출신의 디자이너 파벨 시도렌코는 이러한 LP판에 예술작품으로서 새로운 생명을 부여했다.

그는 모양의 유사성에 착안하여 LP판을 시계로 재탄생시켰다. LP판은 가운데 구멍이 뚫려 시계로 재활용하기에 안성맞춤이다. 중세의 모습을 간직한 에스토니아의 수도 탈린Tallin을 테마로 한 벽시계에는 고풍스러운 성탑과 창문이 표현되어 있다. 아름다운 휴양 도시 마이애미Miami를 재현한 벽시계는 강렬한 태양을 야자수, 파도, 윈드서핑하는 모습이 빙 둘러싸도록 연출했다.

리바이닐은 친환경적인 재활용품이자 고유한 가치를 지니는 예술작품이다.

파벨 시도렌코, 〈리바이닐〉, 2010
CD와 MP3의 발명으로 잘 사용되지 않는 LP판이 디자이너의 상상력과 만나 시계로 거듭났다.

전통 업사이클

우리 전통문화에서 업사이클을 찾자면 단연 조각보를 들 수 있다. 조각보는 쓰다 남은 자투리 천을 이용하여 만든 보자기로 오방색과 전통 문양이 아름답게 조화를 이뤄 뛰어난 미적 가치를 지닌다. 한복과 복주머니, 부채 등 전통적인 물건뿐만 아니라 가방, 손거울, 명함집, 와인 주머니 등 현대적인 아트상품에도 많이 활용된다.

보자기 예술가 이효재씨는 "종이로 포장된 선물은 '뜯어야' 하지만 보자기는 천천히 '풀어야' 하기 때문에 여유와 멋이 생긴다"라고 하였다. 선조들은 이러한 보자기를 복福을 싼다고 생각하여 일상생활에서 많이 사용해 왔다. 더불어 종이 포장지는 한 번 사용하고 버리는 일회용품이지만 보자기는 두고두고 사용하는 친환경 제품이다.

보자기는 다양한 용도로 사용할 수 있다. 도시락을 싸면 도시락 가방이, 책을 싸면 책가방이 된다. 가리개나 덮개, 깔개와 스카프 등 보자기의 용도는 실로 다양하다. 이만큼 유용하게 활용할 수 있는 업사이클 제품이 또 있을까?

김춘수 시인은 「보자기 찬讚」에서 "독특한 문화유산 우리의 보자기에는 몬드리안이 있고 폴 클레도 있다"라고 하였다. 조각보는 우리의 고유한 추상 미술이다.

조각보는 자투리 천을 모아 만든 우리의 전통 업사이클 제품이다. 다양한 색채의 조화가 추상 미술
작품을 연상시킨다.

시민들이 지역 내 자원봉사센터로 병뚜껑을 모아 보내면, 시니어 클럽 어르신들이 세척하고
건조한 후 색상별로 분류하여 팔찌와 키링 키트, 비누 트레이, 인센스 홀더, 화분 등으로 제작하는
방식이다. 지역민들이 참여하는 제품이어서 더 의미 있다.

마스크 업사이클

메이크 임팩트는 버려지는 마스크 자투리, 병뚜껑 등 폐기물로 업사이클 제품을 개발하는 소셜 벤처 기업이다. '세상을 바꾸는 긍정의 힘'이라는 비전으로 작은 실천을 통해 사회 문제를 해결하고자 한다.

2020년, 전 세계 78억 인구가 한 달에 사용하는 마스크 개수가 무려 1,290억 개에 달했다.[3] 메이크 임팩트는 마스크 생산 과정에서 만들어지는 엄청난 양의 자투리가 소각용 폐기물로 버려지는 것에 주목했다. 일회용 마스크의 주재료인 부직포는 플라스틱의 한 종류인 PP 소재로 만들어져 있어 이 소재에 집중하게 되었다. 우선 지역 내 마스크 공장에서 얻은 자투리 부직포를 가공 및 생산이 용이한 재생 펠릿으로 소재화하고, 버려진 페트병 뚜껑을 더해 세상에 하나뿐인 비누 트레이, 화분, 인센스 홀더 등을 만들었다.

메이크 임팩트는 사회적 가치와 경제적 가치를 동시에 추구하는 '지속 가능한 소셜 벤처 기업'을 목표로 인간과 지구가 공존하는 세상을 만들어 나가고자 한다.

환경 오염의 주범에서 공기 정화 장치로

편리한 현대 생활의 이면에는 미세먼지로 인한 대기 오염과 환경 문제가 도사리고 있다. 첨단 기술 속에서 살아가는 현대인은 한편으로는 쾌적한 자연을 동경한다. 따라서 산세비에리아 같은 공기 정화 식물을 키우며 자연을 간접적으로나마 곁에 두곤 한다. 여기에 공기를 정화하는 화분, 큐어스톤을 더하면 일상에서 보다 쉽게 자연을 느낄 수 있다.

국내 친환경 인테리어 브랜드 퓨어네코의 송성철 대표는 건축업에 종사하는 장인의 열악한 환경을 개선하고자 친환경 자재를 연구하던

중 연안에 엄청나게 많은 패각(굴 껍데기)이 방치되어 악취와 환경 오염의 온상이 된다는 뉴스를 보고 이를 재활용하기로 결심했다.

큐어스톤은 특허청에 등록된 친환경 기능성 건축재로 패각과 왕겨숯, 황토를 주성분으로 하고 여기에 유칼립투스 오일과 쑥, 녹차 등을 배합해 만든다. 탈취 및 공기 정화와 악취 제거, 습도 조절 등의 기능이 입증되었을 뿐만 아니라 독특한 질감과 은은한 색감을 지녀 인테리어 소품으로도 좋다.

은은한 파스텔 톤의 큐어스톤 숯은 나무로 만든 검은 숯과 기능이 거의 비슷하다. 나무를 베지 않아도 되어 친환경적이면서도 일반적인 숯보다 미관상 훨씬 좋다. 큐어스톤 구름은 일상에서 보다 편리하게 사용할 수 있는 제품으로, 실내 공간이나 자동차에서 공기 정화와 악취 제거의 기능을 수행한다. 기능성과 인테리어 효과를 모두 갖춘 큐어스톤은 와디즈Wadiz의 크라우드펀딩에서 큰 호응을 얻기도 했다.

퓨어네코는 제품의 전 생애를 친환경적으로 디자인했다. 포장재로 사용된 옥수수 전분 완충재는 흙과 함께 묻으면 거름이 되고, 배수구에 물과 함께 버리면 5분 안에 녹아 없어진다. 큐어스톤은 깨져도 악취 제거와 공기 정화 기능이 손상되지 않아 계속해서 사용할 수 있다. 깨진 제품을 잘게 부수어 흙과 섞으면 산성도 밸런스가 맞춰져 식물이 잘 자라도록 돕는다.

송성철 대표는 큐어스톤이 보편적인 친환경 건축재로 활용되기 위해 노력할 계획이다. 연안에 방치되어 환경 오염의 주범으로 지목되었지만 공기 정화 제품으로 거듭난 굴 껍데기의 반전이 흥미롭다.

삶의 질과 환경을 개선하는 퓨어네코의 큐어스톤

연안에 버려진 굴 껍데기로 만든 큐어스톤은 뛰어난 공기 정화 기능을 자랑할 뿐만 아니라
인테리어에도 좋다.

쓰레기로만 할 수 있는 예술

과거에는 필요에 의해 물건을 생산했지만 잉여생산물이 차고 넘치는 지금 상품은 욕망의 상징이 되었다. 이러한 사회적 분위기에 대한 반작용으로 나온 것이 폐품이나 쓰레기를 재활용해 예술작품으로 만드는 정크 아트이다.

그림은 흰색 캔버스나 도화지에 물감으로만 그리는 것이 아니다. 소재를 선택하는 것 자체가 하나의 아이디어가 될 수 있다. 정크 아트는 일상생활에서 나온 쓰레기를 예술로 승화해 현대 문명을 비판하는 한편 현대인의 자각을 촉구한다.

일본의 페이퍼 아티스트 유켄 테루야는 신문의 푸른색 지면을 새싹 모양으로 오려내 입체적으로 표현했다. 한 번 읽고 버려지는 신문을 환경에 대한 메시지를 전달하는 예술작품으로 재탄생시켰다.

나무가 자라는 데는 수십 년이 걸리지만 종이는 너무도 쉽게 사용되고 또 버려진다. 유켄 테루야의 페이퍼 커팅 작품은 매일 읽고 버리는 신문이 나무로 만들어진다는 사실을 일깨우고 일상에서 종이를 보는 시각을 환기시킨다.

유켄 테루야, 〈내 일을 하는 것〉, 2013–15

신문의 푸른색 지면을 새싹 모양으로 잘라 세웠다. 이를 통해 쉽게 읽고 버리는 신문이 나무로 만든 것임을 환기시킨다.

3.

행동에 스며드는
넛지 디자인
Nudge Design

인간은 떼 지어 몰려다닌다.
_리처드 H. 탈러·캐스 R. 선스타인, 『넛지』

넛지란 우리말로 '팔꿈치로 꾹 찌르다'라는 뜻으로, 미국 행동경제학자 리처드 탈러와 법률가 캐스 선스타인이 공저한 『넛지』라는 책을 통해 널리 알려졌다.

넛지는 부드러운 개입을 통해 타인의 선택을 유도한다는 의미이다. 강제적인 규제나 감시, 지시 대신 자연스러운 참여를 유도하여 긍정적인 변화를 이끌어 내는 것을 뜻한다.

넛지 디자인은 행동유도성 디자인과 비슷한 개념이지만 그 목적이 약간 다르다. 행동유도성 디자인이 설계자가 어떠한 목적을 염두에 두고 특정 행동을 유도하는 것이라면, 넛지 디자인은 사용자가 설계자의 의도를 은근히 일깨우도록 하는 것이다. 즉, 행동유도성 디자인이 직접적으로 행동을 유도하여 목적을 이루는 것인 데 반해 넛지 디자인은 간접적으로 의미를 전달하는 캠페인의 의미가 강하다.

이를테면 행동유도성 디자인의 대표적인 예시인 농구대 쓰레기통은 쓰레기를 쓰레기통에 버리라는 확실한 의도를 가지고 행동을 유도했지만, 그린피스의 나무가 그려진 화장지는 낭비를 줄이는 한편 사용자로 하여금 환경에 대해 생각하게 한다. 행동유도성 디자인은 설계자의 의도와 행동이 관계가 없을수록 효과적이다. 사용자가 설계자의 의도를 크게 고려하지 않고 단지 재미있는 행동을 하는 것만으로도 행동유도성 디자인은 성공한 것이다. 그러나 넛지 디자인의 목적은 설계의 의도를 알게 하는 데에 있다. 사용자는 부드러운 유도로 결국에는 설계자의 의도를 알게 된다.

"화장지를 아껴 씁시다", "한 장이면 충분합니다"라는 문구보다 이를 우회적으로 알리는 디자인이 훨씬 효과적이다. 넛지 디자인은 특히 공익 메시지와 결합하여 효과적으로 활용되며, 시민 의식과 행동에 변화를 주어 사회적 비용을 절감한다.

휴지를 덜 쓰게 하는 법

반 시게루의 네모난 화장지

종이 건축으로 유명한 일본 건축가 반 시게루는 낭비를 줄이는 네모난 화장지를 디자인했다. 그는 새로운 재료의 가능성을 모색하는 건축가로, 재활용이 가능한 종이 관紙筒으로 건물을 설계하기도 했다.

　기존의 화장지는 둥근 모양이라 거침없이 풀려서 필요 이상으로 낭비하게 된다. 하지만 화장지를 네모난 모양으로 디자인하면 사각형 심 모서리가 걸려 달가닥거리며 쉽게 풀리지 않고, 자연스럽게 휴지를 절약하게 된다. 더불어 쌓을 때 잉여 공간이 비교적 적게 발생해 공간 활용에도 효율적이다.

반 시게루 坂 茂 (1957-)

"앞으로의 건축가는 어떻게 사회와 소수자를 위해서 일해야 할지 고민해야 한다" 종이를 주재료로 한 자연친화적인 건축으로 유명한 일본의 건축가. 1994년 르완다 내전 때 난민을 위해 임시거처를 만들며 본격적으로 종이 건축을 시작했다. 1995년 비영리단체인 VAN(Voluntary Architects Network)을 설립해 세계 곳곳의 재난 지역에서 임시대피소를 지었고, 2006년에는 서울 올림픽공원 조각공원에 들어섰던 〈페이퍼테이너 뮤지엄Papertainer Museum〉을, 2010년에는 〈퐁피두 메츠센터Centre Pompidou-Metz〉를 설계했다.
www.shigerubanarchitects.com

반 시게루, 〈네모난 화장지〉, 2000

좋은 디자인이란 편한 디자인이 아닐 수도 있다. 거침없이 풀리는 둥근 화장지와 달리, 네모난 화장지는 사각형 심 모서리가 휴지 걸이에 걸려 자연스럽게 휴지를 절약하게 된다.

나무를 잘라 사용하는 화장지

국제환경보호단체 그린피스의 두루마리 화장지에는 나무 그림이 그려져 있다. 화장지를 나무로 만들었다는 것을 직접적으로 보여주는 디자인이다.

불과 화장지 한 롤에 30년 동안 자란 나무 한 그루가 소모되며, 매일 27만 그루의 나무들이 전 세계 곳곳에서 벌목되고 있다고 한다. 소모품을 만들기 위해 자연이 치러야 하는 비용을 우리는 너무도 쉽게 간과한다.

부드럽게 행동을 유도하는 넛지 디자인은 사회, 환경 문제에 적용할 때 효과가 극대화된다. 그린피스의 화장지 디자인은 유한한 자연에 대한 경각심을 일깨워 지속적인 실천으로 이어지게 한다.

《手纸篇》 创意说明: 众所周知, 纸是用树木制造而成, 我们利用手纸有打口端的特殊性质, 印上树木, 每abuse手纸的时候就会想起几那大树, 以互动的形式告之消费者, 节约用纸就是对森林的保护。

GREENPEACE

죄책감을 느끼게 하는 디자인

영국의 디자인 회사 HU2는 에코 리마인
더스 스티커Eco Reminders Sticker로 전기 절약을
유도한다. 사각형 모양의 스위치와 그림
이 자연스럽게 연결되어 환경 보호의 메
시지를 전한다.

목이 마른 기린과 빙산이 녹아내려 힘들
게 쉬고 있는 바다코끼리 스티커는 지구
의 사막화와 온난화에 대한 경각심을 일
깨운다. 풍력 에너지와 이산화탄소가 발
생하는 공장 스티커는 스위치를 켜는 순
간 전력이 소비된다는 사실을 실시간으로
전달한다. 아이들의 방을 꾸미는 동시에
어릴 때부터 환경을 생각하는 마음을 지
니게 할 수 있다.

HU2의 에코 리마인더스 스티커는 귀여
운 이미지로 자연스럽게 자원을 절약하는
습관을 갖게 한다. 더불어 100퍼센트 생
분해성으로 만들어진, 생산 과정에서부터
친환경을 추구한 바람직한 디자인이다.

HU2의 에코 리마인더스 스티커
에코 리마인더스 스티커는 스위치를 켤 때마다 지구의 환경이
위협받는다는 사실을 시각적으로 보여준다.

자동차는 편리하지만

사이클후프의 자전거 보관대

자전거는 건강에 이로울 뿐만 아니라 교통체증을 해소하며 무엇보다 차량으로 인한 이산화탄소 배출을 크게 줄인다.

　자전거를 편리하고 안전하게 이용하기 위해서는 자전거 도로나 자전거 보관대 등의 기본 시설이 마련되어야 한다. 영국의 자전거 시설 회사 사이클후프는 거리에 이색적인 자전거 보관대를 설치해 사람들의 시선을 끈다.

　자동차 모양의 자전거 보관대는 설치된 자전거의 수만큼 자동차 한 대 분량의 에너지를 절약할 수 있음을 시각적으로 보여준다. 더불어 표준 주차 공간에 맞추어 설치하여 자동차를 이용할 때보다 공간을 효율적으로 사용한다는 메시지를 전한다.

　자전거 모양으로 디자인한 보관대는 멀리서도 자전거를 주차하는 시설이라는 사실을 한눈에 알아보게 해준다. 사이클후프의 자전거 보관대는 이용자의 편의를 도모할 뿐만 아니라 자연스럽게 자전거 이용을 유도하는, 거리의 친환경 공공 디자인이다.

사이클후프는 다양한 모양의 자전거 보관대로 자전거 이용을 권장한다. 자동차 모양의 자전거 보관대는 주차된 자전거만큼 자동차 한 대 분량의 에너지를 절약할 수 있음을 직관적으로 전달한다.

플뤽부사르나의 버스 광고

스웨덴 스톡홀름의 공항리무진 회사 플뤽부사르나는 폐차된 자동차 오십 대를 자사의 버스 모양으로 쌓아 올리는 광고 캠페인을 진행했다. 공항으로 가는 도로변에 설치된 이 광고는 자가용 대신 버스를 이용하면 공해를 줄일 수 있으며 주차에도 효율적이라는 사실을 시각적으로 보여준다.

플뤽부사르나는 자동차 오십 대에서 발생하는 오염 물질을 버스 한 대로 줄일 수 있음을 넛지 디자인으로 표현했다. 이러한 친환경 정책은 긍정적인 인상을 심어주어 브랜드 이미지에도 좋다.

플뤽부사르나는 자동차 오십 대로 이루어진 버스의 이미지로 버스 이용을 권장한다.

근본적인 문제 해결

제로 디자인

Zero Design

생산부터 사용, 그리고 후처리를 모두 고려하는 것이 좋은 디자인이다.
제품의 소재가 전부가 아니다. 제품의 생애주기를 그려내야 한다.

_헤더·존 맥두걸, 보고브러시 창업자

산업화 이후 쓰레기는 피할 수 없는 것이 되었다. 특히 포장과 일회용품의 상용화는 쓰레기의 증가에 결정적인 영향을 미쳤다. 편리함과 아름다움, 새로움에 열광했던 우리는 지구 곳곳에서 이상징후가 목격되는 지금의 현실을 마주하게 되었다.

이제 환경 오염은 전 세계가 힘을 모아 해결해야 하는 공동의 과제이다. 이러한 시대의 요구에서 탄생한 제로 디자인은 제품이 자연에서 완전히 분해될 수 있도록 하는 친환경 디자인으로, 리사이클이나 업사이클과는 조금 다르다. 리사이클과 업사이클이 제품 사용 후 순환 주기를 늘리기 위한 노력이라면, 제로 디자인은 근본적으로 문제가 발생하지 않도록 한다. 문제 해결이 아니라 문제 발견인 것이다.

이를 위해서는 사후 최선의 방안을 고민하는 것이 아닌 생산 단계부터 사용에서 폐기에 이르기까지 제품의 생애주기를 그려내야 한다. 제로 디자인은 이미 발생한 문제의 해결 방안을 고민하는 것이 아니라 시작 단계에서부터 제품과 환경의 관계를 설계한다. 단순히 친환경 소재를 사용하는 것을 넘어 생산 과정에서의 에너지 효율 문제와 사용 후 재활용이나 자연 분해 가능 여부를 종합적으로 고려한다. 이는 친환경이 아닌 필환경이 요구되는 시대의 디자인이다.

자연에서 디자인의 영감을 얻다

이탈리아 밀라노에 기반한 크릴 디자인은 이반 칼리마니, 야크 H. 디 마이오, 마르티나 람페르티 세 사람이 2018년에 설립한 디자인 스튜디오다. 이들은 지속 가능성, 자연에 대한 사랑, 새로운 기술에 대한 열정이 세계 디자인에서 중요한 변화를 가져올 수 있다고 믿는다. 크릴 디자인은 오렌지, 감귤, 레몬 껍질과 커피 찌꺼기를 재활용하여 100퍼센트 유기농 바이오 재료 변환한 Rekrill® 으로 특허를 받았다. 천연 자원을 재활용하고 100퍼센트 생분해성 및 퇴비화가 가능한 Rekrill®로 순환적이고 친환경적인 제품을 디자인한다.

크릴 디자인, 〈I AM〉
아이 엠 라인의 스툴은 Rekrill® 감귤 껍질로 만들었다. 플라스틱 의자에 비해 이산화탄소 95퍼센트를 절약하고, 110킬로그램까지 하중을 견딜 수 있다. 디자인: 크리스티안 리 보이

크릴 디자인, 〈Ribera〉

리베라 라인은 시칠리아 오렌지 껍질로 만든 Rekrill® 오렌지로 제작되었으며 제품에서 질감이
느껴지고 향이 난다. 오렌지 껍질 두세 개로 만드는 조명 'Ohmie'는 전구가 장착되어 있으며 USB
연결이 가능하고 빛의 강도를 조절할 수 있다. 꽃병 'Hidee'는 마른 꽃만 꽂을 수 있고, 꽃병의 한
부분이 개방되어 있다.

전 세계 오렌지 생산량의 3퍼센트를 차지하는 시칠리아에서는 오
렌지가 풍부한 만큼 부산물 또한 많다. 크릴 디자인은 이러한 부산물
들을 재활용하면 재료 수급과 생산, 홍보에 이르는 전 과정을 이탈리
아에서 구축할 수 있고, 오렌지가 이탈리아의 유명한 생산품 중 하나
로 상징성이 있다고 생각하였다.

제품을 만드는 과정은 먼저 오렌지 껍질을 건조한 후 미세한 가루
로 갈아서 생분해성 바이오폴리머를 섞어 작은 알갱이 형태의 펠릿
pellet을 만든다. 이 펠릿이 Rekrill®이다. 펠릿에서 오렌지색의 일정한
굵기의 필라멘트를 출력하여 3D 프린팅으로 제작한다. 크릴 디자인
은 자연에서 디자인의 영감을 얻고, 층층이 쌓아 올린 3D 프린팅으로
독특한 질감과 패턴을 표현한다.

제품은 전부 이탈리아에서 제작되어 공급망이 짧고, 비건으로 인정받으며, 플라스틱 제품에 비해 90퍼센트 이상으로 이산화탄소를 절약한다. Rekrill® 1킬로그램은 이산화탄소 상쇄 1킬로그램에 해당한다. 주문형 생산으로 필요 이상으로 제품을 만들지 않고 3D 프린팅으로 재료의 낭비와 쓰레기가 없는 제로 디자인을 추구한다. 제품의 수명이 다하면, 조각으로 잘게 부수어 가정의 유기성 폐기물과 함께 퇴비 시설에 폐기하고 지역에 따라 바이오 연료로 전환하기도 한다.

버리고 가는 접시

낙엽으로 만든 접시

가을이 되면 거리에 수북이 낙엽이 떨어진다. 서울의 은행잎은 겨울이 일찍 찾아온 남이섬에 보내져 은행잎 거리를 조성하는 데 사용되거나 친환경 농가의 퇴비로 재활용되곤 한다. 미국의 식기 회사 베르테라는 이러한 낙엽으로 친환경 식기를 만들어 자연으로 돌아가는 제로 디자인의 새 지평을 열었다.

베르테라의 창업자 마이클 드워크는 인도를 여행하던 중 한 노점에서 야자수 잎을 틀에 넣고 압력을 가해 접시를 만드는 것을 보고 아이디어를 얻었다. 베르테라의 식기에는 화학 약품이나 밀랍, 색소 등이 전혀 첨가되지 않았으며 견고하여 전자레인지나 오븐에 사용해도 문제가 없다. 일회용 종이컵이 완전히 썩는 데 20년 이상 걸리는 데 반해 낙엽접시는 62일이면 완전히 분해된다.

베르테라는 라틴어로 '지구에 충실한'을 의미한다. 베르테라의 식기는 자연의 재료로 만들어 은은한 나무의 향과 자연스러운 색과 나뭇

베르테라, 〈베르테라 식기〉, 2007
낙엽으로 만든 베르테라 식기는 자연의 향과 곡선을 그대로 담고 있다.

결, 부드러운 곡선이 조화를 이룬다. 친환경적일 뿐만 아니라 건강에
도 좋은, 사람과 환경 모두를 위하는 디자인이다.

일회용 종이 그릇 와사라

전 세계적으로 환경오염으로 인한 지구 온난화 현상이 심각한데, 특
히 일회용 플라스틱 용기를 사용하는 게 문제가 된다. 이를 친환경적
으로 해결한 일본 브랜드 와사라가 있다. 와사라는 사탕수수로 만든
종이 그릇으로, 정확히는 사탕수수의 당즙을 짜고 남은 찌꺼기인 바
가스를 사용한다. 친환경적이고 가벼우면서도 간편하여 많은 사람들
이 모이는 파티나 뷔페에 유용하다. 야외에서 사용할 때는 식사를 마
치고 땅에 묻으면 자연으로 돌아간다.

　또한 와사라는 두께와 굴곡이 있어 겹쳐 놓아도 하나씩 분리하기
가 쉽고 그릇 가장자리가 올라와 있어 음식을 흘릴 염려도 없다. 뷔페
에서 여러 음식을 담을 때 한 손에 스푼과 포크를 쥐고 있어 불편했
던 경험이 있을 것이다. 와사라는 이 문제를 간편하게 해결하였다. 스
푼, 포크, 나이프에 홈이 있어서 와사라의 한쪽에 꽂을 수 있게 한 것
이다. 와사라는 일회용 종이 그릇이지만 무성의하지 않고 편리하면서
멋스럽다. 디자인은 이처럼 친환경적이면서 아름답고 효율적으로 문
제를 해결하는 것이다.

식탁에 플레이팅된 다양한 크기와 모양의 와사라

낭비 없이 용도에 맞게 사용할 수 있고, 무늬가 없는 종이여서 음식이 더 깔끔하게 보인다.

커피와 곁들이는 컵

최근 커피 시장의 확대로 인한 무분별한 일회용 컵 사용이 심각한 문제로 대두되고 있다. 보다 친환경적인 컵을 만들고자 하는 노력이 이어지고 있지만 컵을 먹어 없앨 수 있다면 본질적으로 문제를 해결할수 있을 것이다.

불가리아의 컵피는 먹을 수 있는 유기농 곡물 컵을 개발해 시판하고 있는 쿠키컵 전문 회사이다. 컵피의 쿠키컵은 유기농 귀리와 밀가루 등을 주재료로 하고 화학물질을 사용하지 않아 건강에 좋으며, 내구성이 강해 온도에 상관없이 12시간 동안 모양이 유지된다. 휴대용컵홀더 또한 재활용 가능한 종이로 만들었다.

쿠키컵은 특히 기내에서 유용하게 활용된다. 설거지가 힘든 탓에기내에서는 일회용 용기를 주로 사용한다. 하지만 아랍에미리트 에티하드 항공사는 2019년 4월 21일 지구의 날을 기념해 아부다비를 출발해 4월 22일 호주 브리즈번에 도착하는 노선에서 쿠키컵으로 음료를제공했다. 칫솔, 접시 또한 친환경 제품을 사용하여 일회용 플라스틱을 사용하지 않은 최초의 비행이라는 기록을 남겼다.

컵피, 〈쿠키컵〉, 2014

컵피가 개발한 쿠키컵은 커피와 함께 디저트처럼 곁들여 먹을 수 있다. 다회용 용기를
사용하기 힘든 기내에서 특히 유용하게 활용된다.

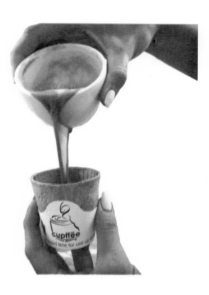

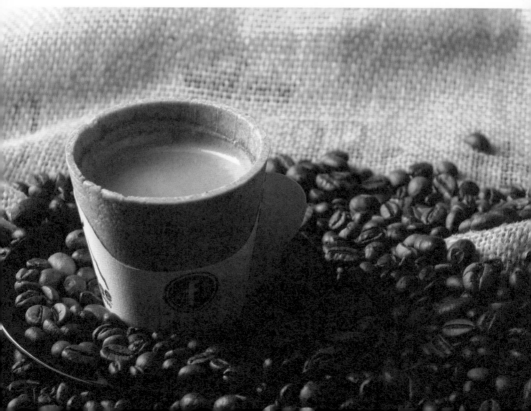

땅에서 와서 땅으로 돌아가는 칫솔

미국의 사회적 기업인 보고브러시는 재활용 플라스틱과 친환경 소재로 칫솔을 만든다. 농장에서 제공받은 옥수수나 사탕수수 찌꺼기로 칫솔 손잡이를 만들어 사용 후 별도의 처리 과정 없이 자연적으로 분해될 수 있도록 한다. 다만 친환경 소재로 만들기 힘든 칫솔모에 대해서는 핀셋으로 뽑아 쓰레기통에 버릴 것을 권장하고 있다.

보고브러시의 창업자는 헤더와 존 맥두걸 남매로, 법학을 공부한 헤더가 CEO로 재직하며 실무 경험이 많은 산업 디자이너인 존은 크리에이티브 책임자로 일한다. 그들은 우리의 사소한 선택이 삶과 지구 전체에 영향을 미친다는 사실을 인식하고 삶과 마찬가지로 제품의 생애 주기를 고려한다.

- 재료는 어디에서 나오는가?
- 재료는 어떻게 생산되는가?
- 제조 공정 중 독성이 발생하는가?
- 자재를 운반하는 데 얼마나 많은 에너지가 사용되는가?
- 제조 공정 중 얼마나 많은 자재가 소모되는가?
- 제품을 다 사용한 후 재료가 얼마나 오랫동안 남는가?
- 제품을 다 사용한 후 재료를 어떻게 처리하는가? 어떤 형태로든 재사용이 가능한가?[4]

보고브러시, 〈보고브러시 칫솔〉, 2012

보고브러시는 농작물 찌꺼기와 재활용 플라스틱으로 칫솔을 만든다. 생산부터 처리까지 전
과정이 친환경적인 제품이다.

새로운 문화를 제시하는
슬로 디자인
Slow Design

친환경 재료로 집을 짓고, 자동차보다 자전거를 타고,
쓰레기 분리수거를 잘하는 것도 슬로 라이프의 일환이다.
가장 중요한 건 항상 행복을 추구하고 느끼며 살아야 한다는 것이다.

_파올로 사투르니니, 국제슬로시티연맹 명예회장

현대의 소비자는 속도를 소비한다. 빠른 속도를 중시하는 바쁜 현대인의 가치관이 패스트문화를 만들었다. 전자제품은 앞다투어 빠른 반응 속도를 내세웠고, 교통이 발달해 전국이 일일생활권 안으로 들어왔으며, 휴대전화로 어디든 실시간으로 연결할 수 있게 되었다. 패스트푸드, 패스트패션과 같은 패스트Fast 산업은 날로 규모를 확장했다.

슬로 문화는 이러한 사회적 분위기에 반대하여 빠른 속도와 편리함보다는 인간적이고 자연 친화적인 느림의 미학을 실천하려는 흐름이다. 전통문화를 존중하고 제철 농산물을 애용하며 이웃과 어울리고 자연과 조화를 이루며 여유롭게 살아가고자 한다.

슬로 운동은 아이러니하게도 빠른 속도를 예술로 승화시킨 미래파Futurism의 발상지인 이탈리아에서 시작되었다. 20세기 초 이탈리아를 중심으로 일어난 미래파는 과학 기술의 발달과 속도의 역동성을 새로운 예술로 표현했다. 이는 이탈리아의 명차인 빨간색 스포츠카 페라리Ferrari의 탄생 배경이 되기도 했다.

20세기 초 이탈리아에서 패스트 미학이 요구되었다면 21세기에는 슬로 미학이 요구된다. 산업화 이후 바쁘게 달려온 현대인의 피로가 한계에 다다르자 인간적이고 자연적인 친환경 문화가 생겨났다. 여유를 되찾아 삶의 아름다움을 느끼고자 하는 슬로 문화는 이탈리아를 중심으로 하여 전 세계로 퍼져나가고 있다.

맛을 동질화하다

산업화가 제품을 규격화하여 대량생산을 했다면, 패스트푸드는 맛을 동질화하여 대량생산을 한다. 패스트푸드는 누구나 좋아할 만한 평균적인 맛으로 손쉽게 공급되는 음식을 일컫는다.

　패스트푸드는 인공 조미료가 첨가되어 건강에 유해하며 칼로리 또한 높다. 인위적으로 가공한 맛과 향은 중독으로 이어지고 결과적으로 소아 비만과 성인병을 유발한다. 이처럼 칼로리는 높지만 영양가는 낮은 패스트푸드 식품을 정크푸드junk food라고 한다. 정크푸드는 영양 섭취가 중요한 자라나는 어린이, 청소년들이 주로 먹는 먹거리라 문제가 더욱 심각하다.

　패스트푸드는 간편하게 빨리 만들어지는 것처럼 먹는 시간도 매우 짧다. 매장 또한 회전율을 높여 이익을 극대화하기 위해 빨리 먹고 빨리 일어나도록 설계했다.

　음식을 먹는다는 것은 함께하는 사람들과 소통의 시간을 갖는 것이다. 그러나 패스트푸드는 여유롭게 관계 맺기보다 한 끼를 때우는 데 초점을 맞춘다. 이는 패스트푸드뿐만 아니라 산업 전반에 나타나는 사회적 현상이다.

자연의 맛을 기다리다

슬로푸드 운동은 1986년 이탈리아 로마의 시민들이 벌였던 반대 운동을 계기로 한다. 로마의 스페인 광장Piazza di Spagna에 미국의 대표적인 패스트푸드 업체인 맥도날드가 진출하자 이탈리아의 전통과 음식을 사랑하는 사람들이 격렬하게 반대하고 나섰다.

패스트푸드는 표준화된 음식으로 공장처럼 분업해서 만든다. 그러나 슬로푸드는 제철 식재료로 자연의 시간에 맞추어 여럿이 함께 만드는 음식이다. 패스트푸드가 우리의 입맛에 맞추어 식재료를 가공한다면 슬로푸드는 자연이 만드는 맛을 여유를 가지고 기다린다.

이탈리아의 킬로미터 제로는 유통 과정을 생략하고 생산자와 소비자를 직접 연계하는 캠페인이다. 생산자는 합리적인 가격에 판매하고, 소비자는 신선한 농산물을 바로 공급받을 수 있어 모두에게 좋다. 더불어 농산물 운반에 따른 차량 공해도 줄이게 된다.

최근에는 지역 농장과 연계하여 신선한 재료로 건강하게 만든 패스트푸드와 장인이 직접 만든 수제품을 빠르게 제공하는 패스트크래프트fastcraft가 큰 호응을 얻고 있다. 이는 자연의 소중함을 인식하고 건강한 먹거리를 고민하기 시작한 사회의 분위기를 반영한다.

발효는 자연의 시간 속에서 천천히 숙성하는 친환경 공정이다. 우리의 전통음식인 김치, 간장, 된장, 고추장 등은 제철 재료를 자연의 시간으로 천천히 발효하고 숙성시킨 대표적인 슬로푸드이다.

장을 담는 옹기도 느림의 미학을 담고 있다. 점토를 반죽한 후 건조시키고 가마에서 굽는 모든 과정에 장인의 손길과 정성이 들어간다. 항아리는 깨져도 다시 흙으로 돌아가는 전통적인 제로 디자인이기도 하다.

속도가 디자인이다

패스트패션의 콘셉트는 '만들어서 판매하자'가 아니라 '판매하면서 만들자'이다. 패스트패션의 선두라 할 수 있는 스파SPA, Speciality retailer or Private label Apparel 브랜드는 제품 출시 주기를 단축하고 가격을 절감하기 위해 중간 유통을 거치지 않고 기획부터 제조, 판매까지의 전 과정을 직접 담당한다.

긴밀하게 연결된 IT 시스템을 통해 제품 출시까지의 모든 과정이 본사에 집계되고 세계 각지에 흩어진 매장은 정보를 실시간으로 공유한다. 지역마다 현장 디자이너를 두기 때문에 최신 유행을 즉각적으로 반영하여 트렌디한 신제품을 2, 3주 안에 내놓을 수 있다.

스파 매장은 대부분 대형 할인마트에 입점되어 있다. 매장 시스템 또한 편리해 소비자들은 패스트패션 매장을 자주 방문하게 된다. 의류는 소비자들이 마트에서 식료품과 함께 구매하는 일상적인 생활용품이 되었으며, 수시로 구매하고 버리는 소모품으로 전락했다. 패스트패션은 소비자의 욕구와 유행, 시장 분위기에 발 빠르게 대응한다는 취지로 만들어졌으나 결과적으로는 빨리 생산해서 빨리 버리는 제품이 되었다.

패스트패션 시장 규모가 커질수록 의류 생산에 따른 부담과 폐기물도 증가한다. 의류 제작 공정에는 많은 양의 물이 소모되며 제품을 가공할 때에도 인체에 유해한 화학 약품이 사용된다. 의류 폐기물을 매립지에 묻거나 소각할 때 발생하는 유독 가스는 대기를 오염시키고 생태계를 파괴한다.

스웨덴의 패션 기업 H&M은 스파 브랜드로서 이러한 책임을 의식하고 친환경 캠페인에 앞장선다. 합성 섬유가 아닌 천연 소재를 사용

하여 폐기될 때 환경 오염의 부담을 줄인다. 더불어 브랜드에 상관없이 헌옷을 기부하면 새 제품을 할인가에 구매할 수 있도록 한다. 수거한 대부분의 의류는 중고 시장에서 유통되거나 필요한 곳에 기부되고, 섬유로 가공해 청바지나 파티용 드레스로 재탄생하거나 품질이 높지 않은 옷감은 청소포 같은 제품으로 만들어진다.

H&M은 전 세계에서 인증 유기농 면을 가장 많이 사용하는 기업으로 선정되었다. 2030년까지 재활용 또는 지속 가능한 원료만을 사용하는 것을 목표로 하며, 2040년까지 제조 과정에서 온실가스 배출을 줄여 기후에 긍정적인 가치 사슬을 형성할 계획이다. 더불어 웨어 앤 케어wear & care 라벨을 붙여 세탁 요령과 함께 옷을 잘 관리하는 방법을 설명해 제품의 사용 주기를 늘리고자 한다.

저렴한 가격을 넘어서는 가치

슬로패션에 앞장서는 대표적인 기업으로는 친환경 브랜드 피플 트리가 있다. 피플 트리는 영국의 환경운동가인 사피아 미니가 1991년 영국에 설립한 회사로 친환경적이고 윤리적인 패션을 지향한다.

피플 트리는 공정무역(생산자, 유통업자, 소비자 모두 공정하게 제품의 이익과 즐거움을 나눌 수 있는 무역 형태)으로 인간과 환경이 공존하는 지속 가능한 비즈니스 모델을 추구한다. 무엇보다 제3세계에 일시적으로 물품을 지원하는 것이 아니라 그들이 자립할 수 있는 방법을 찾아 함께 성장하고자 한다.

가격 경쟁력만 생각한다면 의류 회사는 더 싼 재료와 노동력을 찾는 데 급급하고 제작 공정에서 환경을 오염시킬 수도 있다. 이렇게 만든 옷은 저렴한 가격 외에는 아무런 의미가 없다. 하지만 피플 트리에서는 방글라데시, 인도, 네팔 등 세계 각지의 여성들에게 제품의 생산을 맡겨 전통적인 방식으로 옷을 제작하도록 한다. 한편으로는 유기농 면을 사용하며 천연 재료로 염색한 실로 옷을 짜는 수공예 방식으로 지구 온난화를 예방한다.

피플 트리는 현지에서 가능한 많은 제품을 생산한다. 그들의 문화적 정체성과 전통 기술을 존중하기 때문이다. 더불어 환경에 미치는 영향을 최소화하기 위해 친환경적인 제작 공정을 개발하고자 한다. 피플 트리는 인간과 환경의 관계를 생각하는 기업이다.

피플 트리의 창업자 사피아 미니가 방글라데시 직원들과 함께 수공예 천을 들어 보이고 있다.
피플 트리는 빠른 속도가 아닌 사람과 가치를 지향한다.

슬로 라이프, 바쁠수록 천천히

기차 창밖 풍경만 7시간 방영

노르웨이 사람들은 긴 겨울 집에서 벽난로를 피우며 가족끼리 오붓한 시간을 보낸다. 여기에 슬로 TV를 곁들이면 더욱 평화롭고 여유로운 분위기를 연출할 수 있다. 화려한 영상을 자랑하며 화면 전환이 빠른 일반적인 방송과 달리 슬로 TV는 특별한 내용 없이 자연 풍경을 짧게 는 수 시간에서 길게는 수백 시간까지 있는 그대로 보여준다.

슬로 TV의 주제는 자연 풍경, 기차나 크루즈 여행, 뜨개질하는 여성, 벽난로에서 타오르는 장작, 유리창에 흘러내리는 빗물 등으로 극적이지 않고 잔잔하다. 이는 자연의 흐름을 존중하는 노르웨이 사람들의 성향에 적중했다.

2009년 노르웨이의 공영 방송인 NRK는 노르웨이 서해안에 위치한 도시 베르겐Bergen에서 출발하여 수도인 오슬로Oslo로 향하는 기차에 카메라를 설치해 7시간 동안 촬영한 것을 〈베르겐 기차 여행Bergen Line〉이라는 제목으로 방영했다. 덜컹거리며 흔들리는 기차의 움직임과 소음이 가감 없이 드러나고 창밖으로는 끝없이 펼쳐진 눈 덮인 산이 보인다. 이 프로그램은 금요일의 황금 시간대에 15퍼센트의 시청률을 기록했다.

2011년에는 크루즈선이 노르웨이 피오르fjord 해안을 항해하는 장면을 134시간 동안 찍은 〈후티루튼Hurtigruten〉을 방영했다. 오랜 시간 동안 잔잔한 바다와 해안, 산과 구름, 일출과 석양을 보여주며 자연의 변화를 느끼도록 했다. 6일 동안 노르웨이 인구의 절반이 넘는 250만 명이 프로그램을 시청했다고 한다.

2017년에는 노르웨이 북쪽의 핀마르크Finnmark에서 해변의 여름 목장

으로 이동하는 순록의 모습이 방영됐다. 순록의 눈에 카메라를 장착하고 드론 등의 촬영 기구를 활용하여 시청자가 순록의 여정에 참여하도록 했다.

슬로 TV는 상황을 가공하지 않고 편집 없이 보이는 그대로를 송출한다. 자막이나 해설도 덧붙이지 않고 광고도 내보내지 않는다. 시청자들이 온전히 자연의 흐름에 함께할 수 있게 하기 위해서다. 슬로 TV는 긴 겨울 동안 자연을 마음껏 누리지 못하는 노르웨이 사람들의 마음을 평온하게 해주는, 느리고 따뜻한 방송이다.

빠른 속도가 최고의 미덕인 우리나라에도 이와 비슷한 방송이 있었다. 2018년 4월 30일 전북 익산발 용산행을 마지막으로 새마을호 기차의 운행이 종료되었다. 새마을호는 빠른 속도와 호화로운 시설을 자랑하는 특급열차였으나 최첨단 기술로 무장한 KTX가 등장하자 그 자리를 내주며 역사의 뒤안길로 사라지게 되었다.

하지만 열차의 종운식이 있던 날, 많은 시민이 용산역에 모여 새마을호를 배웅했다. 코레일은 페이스북을 통해 새마을호의 마지막 운행을 실시간으로 중계하며 시민들의 아쉬움을 달래주었다. 새마을호는 KTX에 비해 속도가 두 배 이상 느리고 정차하는 역 또한 많아 시간이 오래 걸리지만, 덕분에 승객은 창밖의 풍경을 바라보며 생각할 시간을 가질 수 있다. 많은 사람이 탁 트인 산과 들판, 바다를 지나갔던 옛 기억을 떠올리며 추억에 잠겼다.

과거의 속도를 되찾는 여행

변화의 속도가 빨라질수록 사람들은 이에 대한 반동으로 과거를 그리워하며 자신을 돌아볼 시간을 필요로 한다. 경상북도 군위군의 화본마을로 떠나는 기차 여행은 이러한 사람들의 욕구에 부응하여 60, 70년대의 생활상을 경험할 수 있게 했다.

화본역은 네티즌이 뽑은 가장 아름다운 간이역 1위로 선정된 곳으로, 세월의 무게가 켜켜이 쌓인 작은 철도박물관을 연상시킨다. 역 앞의 역전상회와 분식집, 카페 또한 마을마다 있던 간이역의 모습을 구현했다. 폐교를 리모델링한 〈엄마 아빠 어렸을 적에〉 테마박물관에는 60, 70년대의 교실과 만화방, 구멍가게 등을 재현해 놓았다. 교실의 투박한 나무 의자와 조개탄을 피우는 난로 위에 쌓아놓은 양은 사각 도시락은 어른들에게는 그 시절을 회상하게 하는 한편 아이들에게는 색다른 경험을 선사한다.

1930년대에 지어진 25미터 높이의 급수탑은 증기기관차가 다니던 시절 물을 공급했던 시설이다. 급수탑 내부에는 두 개의 긴 파이프가 있는데, 하나는 근처에 있는 급수정에 모인 물을 급수탑 위의 물탱크까지 끌어 올리는 입수관이며, 다른 하나는 증기기관차가 역에 도착

하면 밸브를 열어 물을 증기기관차에 공급하는 배수관으로 기능한다. 이를 통해 방문객은 과거의 기술을 엿볼 수 있다. 더불어 급수탑 내부 벽에 적힌 "석탄 정돈", "석탄 절약" 등의 문구는 당시의 상황을 짐작 하게 해준다.

환기구 창문에 기대 마을을 바라보는 소녀와 고양이 조각상이 평화 롭게 느껴진다. 추운 겨울, 화본마을로 떠나면 우리 삶의 시간표를 잠 시 느리게 돌려놓을 수 있을 듯하다.

슬로시티, 기꺼이 기다리는 삶

자연과 인간에 대한 즐거운 기다림

국제슬로시티연맹의 심벌은 달팽이다. 마을을 등에 업고 있는 달팽이 는 지역의 문화를 기반으로 하여 함께 살아가는 마을 공동체를 상징 한다.

1999년 이탈리아 그레베 인 키안티Greve in Chianti의 파올로 사투르니 니 시장은 오르비에토Orvieto, 브라Bra, 포시타노Positano의 시장과 함께 삶 의 방식과 속도, 도시의 모든 행정과 정책을 체계적으로 느린 속도에 맞추는 슬로시티 운동을 전개했다. 슬로시티는 '빨리, 많이'에서 '느리 게, 조금'으로 자연과 조화를 이루는 친환경적인 삶을 추구한다. 그는 느림은 자연을 이해하고 순리를 기다릴 줄 아는, 자연과 인간에 대한 즐거운 기다림이라고 전했다.

오르비에토는 이탈리아 북부의 해발 195미터 바위산에 위치한, 중 세의 모습을 간직한 도시이다. 오르비에토에는 패스트푸드점이 없으 며 작은 가게에서 신선한 먹거리를 제공한다. 청정한 공기를 위해 마

을에서는 차량 통행이 금지된다.

우리나라에도 친환경적인 삶을 살고자 하는 사람들이 늘며 느린 도
시를 만들고자 하는 움직임이 생겨났다. 2005년 한국슬로시티 추진
위원회로 시작되어 신안군, 완도군, 담양군, 하동군, 예산군, 남양주
시, 전주시, 상주시, 청송군, 영월군, 제천시, 태안군, 영양군, 김해시,
서천군 등 15개 도시가 국제슬로시티로 지정되었다. (2019년 1월 기준)

신안군. 담양군

전라남도 신안군 증도면은 우리나라 최초의 갯벌 염전이다. 천일염은
한때는 화학 소금에 밀려 소외되었으나 세계슬로시티연맹 관계자들
은 인류의 생명을 위해 갯벌 염전은 반드시 지켜야 한다며 신안군의
가치를 인정하여 세계슬로시티로 인증했다.

전라남도 담양군 창평면은 문화재로 지정된 고택과 전통 가옥이 보
존되어 고즈넉한 정경을 자랑하는 한옥 마을이다. 옛 돌담장이 마을
전체를 굽이굽이 감싸고 있어 여유 있게 산책하며 전통마을의 정취를
느낄 수 있다. 담양의 특산물인 창평 한과는 백년초, 대나무 잎, 치자
등의 천연 재료로 색과 향을 내어 아름다운 자연을 담는다.

영양군. 제천시

경상북도의 가장 높은 지대에 위치한 영양군은 해와 달을 가장 먼저
만날 수 있는 명산인 일월산과 조지훈 시인의 시「승무」에 나오는 외
씨버선 슬로길로 유명하다. 여중군자女中君子 장계향 선생이 340여 년
전 현존하는 최초의 한글 조리서인『음식디미방閨壺是議方』을 쓴 곳이기
도 하다. 지금 영양군은 가장 한국적이며 전통적인 슬로푸드를 체험
할 수 있는 음식디미방을 운영하고 있다. 산지에서 자생하는 청정 무
공해 산나물과 영양 고추는 영양군을 대표하는 특산물이다.

충청북도 제천시는 충주호를 따라 사시사철 아름다운 폭포와 계곡
을 자랑한다. 제천시는 조선시대부터 전국 3대 약령시장 중 하나였던
곳으로 약초의 주요 생산지이다. 약초를 이용한 천연 염색을 체험할
수 있고 능강 솟대문화공간에서는 솟대를 만들어 볼 수 있다. 박달도
령과 금봉낭자의 애절한 사랑 이야기가 전해지는 고갯길 천등산 박달
재의 자연휴양림 통나무집에서 하룻밤 묵으며 숲 체험도 할 수 있다.[5]

▲ 갯벌 염전을 유지하는 신안군(왼쪽)과 전통 고택의 모습을 보존하고 있는 담양군(오른쪽)

▼ 우리의 고유한 맛을 즐길 수 있는 영양군(왼쪽)과 자연의 아름다움을 느낄 수 있는 제천시(오른쪽)

함께 걸어볼까요

제주도의 올레길을 비롯하여 여러 도시에서 도보 여행코스가 생겨나고 있다. 걷기는 자연의 아름다움을 느낄 수 있는 대표적인 슬로 라이프의 방식이다. 슬로 라이프는 거창한 게 아니다. 생활 속에서 나만의 소품을 만들고 자연의 맛을 살려 요리하며 마음을 비우고 명상의 시간을 가지는 등 삶에 안단테와 쉼표를 주는 것이 슬로 라이프의 시작이다. '느리게' 연주하라는 의미인 안단테^{andante}는 이탈리아어로 '걷다 andare'를 의미한다. 걸어가듯이, 적당히 느리게 시간을 보낼 때 삶의 다른 면이 떠오른다.

걸을 때 우리의 발걸음은 앞을 향할지언정 의식은 내면으로 향한다. 앞만 보고 빠른 속도로 목표만을 좇을 때에는 주위를 보지 못하고, 정상만을 향해 올라갈 때에도 아름다운 경치를 감상할 수 없다. 하지만 걸을 때에는 호흡에 집중해 나의 몸을 느끼고 마음과 대화를 나누며 오롯이 나만을 위한, 나를 정화하는 시간을 보내게 된다.

모든 길은 원래 좁고 구불구불한 골목길이었다. 작은 풀꽃이 자라는 마실길이었고 소소한 일상이 만나는 이웃 간의 소통길이었다. 그러나 속도가 경쟁력인 산업 사회에서는 효율성이 우선시되는 현대인의 사고를 직선의 도로로 구현했다.

사람과 사람, 세상을 잇는 걷기는 서로에게, 심지어 자기 자신에게도 무관심한 현대 사회의 소통 문제의 해결책이 될 수 있다. 제주 올레길은 옛날 사람들이 걸어 다녔던 길을 그대로 재현하여 풍광을 즐길 수 있게 한 장거리 도보 여행길이다. '올레'는 대로에서 집의 대문까지 이어지는 좁은 길을 뜻하는 제주 방언으로, 내부와 외부를 연결하는 공간을 의미한다.

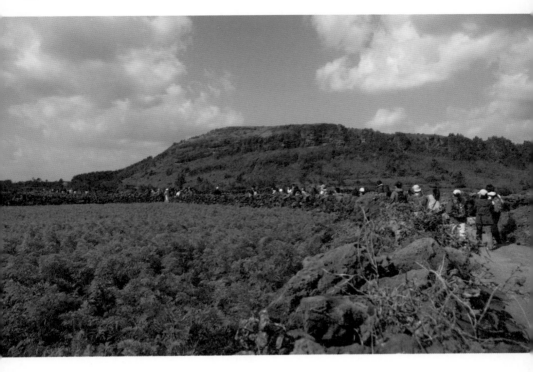

자연을 느끼면서 천천히 걷는 도보 여행은 삶의 속도를 조절한다. 그림을 그릴 때 눈앞의 대상만 보면 부분적인 묘사에 그치게 된다. 살짝 거리를 두고 여유 있는 마음으로 천천히 돌아볼 때에야 인생이라는 총체적인 그림이 완성된다.

나이젤 화이틀리Nigel Whiteley는 『사회를 위한 디자인』에서 "에코 정신은 물질적인 생활 기준보다 삶의 질적인 측면에 입각한 '적을수록 많다'라는 말이 담고 있는 검소함에 해당된다"라고 하였다. 물건에 대한 소유욕은 공허함을 동반한다. 물건을 소유한다는 것은 결핍을 전제하는 행위이기에 우리는 평생 충족되지 못하고 다만 또 다른 소유를 갈망하게 된다.

독일의 유명한 건축가인 루트비히 미스 반 데어 로에가 주장한 이론 "적을수록 많다Less is more"는 지나친 장식보다 절제된 디자인이 대상의 본질에 더 가깝다는 것을 의미한다. 이는 단지 디자인에만 해당되는 이야기는 아니다. 많은 양을 소유하기보다는 여유를 가지고 우리가 살아가는 순간을 돌아보는 것이 삶의 본질에 더욱 가까울 것이다.

미주

1 리벨롭 홈페이지 참조 (https://www.ecojun.com/shop/item.php?it_id=1531473465)

2 권연수, 에코·리사이클링 등 환경을 생각하는 소비자를 잡기 위한 패션업계의 친환경 실천 활동들, 디지틀조선일보, 2019.05.24, (http://digitalchosun.dizzo.com/site/data/html_dir/2019/05/24/2019052480137.html)

3 동아사이언스, 2020년 10월 기사 참조 (https://m.dongascience.com/news.php?idx=41121)

4 보고브러시 홈페이지 참조 (www.bogobrush.com)

5 한국 슬로시티 홈페이지 참조 (www.cittaslow.kr)

글을 마치며

본 원고는 "디자인이라는 용어를 언제 사용하는가?"라는 물음에서 시작하여 사람과 사회, 환경의 중심에서 서로를 연결하는 디자인의 역할과 책임에 대해 이야기하고자 했다. 좋은 디자인은 사람과 사회, 환경에 대한 존중과 이해로부터 시작된다. 겉보기에만 아름답고 사람의 감성과 행동에 대한 이해가 부족한 제품과 건축, 시설물은 부자연스러우며 이용하기에도 불편하다.

이제 디자인의 가치와 의미를 재고해야 할 때다. 아름다움과 기능성은 디자인의 전부가 아니다. 디자인의 본질은 사람과 사회, 환경을 향해 나아가는 데 있다. 이러한 본질에 충실한 디자인이 지속 가능하고 가치 있는 디자인이다.

우리의 삶 또한 디자인의 영역 안에 있다. 인간을 사랑하며 사회와 소통하고, 자연과 함께하는 여유 있고 절제된 삶이라면 잘 디자인된 인생이라 할 수 있다. 모두가 이러한 삶의 방식을 지향한다면 다가올 미래는 지금보다 더 행복하고 살기 좋은 모습일 것이다.

그 세상에 디자인이 밑거름이 되기를 바란다.

부록

참고문헌

단행본

김미리 외, 『디자인의 힘』, 디자인하우스, 2009

김민수, 『필로디자인』, 그린비, 2007

김정후, 『발전소는 어떻게 미술관이 되었는가』, 돌베개, 2013

류현수, 『마음을 품은 집, 공동체를 짓다』, 예문, 2019

송하엽, 『랜드마크: 도시들 경쟁하다』, 효형출판, 2014

이석현, 『커뮤니티 디자인』, 미세움, 2014

최경원, 『디자인인문학』, 허밍버드, 2014

한국경관학회, 『예술이 농촌을 디자인하다』, 미세움, 2018

나이젤 화이틀리, 『사회를 위한 디자인』, 홍디자인, 2004

나카가와 사토시, 『유니버설 디자인』, 디자인로커스, 2003

데얀 수직, 『사물의 언어』, 홍시, 2008

도널드 노먼, 『디자인과 인간 심리』, 학지사, 1996

도널드 노먼, 『심플은 정답이 아니다』, 교보문고, 2012

리처드 H. 탈러·캐스 R. 선스타인, 『넛지』, 리더스북, 2009

마쓰무라 나오히로, 『행동을 디자인하다』, 로고폴리스, 2017

밀턴 글레이저·미르코 일리치, 『불찬성의 디자인』, 지식의숲, 2006

반 시게루, 『행동하는 종이 건축』, 민음사, 2019

안도 다다오·후쿠타케 소이치로 외, 『예술의 섬 나오시마』, 마로니에북스, 2013

앤드루 저커먼, 『Wisdom 위즈덤』, 샘터사, 2009

에른스트 프리드리히 슈마허, 『작은 것이 아름답다』, 문예출판사, 2002

에치오 만치니, 『모두가 디자인하는 시대』, 안그라픽스, 2016

재스퍼 모리슨·후카사와 나오토, 『Super Normal』, 안그라픽스, 2009

찰스 스펜스, 『왜 맛있을까』, 어크로스, 2018

하라 켄야, 『디자인의 디자인』, 안그라픽스, 2007

정기 간행물

김영우·최명환·정재훈·양윤정, 『100세 시대, 디자인으로 준비하라』, 월간디자인
 2012년 10월호, 디자인하우스

김은아, 『플라스틱없이 판타스틱하기 Plastic Not So Fantastic?』, 월간디자인 2018년
 8월호, 디자인하우스

최명환, 『올림픽, 세기의 디자인』, 월간디자인 2018년 2월호, 디자인하우스

기사

권연수, 에코·리사이클링 등 환경을 생각하는 소비자를 잡기 위한 패션업계의 친환경 실천
 활동들, 디지틀조선일보, 2019.05.24. http://digitalchosun.dizzo.com/site/data/
 html_dir/2019/05/24/2019052480137.html

김경희, 욜로엔 없고 슬로라이프엔 있는 것은, 바로 공동체 정신, 중앙 SUNDAY,
 2017.09.24. https://news.joins.com/article/21964685

김영우, 보고 듣고 쓰기 좋게 디자인한 노인용 휴대폰, 라쿠라쿠 폰. 월간디자인, 2012년
 10월호

김진우, 그림책 작가 다시마 세이조 "여긴 청년들 돌아와 살아나갈 힘 받을 수 있는 곳",
 경향신문, 2018.09.17. http://news.khan.co.kr/kh_news/khan_art_view.html?ar
 tid=201809171901001&code=970100

단하, 환경으로 시작해서 전통으로 마감한 플라치마. https://www.wadiz.kr/web/
 campaign/detail/41069

박민정, 도시에 활기를 불어넣는 디자인, 네이버 디자인. https://blog.naver.com/
 designpress2016/223147776209?

양윤정, 노인들의 패션을 완성하는 필수 아이템, 옴후 지팡이. 월간디자인, 2012년 10월호

윤이정, 자투리땅의 변신! 홈리스를 위한 LA의 공공디자인. https://blog.naver.com/
 designpress2016/222589900894

제임스 다이슨 어워드. https://www.jamesdysonaward.org/en-US/2019/project/
self-sanitizing-door-handle
최명환, 노인과 젊은 디자이너가 함께 만든다. 월간디자인, 2012년 10월호
최명환, 엠블럼과 픽토그램, 월간디자인, 2018년 2월호
프레히트, 사회적 거리두기를 위한 Parc de la Distance. https://
www.dezeen.com/2020/04/16/studio-precht-parc-de-la-distance-
social-distancing-coronavirus
필립스, Philips en Disney werken samen om de gezondheidszorg voor kinderen
te verbeteren. https://www.philips.nl/a-w/about/news/archive/standard/
about/news/press/2021/20210304-philips-en-disney-werken-samen-
om-de-gezondheidszorg-voor-kinderen-te-verbeteren.html?src=search

웹사이트
감천문화마을 홈페이지 www.gamcheon.or.kr
뉴스토리 홈페이지 www.newstorycharity.org
보고브러시 홈페이지 www.bogobrush.com
미국 노스캐롤라이나주립대학교 유니버설 디자인센터 홈페이지
www.projects.ncsu.edu/ncsu/design/cud/index.htm
서울시립미술관 www.sema.seoul.go.kr
한국 슬로시티 홈페이지 www.cittaslow.kr
BilMed Centeral Ltd
www.flavourjournal.biomedcentral.com/articles/10.1186/2044-7248-3-7

출처

본문에 설명된 것 외에 추가 정보가 필요한 사항에 한해
출처를 표기하였습니다.
대부분은 저작권 허락을 받았으며, 연락이 닿지 않은 건은
최선을 다해 해결할 것을 약속드립니다.

인간적인,

브래들리 타임피스 Bradley Timepiece, Eone
 Timepieces, Inc. United States, 2013
트론 터그 The Tron Tug, Seungwoo Kim,
 introduced by Yanko design, Radhika Seth
 03/14/2011
굿 그립스 Good Grips, OXO International Ltd.
 United States, 1990
라쿠라쿠 오프너 RakuRaku Opener, Marna,
 Japan
카스타 Casta, HARAC, Japan
라인 Line, HARAC, Japan
스카이라인 랩 키친 Skyline Lab kitchen, Snaidero
 Rino Spa, Italy, 2012
색 유도선, 한국도로공사, 대한민국
아이올림픽 농구대 휴지통 iOlympic
 wastebasketball, Li Jianye
소변기 파리 스티커 Urinal Fly toilet stickers,
 UrinalFly, United States, 2009
스마트 화장실 Smart Toilet, Shigeru Ban,
 Shigeru Ban Architects, Japan, 2020
물=생명 Water=Life, Arik Levy, Cooperation
 with Omabia, France, 2011
루카노 Lucano, Hasegawa, Japan, 2007
데스크 케이블 Desk Cable, Native Union, France
나이트 케이블 Night Cable, Native Union, France
쉽게 뗄 수 있는 테이프 Easy To End tape,
 Deockeun An, Jaehyung Kim & Cheolwoong
 Seo, introduced by Yanko design, Radhika
 Seth 09/06/2011
쓰레기통 Trash, Jasper Morrison, Produced by
 Magis, Italy, 2005
공기의자 Air Chair, Jasper Morrison, Produced
 by Magis, Italy, 1999
파고 파고 꽃병 Vaso Pago Pago, Enzo Mari,

Produced by Danese Milano, Italy, 1969
인 아테사 쓰레기통 In Attesa Waiting
 Wastepaper Baskets, Enzo Mari, Produced
 by Danese Milano, Italy, 1970
센즈 우산 Senz Storm Umbrella, Gerwin
 Hoogendoorn, Senz°, Netherlands, 2006
행 밸런스 램프 Hang Balance Lamp, Zanwen Li,
 China
텔레스코픽 텐트 Telescopic Tent, Dalian Minzu
 University, China, 2016
세이플렉스 플라이세이프 3D Saflex Flysafe 3D,
 Eastman, United States
에스피아이 SPI, Arik Levy, for Forestier, France,
 2013
핸드셰이크 Handshake, Arik Levy, Museum
 collection: Centre Georges Pompidou, Paris
 2005*, France, 2004
스페어 Sphere, Arik Levy, for Forestier, France,
 2017
커피 잔 Set of two mocha cups with saucers-
 MGDT, Michael Graves, Alessi, Italy, 1989
머그컵 Mug with heat resistant glass-MGMUG,
 Michael Graves, Alessi, Italy, 1989
커피메이커 Press filter coffee maker or infuser-
 MGPF, Michael Graves, Alessi, Italy, 1985
유령 병마개 Carlo Little Ghost Bottle Stopper,
 CSA · Mattia Di Rosa, Alessi, Italy, 1994
악마 오프너 Diabolix Opener, CSA · Biagio
 Cisotti, Alessi, Italy, 1990s
앵무새 와인오프너 Parrot Sommelier Corkscrew,
 Alessandro Mendini, Alessi, Italy, 2004
블로업 과일 바구니 Basket Blow up, Fratelli
 Campana, Alessi, Italy, 2003
조약돌 소금 후추통 Colombina Salt and Pepper
 Castors, Doriana e Massimiliano Fuksas,

Alessi, Italy, 2007

안나 G, 알레산드로 M 와인오프너 Anna G. &
Alessandro M. Corkscrew, Alessandro
· Mendini, Alessi, Italy, 1994

주시 살리프 Juicy Salif, Philippe starck, Alessi,
Italy, 1990

9091 주전자 Kettle 9091, Richard Sapper,
Alessi, Italy, 1982

9093 주전자 Kettle 9093, Michael Graves,
Alessi, Italy, 1985

샤넬 넘버5Chanel N°5 Parfum, Gabrielle Chanel,
Chanel, France, 1921

라비드보헴 La Vie de Boheme, Anna Sui, United
States, 2013

레르뒤땅 L'Air du Temps, Philippe Starck, Nina
Ricci, Spain, 2010

플라워 Flower, Alberto Morillas, KENZO,
France, 2000

전진현 디자이너 숟가락 디자인
1. Tableware as Sensorial Stimuli, Tactile
Volume Spoon, 2012
2. Tableware as Sensorial Stimuli, Edge
Bump Spoon, 2012
3. Tableware as Sensorial Stimuli, Candy
Volume Spoon, 2012
4. Tableware as Sensorial Stimuli, Sensory
Cutlery Collection, 2012
5. U-A. Sensory Diet Spoon, Inner Bump,
2017
6. NC18 Collection, Sensory Dessert Spoon
Collection, 2018
7. AEIOU. Candy Collection, Sensory
Dessert Spoon, 2019
8. NC18 Collection, Front Volume Spoon,
2018

엘라스틴 패키지, 성정기, 대한민국, 2002

옴후 지팡이 Omhu Cane, Rie Norregaard, Omhu
Inc. Denmark, 2011

아순타 의자 Assunta, Francesca
Lanzavecchia · Hunn Wai, Lanzavecchia +
Wai, Denmark, 2012

투게더 케인 Together Canes, Francesca

Lanzavecchia · Hunn Wai, Lanzavecchia +
Wai, Denmark, 2012

라쿠라쿠 스마트폰 RakuRaku Smartphone,
Fujitsu Ltd. Japan, 2012

365 안심약병, 큐머스, 대한민국, 2013

시니어 디자인 팩토리 Senior Design Factory,
Benjamin Moser · Debora Biffi, Switzerland,
2008-15

랑데 알츠하이머 마을 Village Landais Alzheimer,
Nord Architects, France, 2016-20

우호적인,

택티컬 어바니즘 Tactical Urbanism, Barcelona,
SP. Arauna Studio, Spain

반 고흐 길 Smart Highway VAN GOGH PATH,
Nuenen-Eindhoven, NL. Daan Roosegaarde,
Studio Roosegaarde, Netherlands, 2012-15

LED 횡단보도 LED Crosswalk, Eerbeek, NL.
Lighted Zebra Crossing B.V. Crosswalk,
Netherlands, 2016

톨레도 지하철역 Toledo metro station, Napoli, IT.
Oscar Tusquets Blanca, Project director:
Giovanni Fassanaro, Lighting: AIA, Artists:
William Kentridge, Bob Wilson, Italy,
2005-12

빅 블루 버스 정류장 Big Blue Bus Stops, Santa
Monica, US. Lorcan O'herlihy Architects,
United States, 2014

옐로 카펫, 대표 이제복, 옐로 소사이어티, 대한민국,
2015

바닥 신호등, 경찰관 유창훈, 대한민국, 2018

서리풀 원두막, 서초구청, 대한민국

스스로 살균하는 문손잡이 Self-Sanitizing Door
Handle, Sum Ming Wong, Kin Pong Li,
Hongkong, 2015

무빙 버튼 Moving Buttons, Special Projects
Studio Ltd., United Kingdom, 2021

거리두기 공원 Parc de la Distance, Vienna, AT.
Precht, Austria, 2020

스토 디스탄테 Sto Distante, Firenze, IT. Caret
Studio, Italy

I♥NY, Milton Glaser, United States, 1976

I♥NY MORE THAN EVER, Milton Glaser,
United States, 2001

아이 암스테르담 I amsterdam, Amsterdam, NL.
Kesselskramer in conjunction with
Amsterdam Partners, Netherlands, 2004

평창 올림픽 픽토그램, 함영훈, I.O.C, 한국, 2018

평창 올림픽 엠블럼, 하종주, 제일기획, I.O.C, 한국,
2018

뮌헨 올림픽 엠블럼, Otl Aicher, I.O.C, Germany,
1972

베이징 올림픽 엠블럼, Guo Chunning, I.O.C,
China, 2008

시대의 표적 Sign of the Times, Protein Gallery
in London. NB:Studio, together with Spring
Chicken and Michael Wolff, United
Kingdom, 2015

구겐하임 빌바오 미술관 Guggenheim Bilbao
Museum, Bilbao, Es. Frank Gehry, Spain,
1993-97

연홍미술관, 전라남도, 선호남 관장, 대한민국, 2005

탈출, 전라남도, Sylvain Perrier, 대한민국

은빛 물고기, 전라남도, Sylvain Perrier, 대한민국,
2016

지중 미술관 Chichu Art Museum, Naoshima,
JP. Tadao Ando, Japan, 2004

노란 호박 Yellow Pumpkin, Naoshima, JP.
Kusama Yayoi, Japan, 1994

빨간 호박 Red Pumpkin, Naoshima Miyanoura
Port. JP. Kusama Yayoi, Japan, 2006

다랑이논 The Rice Field, Niigata, JP. Ilya&Emilia
Kabakov, Echigo-Tsumari Art Triennale
2000, Japan, 2000

그림책과 나무열매 미술관 Museum of Picture
Book Art, Niigata, JP. Tashima Seizo,
Echigo-Tsumari Art Triennale 2009, Japan

여기로 들어와 Inside me, Niigata, JP. Tashima
Seizo, Arthur Binard, Echigo-Tsumari Art
Triennale 2018, Japan

가소메터 A Gasometer A, Vienna, AT.
Architectures Jean Nouvel, Austria,
1995-2001

가소메터 B Gasometer B, Vienna, AT. Coop

Himmelblau, Austria, 1995-2001

가소메터 Gasometers, Vienna, AT. Shimming,
Austria, 1896-99

조양방직 카페, 인천, 대표 이용철, 대한민국, 2018

페닉스 푸드 팩토리 Fenix Food Factory,
Rotterdam, Netherlands, 2021

꿈의 집 House of Dreams, Zhoushan, CN. Insitu
Project, China, 2021

누리시 허브 Nourish Hub, London, UK. RCKa
Architects, United Kingdom, 2021

타이니 홈 빌리지 Tiny Home Village, Alexandria,
US. Lehrer Architects, United States, 2021

타이니 홈 빌리지 Tiny Home Village, Chandler,
US. Lehrer Architects, United States, 2021

농구 코트 Pigalle Duperré, Paris, FR. III-Studio,
France, 2017

자유의 여신상 Statue of Liberty, New York, US.
Frederic-Auguste Bartholdi, United States,
1884

러쉬 Lush, co-founded by Mark
Constantine · Liz Weir, Untied Kingdom,
1995

탐스 Toms, founded by Blake Mycoskie, United
States, 2006

나무 시계 Wooden Watches, WeWOOD, Italy,
2009

Truth 양우산_능소화, 마리몬드, 대한민국, 2019

유리잔 세트_무궁화, 마리몬드, 대한민국, 2019

마스킹테이프_동백, 마리몬드, 대한민국, 2018

더 빅 니트 The Big Knit, Innocent, United
Kingdom, 2003

라이프스트로우 LifeStraw®, Vestergaard
Frandsen Group, Switzerland, 2005

굴리는 물통 Water on a Roll, Hochschule für
Gestaltung Pforzheim, introduced by Yanko
Design, TROY TURNER 12/30/2015

베이커 쿡스토브 Baker Cookstove, Claesson
Koivisto Rune, Sweden, 2013

싸켓 Soccket, Jessica Lin, Julia Silverman,
Jessica O. Matthews, Hemali Thakkar,
mass-produced version of the ball is the
brainchild of Uncharted Play, Inc. United

States, 2010
셸터 The Better Shelter, Partnership between Better Shelter, the IKEA Foundation and UNHCR, Better Shelter RHU AB, Sweden, 2010
3D 프린팅 주택 3D Printer for Homes, Partnership with ICON, New Story Inc. United States, 2018
아우토프로제타지오네 Autoprogettazione, Enzo Mari, grant right of use and production to CUCULA, Germany, 1974
MU 컬렉션 MU collection, in collaboration with Makers Unite, Floor Nagler · Didi Aaslund, Netherlands, 2016
로봇 가방 ROBOT BAG, in collaboration with Bas Kosters, Makers Unite, Netherlands, 2017

생태적인,

베어 백 Bear Bag, Perigot, France, 2009
우노컵 Unocup, Tom Chan, Kaanur Papo, United States, 2019
오리기날 운페어팍트 Original Unverpackt, Berlin, DE. Milena Glimbovski, Sara Wolf, Germany, 2014
헨더슨 Henderson, 대표 이준서, 리벨롭, 대한민국, 2011
코뿔소 램프 · 찰리 의자 Rhino Lamp · Charlie Chair, Vanessa Yuan · Joris Vanbriel, ecoBirdy, Belgium, 2018
플라치마, 단하, 대한민국, 2019
푸마 클리버 리틀 백 Clever Little Bag, Yves Behar, In partnering with PUMA, Fuse Project, United States, 2010
리팩 RePack, Design director Uha Mäkelä, Peruste, Finland, 2011
리컵, 리볼 Recup, Rebowl, reCup GmbH, Germany, 2016
라벨 프리 에비앙 Label Free Evian, Evian, France, 2020
메쉬 · 마린 글라즈 Maille · Verre Marin Glaz, Atelier Lucile Viaud, France

그레이트 카이브 Grande Cive, Atelier Lucile Viaud, France
에페라라 시아피다라 Eperara Siapidara, Pet Lamp, Álvaro Catalán de Ocón, Spain
침바롱고 Chimbarongo, Pet Lamp, Álvaro Catalán de Ocón, Spain
달 조명 Pendant Lamp. YUE, Bentu Design, China, 2019
무선 충전기 Wireless Charge. X10, Bentu Design, China, 2019
우븐 의자 Artisanal Woven Chair, Space Available, Indonesia
명상 의자 Artisanal Meditation Chair, Space Available, Indonesia
사운드스틱 Soundsticks, Andrea Ruggiero, for Offecct, Sweden, 2019
리바이닐 RE_VINYL, Pavel Sidorenko, Estonia, 2010
비누 트레이와 화분, 메이크 임팩트, 대한민국
내 일을 하는 것 Minding My Own Business The New York Times, CUT-OUT NEWSPAPER SERIES, Yuken Teruya, Yuken Teruya Studio, United States, 2013–15
네모난 화장지 Square Core Toilet Paper, Shigeru Ban, Shigeru Ban Architects, Japan, 2000
아이 엠 I AM, Krill Design, Italy
리베라 Ribera, Krill Design, Italy
베르테라 테이블웨어 VerTerra Tableware, Michael Dwork, VerTerra Ltd. United States, 2007
와사라 Wasara, Wasara Co. Ltd., Japan
곡물 컵 Cupffee Cup, Cupffee, Bulgaria, 2014
보고브러시 칫솔 Bogobrush toothbrush, Heather Mcdougall · John Mcdougall, Bogobrush, United States, 2012
피플 트리 People Tree Ltd. Safia Minney, United Kingdom and Japan, 1991

사진

28B. ⓒHARAC Inc.,
38B. ⓒ한국도로공사
58T. ⓒAndré Huber
58B. ⓒWalter Gumiero
64–65. ⓒZan Design
89. ⓒMichel et al.; licensee BioMed Central Ltd. 2014
107. ⓒ약사 황재일
120. ⓒArauna Studio
122. ⓒ서울시
130T. ⓒ이제복
132. ⓒ서초구청
136. ⓒSpecial Projects Studio Ltd.,
140. ⓒCaret Studio
159. ⓒJean-Pierre Dalbéra
166B. ⓒDaisuke Aochi
168T. ⓒOsamu Nakamura
168B. ⓒANZAï
170T. ⓒTakenori Miyamoto + Hiromi Seno
170B. ⓒOsamu Nakamura
172T. ⓒMartin Abegglen
172BL. ⓒArdfern
172BR. ⓒMister No
173. ⓒAndreas Poeschek, Viennaphoto
174. ⓒ정선군청
176T,B. ⓒIM100커뮤니케이션즈 blog.naver.com/paikmh77
180T. ⓒ이음피움 봉제역사관
183T,CR. ⓒ양철모
188–189. ⓒInsitu Project
190. ⓒRCKa Architects
193. ⓒ성수동 인생공간
194. ⓒ조재용, 노경, 김수진
196–197. ⓒLehrer Architects
203. ⓒWilliam Warby
211. ⓒ마리몬드

216. ⓒDVIDS, Petty Officer 2nd Class Levi Read
226. ⓒVerena Brüning
236T. ⓒIBRRC(국제 조류 구조 리서치 센터
236B. ⓒTIRN(터틀 아일랜드 복원 협회)
243. ⓒ얼스어스
253. ⓒ단하
221. ⓒ김주원
271. ⓒ저스트프로젝트
275. ⓒACdO
277. ⓒBentu Design
278. ⓒSpace Available
283T ⓒ국립민속박물관
283B. ⓒ한국공예디자인문화진흥원, 하늘누에
284. ⓒ메이크 임팩트
287. ⓒ퓨어네코
293. ⓒTakeo Paper Show 2000 Re Design
297. ⓒCyclehoop
299. ⓒFlygbussarna
307. ⓒWasara Co., Ltd.
311. ⓒBogobrush by Do
319. ⓒPeople Tree
321. ⓒ코레일명예기자 조병혁
327TL. ⓒ신안군청
327TR. ⓒ담양군청
327BL. ⓒ영양군청
327BR. ⓒ제천시청
329. ⓒ사단법인 제주올레

색인

디자인으로 세상과 공존하기 위해
참고할 만한 웹사이트

인간적인,

네이티브 유니온 Native Union
　　www.nativeunion.com
란차베키아+와이 Lanzavecchia+Wai
　　www.lanzavecchia-wai.com
리차드 쉐퍼 Richard Sapper
　.richardsapperdesign.com
마르나 Marna
　　marna.jp/
센즈 Senz www.senz.com
스나이데로 Snaidero www.snaidero.com
아릭 레비 Arik Levy
　　www.ariklevy.fr
알레시 Alessi
　　www.alessi.com
옥소 OXO
　　www.oxo.com
유리날플라이 Urinalfly
　　urinalfly.com
이스트먼 Eastman
　　saflex-vanceva.eastman.com
이원 eone www.eone-time.com
재스퍼 모리슨 Jasper Morrison
　　www.jaspermorrison.com
전진현 jjhyun.com
큐머스 Qmus smartmedicap.com
필립 스탁 Philippe Starck
　　www.starck.com
하라 켄야 原研哉
　　www.ndc.co.jp/hara/en
하락 HARAC
　　www.harac.jp/en/index.html
하세가와 Hasegawa
　　www.hasegawaladders.com/

우호적인,

단 로세하르데 Daan Roosegaarde
　　www.studioroosegaarde.net
더 나은 주거 Better Shelter
　　bettershelter.org
더 빅 니트 The Big Knit
　　www.thebigknit.co.uk
디디 아스런드 Didi Aaslund
　　didiaaslund.hotglue.me
러쉬 LUSH
　　lush.co.kr
레러 아키텍츠 Lehrer Architects
　　www.lehrerarchitects.com
마리몬드 marymond.kr
메이커스 유나이트 Makers Unite
　　www.makersunite.eu
밀턴 글레이저 Milton Glaser
　　www.miltonglaser.com
베스터가드 프랑센 그룹 Vestergaard
　　Frandsen Group www.vestergaard.com
삼탄아트마인 www.samtanartmine.com
스페셜 프로젝트 Special Projects
　　specialprojects.studio
아라우나 스튜디오 Arauna Studio
　　arauna.studio
안도 다다오 安藤忠雄
　　www.tadao-ando.com
엔비 스튜디오 NB
　　Studio nbstudio.co.uk
옐로소사이어티 prayforsouthkorea.org
오스카르 투스케트스 블랑카 Oscar Tusquets
　　Blanca www.tusquets.com
위우드 WeWood www.we-wood.com
인시튜 프로젝트 Insitu-project

insitu-project.com
일 스튜디오 Ill-Studio
　www.ill-studio.com
일리야 & 에밀리아 카바코프 Ilya & Emilia
　Kabakov www.kabakov.net
장 누벨 Jean Nouvel www.jeannouvel.com
카렛 스튜디오 Caret Studio
　www.caretstudio.eu
케셀즈크라이머 Kesselskramer
　www.kesselskramer.com
쿠사마 야요이 草間彌生
　yayoi-kusama.jp
쿠쿨라 Cucula www.cucula.org
클레손 코이비토 룬 Claesson Koivisto Rune
　www.claessonkoivistorune.se
탐스 Toms
　www.toms.com
페닉스 푸드 팩토리 Fenix Food Factory
　www.fenixfoodfactory.nl
프레히트 Precht www.precht.at
플로어 니글러 Floor Nagler
　floornagler.nl
LOHA loharchitects.com
RCKa rcka.co.uk

생태적인,

단하 danhaseoul.com
뤼실 비오 아틀리에 Lucile Viaud Atelier
　atelierlucileviaud.com
리벨롭 RE_VELOP
　www.ecojun.com
리컵 Recup recup.de
메이크 임팩트 www.makeimpact.co.kr
반 시게루 坂茂
　www.shigerubanarchitects.com
베르테라 Veritas Terra
　ecowp.land.es
벤투 디자인 本土创造
　www.bentudesign.com
보고브러시 Bogobrush
　www.bogobrush.com
스페이스 어베일러블 Space Available

spaceavailable.tv
안드레아 루지에로 Andrea Ruggiero
　www.andrearuggiero.com
에비앙 Evian www.evian.com/fr
에코버디 ecoBirdy
　www.ecobirdy.com
오리기날 운페어팍트 Original Unverparckt
　original-unverpackt.de
와사라 Wasara wasara.jp/e
우노컵 Unocup www.unocup.com
유켄 테루야 照屋勇賢
　www.yukenteruyastudio.com
저스트 프로젝트 Just Project
　just-project.com
컵피 Cupffee
　www.cupffee.me
크릴 디자인 Krill Design krilldesign.net
파벨 시도렌코 Pavel Sidorenko
　www.upstairs-shop.com
페리고 Perigot
　www.perigot.fr
페트 램프 Pet Lamp www.petlamp.org
퓨어네코 pureneco.com
퓨즈 프로젝트 www.fuseproject.com
피플 트리 People Tree
　www.peopletree.co.uk
한국공예디자인문화진흥원
　www.kcdfshop.kr